LOCUS

LOCUS

Beautiful Experience

tone 06

流浪
在前衛 的
國度

作者：姚瑞中
責任編輯：李惠貞
美術設計：永真急制Workshop（莊謹銘＋小美）
法律顧問：全理法律事務所董安丹律師
出版者：大塊文化出版股份有限公司
台北市105南京東路四段25號11樓
www.locuspublishing.com

讀者服務專線：0800-006689
TEL：(02)87123898 FAX：(02) 87123897
郵撥帳號：18955675 戶名：大塊文化出版股份有限公司

總經銷：大和書報圖書股份有限公司 地址：台北縣新莊市五工五路2號
TEL：(02) 8990-2588（代表號）FAX：(02) 2290-1658
製版：瑞豐實業股份有限公司
初版一刷：2005年11月

定價：新台幣450元
Printed in Taiwan

流浪
在前衛 的
國度

和藝術家一起上路 體驗當代藝術的叛逆與美感

文＋攝影 姚瑞中

A Walk in the
Contemporary Art:
Roaming the Rebellious Streets

contents

以藝術收集世界

小時候我總是一個人獨自關在房間，不是對著牆壁塗塗鴉、默默讀書，要不就打打電動、做做模型。功課差強人意沒吊車尾。不知這算不算自閉症。總之自己跟自己玩，就成為一天中主要打發時間的「功課」。對當時的我來說，世界只有牆上地圖這麼一丁點兒大，似乎如電影畫面如此貼近，卻又像天上繁星一樣遙遠。

有一天，年邁的父親大概是看我自閉到某種程度，送了我一本集郵冊與一堆郵票（其實電玩對我還比較有吸引力，但老人家不喜歡小孩沉迷這類活動）。這些來自世界各國五花八門的畫面讓我大開眼界，繽紛萬物栩栩如生地展現在方寸之間，光是這點就令我十分著迷。但集郵卻非想像中簡單，除了基本的脫膠、晾乾、收集、歸納、陳列……等瑣碎事情之外，真正玩家還必須對每張郵票的來龍去脈、主題風格、風土人情……進行研究分析，整理工程浩大。通宵達旦耗費時間精力也就算了，所投資的金錢，想必令當初送我郵票的老爸後悔萬分。

現在回想起來，其實我並不是什麼集郵狂，不過在收集了數萬張郵票後，我發覺與其收集別人都擁有的郵票，不如創造一些屬於自己

的玩意兒。剛好，在復興美工念書時，遇到一位教我攝影的老師，於是透過照相機，我展開了收集個人經驗及回憶的旅程。不過當時純粹就是拍照，至於認真看待攝影這檔事，是在進入國立藝術學院後才有的體驗。與郵票一般大小的底片，的確滿足了我收集世界的欲望，尤其在暗房中獨自進行將照片放大的過程，世界萬物在暗紅光線照射下隱隱浮現，雖然整個程序還是自閉到不行，但這種與影中人的對話儀式，我非常享受。這些保存於檔案櫃中的數萬張底片，從某個角度來看，也算是另一種形式的「郵票」吧！

因為集郵緣故而拍照，因為拍照的關係居然成為別人眼中的藝術家——雖然我從來沒想過會成為一名藝術家，當兵前也沒料到會因為藝術的關係跑了那麼多國家，更奇妙的是，作為一名經濟條件不怎麼優渥的藝術家，能因展出機會而獲得旅費，如今回想起來，不禁覺得人生真是由奇妙際遇所組成的一連串非邏輯現象。但就是這麼一回事，生命中不可預期的人事物，構成了峰迴路轉的一個個故事，令人回味無窮。

關於旅行這件事我有個怪癖，觀光景點或人多的地點不去，只有感官刺激或無盡消費的場所也盡量少去。我到一個城市必去三個地方，首先一定會去參觀美術館、畫廊或替代空間等藝術機構，跟我的專業背景當然有那麼一點關係，不過有時只是純粹想看看其他藝術家做了些什麼、在想啥，不是真的那麼冠冕堂皇地想研究些什麼；說坦白一點，就是想看看藝術到底能被「玩」到什麼程度，順便思考一下自己的藝術是否有前途。第二，絕不錯過書店。通常要瞭解一個地方的文化精髓，書店是最好切入的途徑之一。不論是大書店、中古書店或迷你書店，只要有書我就一定泡到忘記時間，對於少見或幾乎絕版的書，也絕不手軟。最後，不免找一家咖啡店發呆、打發時間，雖然看起來是蠻浪費時間和金錢的，但若不安靜下來、休息一下喘口氣，很難在不斷地迷失之中，沈澱出自己真正的感觸。這點看似浪費時間的「留白」，在旅行中必然與人生某些際遇有關，也未嘗不是生命中值得回味的時刻。

這本書主要談的是這幾年來我在世界各地藝術村創作、參展，以及看展的心得。我從中挑選出幾處有趣的地點介紹給讀者，可當作是我的創作遊記，也可以視為一本當代藝術導覽手冊。書中列舉的例子都是我曾親自造訪之地，也算是我推薦給大家的當代藝術私密清單。其中包括大型雙年展、中型主題展、替代空間與國際藝術工作營……等，每章都會附上該地重要的展覽空間及推薦導遊，供有興趣一遊的讀者參考。雖然乍看之下是談論當代藝術的書，不過我更希望不僅僅談論何謂藝術，重要的是透過旅行這件事，我們能試著從現實的軌道上遁走，自之味的生活逃逸。說穿了，就是因為活得有點不耐煩、生活略感無聊，所以才莫名其妙走上旅行與創作之途，也因為這個緣故，才有機會藉由藝術走訪世界各地。

也許你曾跟我一樣，心儀從未謀面的曠世鉅作，更渴望瞭解當下藝術最新發展狀況，但藝術瀚海何其廣大，該從何處著手？美術館又似乎老是展出大師之作，了無新意；經典巨匠叢書更是早已看膩。那麼，何不換個新鮮一點的方式，從散落於全球各處的雙年展或工作營開始，重新體驗藝術的活力，換個角度看藝術，相信將會有不一樣的收穫。

僅以此書，與讀者分享藝術之旅中所有的點點滴滴。

姚瑞中寫於二〇〇五年八月八日

word

fore

什麼是當代藝術雙年展？

放眼全世界，各式各樣、琳瑯滿目的雙年展約有三百個，若以材質區分，則包括繪畫、版畫、素描、攝影、陶藝、記錄片、雕塑、建築、設計、動畫……等，而專注於當代藝術的國際級雙年展約有五十個，若以兩年四十八個月計算，平均一個月就有一個。這些遍佈全球的雙年展不但是藝術家摩拳擦掌、比劃高下的舞台，更是各地藝評家、策展人及畫商窺探全球藝術趨勢的風向球。時至今日，策展人在世界各地挑選藝術家時，藝術家們大排長龍的奇景，或藝術家搭飛機趕場的現象，都時有所聞，好像入選雙年展就代表了進入世界藝術舞台，名利雙收指日可待。但雙年展現象到底代表了什麼呢？

就西方藝術發展來說，雙年展歷史已破百年，展出形式從早期的繪畫、雕塑，到如今的空間裝置與新媒體藝術，可說是五花八門、各擅勝場。作品面貌並不侷限於單一媒材，而是以主題方式，從社會學、心裡學、都市學、人類學……等人文角度切入，藉視覺藝術型式探討美學與社會大眾間的關係，也同時展現最新藝術樣態；這當中有初出茅廬的新秀放膽一搏，也不乏國際知名大師鎮展。在眾多複雜因素之下，雙年展間接影響著藝術市場與生態。然而雙年展的重要性並不僅在藝術市場，也在於學術地位與影響力，因此各策展人無不費盡心思，推展其藝術觀念與美學思維。在此前題下，全球大大小小的雙年展，就成為推動藝術思潮、驗證並落實藝術理論的主要戰場。

歐洲比較有名的雙年展，首推具有百年歷史的「威尼斯雙年展」（Biennale di Venezia）。它不但是當代藝術的重要指標，反應著美學變化與創新動向，也是全球藝術家爭相進入的展覽聖地；除了大會主題展之外，尚有國家館與競賽獎項，以及為數眾多的會外展，為瞭解當代藝術的最佳入門途徑與必修學分。而每五年舉辦一次的德國「卡賽爾文件大展」（Documenta, Kassel），則是世界上公認最重要的當代藝術展覽，目前已邁入第十一屆，是傳統歐洲藝術大國至尊地位的象徵，明確扮演國際前衛藝術的實驗場，以及當代各種思潮交匯的角色，學術地位高，堪稱全球雙年展的聖母峰，眾方藝術工作者無不爭相朝拜。

除了這兩個老字號雙年展之外，近年來歐洲其他幾個新興的雙年展，則試圖以嶄新概念突破原本格局，試圖為日漸僵化與集權化的雙年展帶來新氣象。例如法國最重要的「里昂雙年展」（Biennale d'art contemporain de lyon），以打破大堆頭展出型式為號召，主題明確且有創見，兼具學術性與開創性，令人印象深刻。而被譽為英國最精緻的「利物浦雙年展」（Liverpool Biennial），最大特色則是從構思到組織都是環繞著城市展開，特別注重作品的在地對話，藝術家以此為命題，各自展開對利物浦所延伸出來的想像，是以藝術活化蕭條城市的成功典範。位於歐亞交接處的「伊斯坦堡雙年展」（International Istanbul Biennial），以神秘國度為號召，結合當地特有的建築風格，展出別在托卡琵皇宮等各個具有連接功能與象徵意義的地方，

具風味的作品，也提出相異於西方藝術世界的有趣觀點與美學思考。不過，歐洲雙年展中最特別的當屬「歐洲之聲」（Manifesta）。「歐洲之聲」的初衷是對日漸保守的當代藝術提出更具活性的執行與展出方式，每兩年挑選不同的歐洲城市舉辦，首屆於鹿特丹，之後陸續是盧森堡、法蘭克福等地，以打游擊的移動策略巡覽歐洲各地，試圖以點連成線再串成面，從對話中構築歐洲藝壇的主體性，學術氣息也相當濃厚。以上這些在歐洲頗具聲名的新興雙年展，都以有別於傳統雙年展的策略，各自伴演著重要角色，稟承著歐洲高水準的藝術發展傳統而努力。

相對之下，美洲的雙年展就似乎沒那麼積極與密集，決決大國美利堅與加拿大只有幾個中型雙年展。這與當地為數眾多的美術館不無關係，這些美術館大多有其專業涵養，不需雙年展也可以吸引大批人潮，例如紐約美術館區每年參觀人次的收入，就足以支付所有北美洲大型雙年展的開銷。因此，美國的這類展出就朝提攜新人與尊崇先進為主，例如「惠特尼雙年展」（Whitney Biennial），就是以推動美國前衛藝術為宗旨，與一般國際性雙年展不同，這個展覽帶有特定國家色彩，參展者必須符合廣義的美國籍藝術家定義；展出者大多為美國新一代年輕創作者，是觀察美國藝壇動向相當重要的雙年展。另一個重要大展「卡內基國際展」（Carnegie International），自一八九六年舉行至今已超過百年，是年資僅次於威尼斯雙年展、全

義大利雙年展義大利館外觀潔白樸素，極具現代主義風格。

球歷史第二悠久的雙年展。此展覽等級相當高，能受邀展出等於肯定其美術史地位，號稱藝術家名人殿堂，眾藝術家們無不期待有朝一日能躋身其中，名留千古。

至於中南美洲最有影響力的雙年展，當推「巴西聖保羅雙年展」（The Bienal Internacional de Sao Paulo），它不但是南美洲最重要的國際大展，也可與歐洲同等級的雙年展媲美；除了主題展區之外，另設有國家館區，是瞭解當代美洲文化演繹，以及拉丁美洲當代藝術的最佳入門途徑。另一個以小搏大的雙年展，以古巴「哈瓦那雙年展」（Havana Biennial）為代表，這是過去唯一在社會主義國家所舉辦的大型國際展覽，專門為促進第三世界藝術家對話而設計。「哈瓦那雙年展」幾乎是所有國際級雙年展中資金最不充裕的一個，首屆僅以五萬美金做出十倍經費也不一定達得到的規模，震驚西方藝壇。雖然展出條件不盡理想，但在當地策展人積極的帶領之下，頗有以打游擊的策略對抗歐美資本主義的傳統革命精神，堪稱雙年展體系的傳奇。

雙年展除了展現藝術活力、政治力及經濟實力之外，也是全球化重要現象之一。不過在強烈競爭與經濟考量下，中途夭折的也有，例如南非約翰尼斯堡雙年展、日本ICC雙年展……等。亞太地區的情況比較特殊，分散在碎裂板塊的各國，似乎將雙年展當成某種國力象徵，競相為爭取文化發言權而舉辦，在短短不到十年間約有十餘個雙年展誕生，二〇〇〇年之後更有白熱化的趨勢。無論是台北雙年展、光州雙年展、橫濱國際當代藝術三年展、亞洲藝術三年展……等，或新成立的

一向作為義大利雙年展主題館主要展區的
古造船廠製繩所。

亞太當代藝術三年展雖然乍看之下充滿
了區域風格，但卻也可窺見各地真實的
藝術發展實況。

雅加達雙年展、胡志明雙年展、新加坡雙年展，其實都只提供一個模糊的概念，主要議題在子題中才提出討論。這些展包含的面向相當多元，從展出型式來看，雙年展特別對空間裝置、混合媒材、錄影與攝影、新媒體藝術等情有獨鍾，也帶動了這類藝術發展的後續影響力。而藉藝術之名加強與國際對話及曝光機會，以爭取更多國際資源，更是主辦單位關心的要務之一。

若不從純藝術或美學角度切入，而從背後的運作來看，不難發現多數標榜雙年展的展出，都是以城市之名行藝術權力角力之實，牽涉層面廣泛。策展人除了必須提出創見之外，也必須與來自全球各地的藝術勢力抗衡。而對藝術家來說，能夠不斷地被邀請參與雙年展，代表自己的藝術成就受到肯定，也相對帶動作品的市場收藏價值，因此藝術家無不全心全意投入。

不過國際級展出機會往往可遇而不可求，不論作品多麼優秀有內涵，若非透過人際管道與必要宣傳，曝光機會微乎其微，很容易淹沒在茫茫藝海中。因此，策展人、媒體、經費這三大要素缺一不可，也間接造成了藝術家受制於策展人的現象。

以比較容易理解的方式來說，策展人就像是一名導演，每位導演都有自己的風格，藝術家如同一位明星，

全球重要
當代藝術雙年展、三年展及大展一覽表

■■■■■ 僅列出三十五處供讀者參考

歐洲之聲

Manifesta

每兩年在不同的歐洲城市舉辦，屬於區域性大展，學術氣息也相當濃厚，以提拔新人為主，標榜年輕藝術創作，作品完全在展出地就地取材，與當地人文、社會、建築環境直接對話。
舉辦地點→分佈在每年主辦城市中的幾個地區
http://www.manifesta.org/index1.html

卡賽爾文件大展

Documenta, Kassel

世界上公認最重要的當代藝術展覽，是傳統歐洲藝術大國至尊地位的象徵。創辦於一九五五年，以繪畫、雕塑、裝置藝術……等為主，明確地扮演著國際前衛藝術的實驗場，以及當代各種思潮交匯的角色。舉辦地位高，為必參訪之處。
舉辦地點→分佈在德國卡賽爾城內幾個地區
http://www.documenta12.de/

威尼斯雙年展

Biennale di Venezia

創設於一八九五年，是世上最早的藝術雙年展，當代藝術的重要指標，反應當代藝術實驗的美學變化與創新觀念的動向，也是全球藝術家爭相進入的展覽聖地。除了大會主題展之外，設有國家館及競賽獎項，以及為數眾多的會外展。台灣自一九九五年起連續參加六屆，透過台灣藝術家的成功展出，國際藝壇對於台灣當代藝術有更深層的瞭解，意義深遠。
舉辦地點→分佈在義大利威尼斯綠園區及周邊等地
http://www.labiennale.org/

與理論根據，也有偏好的藝術家名單，因此策展人等於手握藝術家在重要場合曝光的機會。所以現在已經不是藝術明星獨大的年代，而是策展人獨領風騷的策展時代。因此，與其說雙年展提供藝術家大展身手的舞台，倒不如說雙年展造就了一位又一位藝術導演，上演著一齣又一齣融合視覺與權力的好戲。

2002年光州雙年展主展場展出一景。

利物浦雙年展

Liverpoor Biennial

可說是英國最好的雙年展，除了以當代藝術為核心之外，最大特色是從構思到組織都是環繞著利物浦這座城市而展開，展出作品必須要與利物浦的歷史、文化、社會脈絡有一定程度的相關性和契合性，口碑甚佳。

舉辦地點→分散英國在利物浦市各處

http://www.biennial.org.uk/

倫敦雙年展

London Biennale

創立於一九九八年，與倫敦每年上千場的專業藝術展出相較，藝術形式較為自由前衛，是許多年輕藝術家爭取曝光的舞台，但水準參差不齊，展場也略顯凌亂。不過仍有可觀之處。

舉辦地點→分佈在英國倫敦幾個地區

http://www.londonbiennale.org/

伯林雙年展

Berlin Biennale for Contemporary Arts

始於一九九八年，是德國近年來興起的國際性雙年展，展覽面貌相當多元化，從現代藝術、造型藝術，到建築、電影、表演等多種形式，主要參與對象為青年藝術家。

舉辦地點→德國伯林

http://www.berlinbiennale.de/

布拉格雙年展

Prage Biennale

自二〇〇三年起舉辦了第一屆，不過第二屆換了整個策展團隊，希望能脫胎換骨。屬於中型展出規模，可以一窺東歐當代藝術最新發展。
舉辦地點→捷克布拉格Karlin Hall
http://www.praguebiennale.org/

羅茲國際雙年展

Lodz Biennale

由國際藝術家博物館所主辦，屬於中歐的國際性中型雙年展，展出的藝術範疇廣泛，從繪畫、裝置藝術到表演藝術等均有涉獵，可一窺東歐當代藝術的最新面貌。
舉辦地點→波蘭國際藝術家博物館
http://www.lodzbiennale.pl

賽維亞國際當代藝術雙年展

International Biennial of Contemporary Art of Seville

二〇〇四年才舉辦第一屆，有來自全球六十三位藝術家參與，屬於小規模的雙年展，但修道院的展示場卻令人印象深刻。
舉辦地點→賽維亞市修道院
http://www.fundacionbiacs.com

伊斯坦堡雙年展

International Istanbul Biennial

創立於一九八七年，以宣揚國際多元化文化發展為方向，參展作品部份來自土耳其藝術家及畫廊，部份來自瑞士、奧大利、南斯拉夫等國，是歐亞樞紐間一個具相當水準的雙年展，頗值得一看。
舉辦地點→土耳其伊斯坦堡，場地每年皆有變化
http://www.iksv.org/english/

里昂雙年展

Biennale d'art contemporain de lyon

可說是法國最有企圖心的雙年展，於一九九一年創立，希望借此增加與國際藝壇間的對話，主辦單位所邀藝術家陣容堅強，展出主題亦頗具一格，為一不可錯過的國際大展。
舉辦地點→法國里昂當代美術館
http://www.biennale-de-lyon.org/

鹿特丹攝影雙年展

Foto Biennale Rotterdam

是荷蘭新興的一個小型雙年展，以展出當代攝影及視覺藝術為主，著重在攝影和媒體藝術的最新發展，並建立觀者與藝術作品間的對話關係。
舉辦地點→展場設在荷蘭Las Palmas以及尼德蘭攝影博物館
http://www.fbr.nl/

莫斯科當代藝術雙年展

Moscow Biennale of Contemporary Art

二〇〇三年由六位策展人開始籌備，二〇〇五年首次舉辦，為俄羅斯第一個當代藝術雙年展，除了展現俄羅斯當代藝術發展面貌之外，也積極引進國際級藝術家，試圖朝東歐最大雙年展邁進。
舉辦地點→展場包括麗娜美術館（Lenin Museum）及地下鐵等地
http://moscowbiennale.ru/en/

哈瓦那雙年展

Havana Biennial

第一屆始於一九八四年，是過去唯一在社會主義國家舉辦的大型國際展覽，專門為促進第三世界藝術家對話而設計。首屆之後成立「林飛龍文化中心」，以推動拉丁美洲、加勒比海、亞非洲地區的當代藝術為己任。雖然幾乎是所有雙年展之中經費最不充裕的，但這幾屆的展出都令人耳目一新，是一個不可錯過的國際雙年展。
舉辦地點→分佈在古巴哈瓦那數個地區
http://www.universes-in-universe.de/car/havanna/

聖保羅雙年展

The Bienal Internacional de Sao Paulo

創辦於一九五一年，是南美洲最重要的國際大展，規模龐大，除了幾個主題展之外，另設有國家館，是瞭解美洲文化當代演繹和拉丁美洲當代藝術的最佳入門途徑。
舉辦地點→分佈在巴西聖保羅幾個地區
http://www1.uol.com.br/bienal/24bienal/

亞太當代藝術三年展

Asia-Pacific Contemporary Art Triennale

是澳大利亞口碑不錯的雙年展，與日本福岡雙年展的性質頗為類似，主要以推介亞太當代藝術為主，關注各區域間傳統文化與當代生活間的關係，富學術性。
舉辦地點→澳大利亞布里斯班昆士蘭美術館
http://www.qag.qld.gov.au/content/apt2002_standard.asp?name=APT_Home

沙加雙年展

Sharjah International Biennial

自一九九三年起已舉辦七屆，為回教地區少數的雙年展之一，除了可以一窺回教地區的當代藝術之外，也可以見到許多世界著名藝術家的作品，大會並設有獎項鼓勵新人。
舉辦地點→阿拉伯聯合大公國沙加美術館、沙加博覽會中心等地
www.sharjahbiennial.org

惠特尼雙年展

The Whitney Biennial

創辦於一九七三年，以推動美國式前衛藝術為宗旨，與一般國際性雙年展不同，此展覽帶有特定國家色彩，展出者大多為美國新一代年輕藝術家，是觀察美國藝壇動向相當重要的雙年展。
舉辦地點→美國紐約惠特尼美術館
http://www.whitney.org/

卡內基國際展

Carnegie International

美國最具國際水準的展覽，自一八九六年舉行至今已超過百年歷史，年資僅次於威尼斯雙年展。展覽作品等級相當高，皆具有美術館收藏價值，不可錯過。
舉辦地點→美國匹茲堡卡內基美術館
http://www.cmoa.org/

蒙特婁雙年展

La Biennale de Montreal

一九九八年創立，是加拿大東部第一個最具規模的雙年展，展出世界一流的視覺藝術家、建築師和都市景觀設計師的作品。
舉辦地點→分布於加拿大蒙特婁數個地方
http://www.ciac.ca/biennale2004/

上海雙年展

Shanghai Biennale

是中國境內規模最大的國際級雙年展，創立於一九九六年，扮演著
推進中國當代藝術與視覺文化的角色，參展藝術家除了華人藝術家
之外，主辦單位還力邀歐、美、日等地國際知名藝術家參展。
舉辦地點→中國上海美術館
http://www.shanghaibiennale.com/2004/

廣州三年展

GuangZhou Triennial

是中國南方重要的當代藝術展覽，二〇〇二年首次舉辦，以展出中國當
代藝術為主，參展者多為新生代藝術家，力求反應中國當代藝術現況，
展覽極具開放性，展出包括行為藝術、數位藝術、裝置及水墨等。
舉辦地點→中國廣東美術館
http://www.gdmoa.org/

中國藝術三年展

Triennial of Chinese Art

二〇〇二年於廣州舉辦首屆，二〇〇五年在南京博物院，為一個展現
中國當代藝術發展的三年展，在此展中不但可以見到許多年輕藝術
家的作品，也可一窺策展人提出的有趣觀點。
舉辦地點→中國南京博物院
http://www.njmuseum.com/zh/index.htm

香港藝術雙年展

Hong Kong Art Biennale

早期的香港雙年展關注於香港當地藝術發展，不過近年來轉型為區域
性美展，是一個以報名形式公開接受香港藝術工作者參與的展覽，也
是許多當地年輕藝術家爭取曝光的舞台。
舉辦地點→香港藝術館
http://www.lcsd.gov.hk/CE/Museum/Arts/index.htm

雪梨雙年展

Biennale of Sydney

是澳大利亞最重要的雙年展，創立於一九七三
年，旨在展現國際當代藝術最新創作趨勢，為
勇於挑戰傳統藝術觀念的當代藝術提供交流與
展示平台。
舉辦地點→分佈在澳洲雪梨幾個地區
http://www.biennaleofsydney.com.au/home.
aspx

台北雙年展

Taipei Biennale

一九九八年成立以來已舉辦四屆，是台灣最
重要的國際級雙年展，雖然規模不大，但品
質不輸歐美同等級大展，為本土藝術連結國
際藝壇開啟一個展示的窗口與交流管道。
舉辦地點→台灣台北市立美術館
http://www.tfam.gov.tw/

台灣前衛文件展

TaiwanAvant-garde Documenta

二〇〇二年成立，由文化總會每兩年定期舉
辦，以展現台灣當代藝術最新風貌為主，可
以見到許多初出茅廬的新秀，展出規模屬於
中型區域美展。
舉辦地點→展出場地每年不同
http://www.tad.org.tw/c02/index.htm

澳門藝術雙年展

Macao Biennale

目前已舉辦五屆,為澳門最重要的大型展覽,不過組織架構
有點類似過去的台灣省美展,劃分各組別給獎,屬於競賽性
質而非主題性質,為一區域性美展。
舉辦地點→澳門文化局主辦
http://www.icm.gov.mo/bienal/indexC.asp

橫濱國際當代藝術三年展

Yokohama International Triennial of Contemporary Art

二〇〇一年成立,展出規模龐大,是日本境內最大的國際級三
年展,展出跨類型、跨領域的藝術,不乏大師級藝術家受邀參
加。第二屆於二〇〇五年九月底舉行。
舉辦地點→日本橫濱碼頭區及周遭地帶,詳情請上網查詢
http://www.jpf.go.jp/yt2005/e/

光州雙年展

Gwangju Biennale

創立於一九九五年,是韓國最大、也號稱亞洲最大的
國際級雙年展,展出項目包跨影像、繪畫、雕刻、電
腦多媒體、裝置藝術等,肩負著韓國邁向國際藝壇的
使命,大會並設有獎項。
舉辦地點→韓國光州雙年展大樓
http://www.gwangju-biennale.org/eng/index.asp

福岡亞洲美術三年展

Fukuoka Triennial

一九九九年成立,是日本九州最大的三年展,以推舉藝術新人
為目的,女性藝術家參展比例非常高,主要關注面向為整個亞
太地區的當代藝術發展,為日本研究亞洲當代藝術的代表性美
術展覽。
舉辦地點→日本福岡亞洲美術館
http://faam.city.fukuoka.jp/

釜山雙年展

Busan Biennale

創辦於一九八一年,是韓國老牌雙年展,不過早期並
不國際化,到了二〇〇〇年才正式以國際化的姿態再
出發,綜合展現來自數十個國家的最新當代藝術。
舉辦地點→韓國釜山市立美術館
http://work.busanbiennale.org

越后妻有三年展

Echigo-Tsumari Art Triennial

日本新興的大型藝術三年展,又被稱為農村三年展,展出宗
旨鎖定在與環境互動的大地藝術和公共藝術,邀展的藝術家
等級頗高,為日本成功結合雕塑、公共藝術與雙年展體制的
典範之一。
舉辦地點→展出地點分布在日本里山(Satoyama)的六個自
治區
http://www.echigo-tsumari.jp/

媒體城市雙年展

Media City Biennale

是韓國近年來新興的雙年展,主要是以東亞當代藝術
為主,雖然規模不大,但卻是一探東亞藝術風向球的
指標之一。
舉辦地點→韓國首爾市立美術館
http://www.houseoftoast.ca/mediacity/index.html

京都雙年展

Kyoto Biennale

由京都藝術中心於二〇〇三年開始主辦,屬於小型國際展規
模。除了視覺藝術之外,也有許多表演藝術活動,規模雖小
卻不失精緻。
舉辦地點→分佈在京都市內各地點
http://www.kyotobiennale.com/E/e_main.html

16000

第一章

在威尼斯迷路之必要

水都威尼斯在烈日下散發一股迷人
的恬靜氛圍，就如維思康提的電影
《魂斷威尼斯》裡的氛圍一般。

1

我等藝類的
人間樂園

悠悠水都在烈日下散發一股迷人的恬靜氛圍，就如維思康提（Luchino Visconti）的電影《魂斷威尼斯》（Death in Venice），刻劃出一個令人目眩的情慾迷宮，迷漫在欲言又止的水氣氛圍裡。霧裡看花，令人看不清慾念真相。藝術既是創作者的思維結晶和慾望表現，能讓人忘懷現實的種種不滿，成為自現實逃逸的出口，「威尼斯雙年展」便伴隨著所有抽離現世的人們，編織一場烏托邦式的美夢。

一九九七年六月初，我剛從退伍、找不著工作的窘境中，丟了一份徵選表給台北市立美術館，經過國際評審團嚴格評選後，有幸與其他四位藝術家代表台灣館，遠赴素有美術界奧林匹克之稱的威尼斯雙年展，正式開啟了我赴國外展出的大門。因為是頭一次去義大利，坐在飛機上時非常興奮。喝了整晚的咖啡，瞪著雙眼，靠在窗邊俯看腳下緩慢飛越的大小城鎮、山川河脈，黑夜中浮起的無聲都市，彷若外星基地一般，奇妙地串聯著文明的起起落落。時而出現的荒漠江湖，則構成一幅幅作夢也想不出的美妙抽象圖案。巍巍白靄頂峰若隱若現於薄霧之中，更形虛無縹緲，如同仙境。雖然徹夜未眠讚嘆地球神奇造化的結果，換來了兩個黑眼圈，但彼情彼景至今難忘。原來能專注一件事專注到忘了時間，也是年少的一種浪漫。

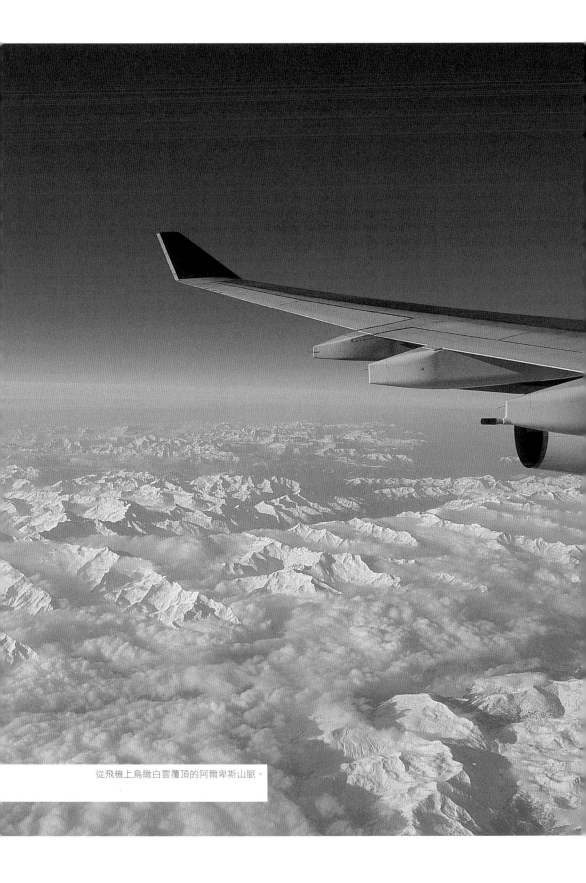

從飛機上鳥瞰白雲覆頂的阿爾卑斯山脈。

不知是我頭髮太長還是長得像偷渡客（有可能是我帶了太多泡麵），在威尼斯機場硬是被海關檢查了半天。雖然我們振振有詞地強調是受邀來參展的藝術家，但也許海關看過太多「大師」，所以一付愛理不理的樣子。「踹」，於是成為我對義大利人的第一印象。好不容易出了可愛又迷你的機場後，終於懷著興奮之情進入威尼斯，水都在烈日下散發一股迷人的恬靜氛圍，就像電影畫面一般。

貢多拉（Gondola）船夫有著黑黝黝的健康皮膚，留著鬢角、眼帶墨鏡，立即令人聯想到義大利電影中的帥哥。「又踹又帥」，於是成為我給義大利人的第二印象。而街道上滿是販賣各式奇異面具的店面，歡慶義大利國慶的七彩旗幟更是四處飄揚，令我這名仍停留在傳統國慶概念的台灣人眼睛大為一亮，還以為是什麼嘉年華會呢！「又踹又帥又浪漫」，算是我給義大利人的綜合性評語。但這可不是負面之詞，我認為這是一個具有文化自信的民族理所當然的自尊展現，絕非戴個墨鏡、猛練肌肉所能顯露。豐厚的文化精神遺產，賦予了這個民族微微上揚嘴角中的自在角度。威尼斯的舉世無雙，也許是來自於得天獨厚的環境，

漫步在如同迷宮般的水道內，不禁讚嘆威尼斯的鬼斧神工實非一蹴可幾，就如威尼斯雙年展一樣，累積了百年藝術氣質涵養，令人目眩神迷。自一八九五年開始舉辦的這場國際藝術盛會，在經過百年淬練後，如今已是全球藝壇互別苗頭的重要場合，擁有藝術界奧林匹克的地位。對年輕藝術家來說，能赴威尼斯參展就如灰姑娘般幸運，管它時間到了還是必須回到亂七八糟的工作室繼續當個貧窮藝術家，能在此露臉，就已有傲人之處。因此，在這裡，不論是路邊其貌不揚的老頭，或滿頭紅髮的妙齡女郎，都有可能身懷絕技，或為不世出的天才。我就曾在路邊看到著名德國動力藝術家蕾貝卡・洪（Rebecca Horn）與貧窮藝術大師馬立歐・梅茲（Mario Merz）打招呼，不過這位滿頭白髮的老人誰也不理地緩慢走去，留下滿臉尷尬的藝壇當紅女明星。我則與另一位藝術家面面相覷，直覺一山還比一山高啊！

基本上威尼斯整座城市就是一座美術館，每屆都有數百位來自各國的藝術家參展。大會所在地的綠園城堡（Giardinidicastello）內有三十餘座國家館，其他三十餘國的國家館，則分散在威尼斯本島及鄰近的邱迪卡

威尼斯特有的貢多拉，在烈日下別具風味。

做功課了，但那也未嘗不是一件幸福的事。

那可就要自行參考重如磚頭般的畫冊，泡在咖啡館中

有數，口碑在此決定了一切。若拉不下臉東問西問，

八方的藝術家、策展人或藝評人，問多了自然心裡就

無論是路人或過客，十位中或許就有八位是來自四面

展因過於分散，選擇的時候不妨盡可能詢問旁人——

題館與國家館萬萬不可錯過。至於主會場周圍的會外

水。如果想要密集欣賞高品質的展覽，大會重點的主

究並作路線規劃，很可能會在威尼斯的陽光下走到脫

頗大，要在短短幾天中一覽精彩作品，若事前沒有研

在此齊聚的藝術家都是一時之選。不過整個展覽範圍

島上。此外尚有為數眾多的會外展，規模龐大不說，

（上圖）坐船漫遊嘆息橋下，彷若置身中古世紀。
（中圖）威尼斯街頭到處都是販賣面具的奇異店面。
（下圖）威尼斯街頭歡慶義大利國慶的七彩旗幟，相當活潑有趣。

站在麗都（Lido）島旅館外的海灘暮靄中，遠眺海天一色的亞得里亞海（Adriatic Sea），一只被女主人遺落的鞋子，有如灰姑娘留給王子的信物，掛在沙灘一隅，為威尼斯增添了一絲浪漫色彩。不過我們這群藝術家來到威尼斯，可不是為了觀光或欣賞帥哥美女（雖然這是出國展覽的福利），為了參加具有百年歷史的威尼斯雙年展，我們還是必須非常認真地佈展，以展現台灣當代藝術的最佳面貌。然而因為租借的場地為當地著名古蹟，不能在牆面釘上任何釘子，所以大部分展場都必須訂製木座牆面，或進行特別的空間裝置。這才發現，在古建築物內是沒有絕對水平這件事的，幸好我事先訂製的鐵架可以調整高度，否則一定東倒西歪。同時電力問題也是一大考驗，大廳懸吊的水晶燈更是阻斷視野卻無法移動……這些工程都必須仰賴當地工會規定的佈展公司，藝術家只能在旁「指導」。若有緊急狀況，工人要臨時加價，我們也莫可奈何。真領教了義大利人天生的商業頭腦。

為了深怕開幕時開天窗，所有人無不神經緊繃爭取時間佈展，每天還要跟當地佈展公司周旋。歐洲人的工作習慣與台灣截然不同，每到下午茶時間，所有工作人員都悠閒地喝咖啡去了，只剩下我們這些藝術家乾瞪眼，啥事也不能做，索性上街當個觀光客。握著手中發下的百萬里拉出差費，頭一次有百萬富翁的感覺（尚未使用歐元時的匯率是一比六十），原本想採購一下身上不怎麼體面的行頭，沒想到亞曼尼（Armani）櫥窗內一件西裝就要兩百五十萬，襯衫也不下百萬，頓時心裡涼了半截。摸摸鼻子之後決定還是乖乖到路邊攤吃個比薩、配杯卡布其諾下涼就好。

然，泡麵始終是不可或缺的戰鬥糧食。在吃了一星期的比薩差一點沒便秘之際，我決定試用當地買來的電湯匙煮碗泡麵解饞。不過等了二十分鐘仍無沸騰跡象，於是我靈機一動，索性將隨身帶來的電熨斗倒過來，兩邊用書撐住，平底上放個小鍋子……這下不到兩分鐘水就滾了！此時放入麻油雞麵，頓時便成為一鍋香味四溢的大餐！我邊吃邊想著，為何亞洲人那麼注重效

也不知道是台灣人出國的習慣，還是藝術家的偏好使

率等無解的問題？此地的工人們總是老神在在地優雅佈展，口頭禪一律是「沒問題！」義大利人樂天知趣、從容不迫享受生活的態度，令人印象深刻。也無怪乎他們會花上百年時光修築教堂，只為了榮耀天主；整天泡咖啡店品鑑香郁，只為了每天還會上升的陽光。浪費時光在此成為一種生活哲學，緩慢卻沉澱出人生味道。就此看來，威尼斯還真是一處我等藝類的人間樂園，而不是工作狂之天堂。

威尼斯麗都島海灘暮藹中，一只被女主人遺落的鞋子。

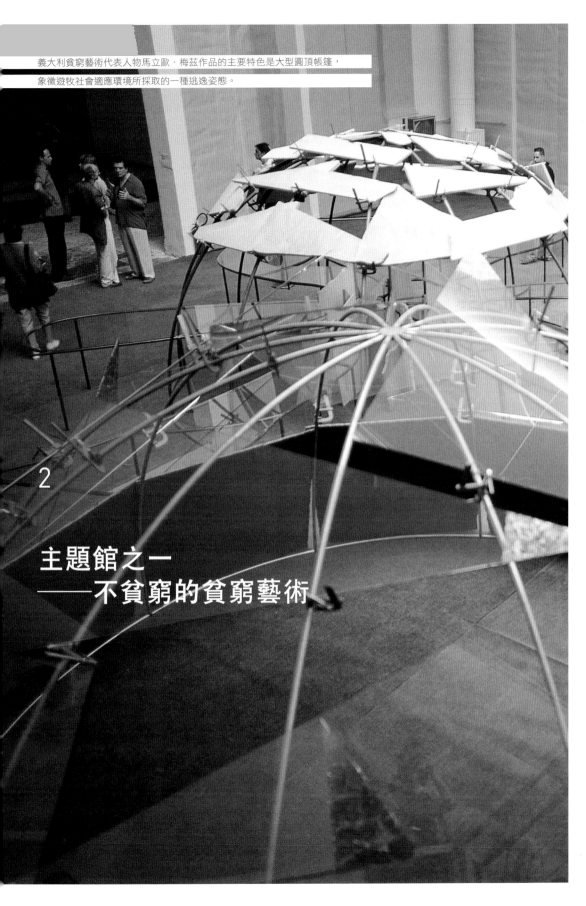

義大利貧窮藝術代表人物馬立歐‧梅茲作品的主要特色是大型圓頂帳篷，
象徵遊牧社會適應環境所採取的一種逃逸姿態。

2

主題館之一
──不貧窮的貧窮藝術

若不急著跟大夥兒擠在幾間得獎的國家館作品前，看不到幾秒鐘就被擠到一邊，倒可以先考慮參觀主題館，這裡通常展示了活躍於國際藝壇藝術家的最新之作。能受邀進入主題館展出，就代表了藝術風格已被國際藝壇肯定。因此大部份內行觀眾都會先去看主題展，看看策展人提出何等有趣觀點。通常能擔此大任的也都是重量級策展人，不是某某藝術運動的推手，就是某重要美術館館長，都是藝術潮流的領航者。

一九九七年的主題館「未來‧現今‧過去」，是由國際知名策展人契郎特（Geramano Celant）所策劃。這位於一九六七年以年僅二十七歲之姿提出「貧窮藝術」（Arte Povera）運動的舵手，將這漫長的三十年劃分為三個世代，每一世代再選出二十位代表性藝術家。從六〇到九〇年代歐美各大派別的重要人物齊聚一堂，展出水準之整齊，如同一部西方當代藝術發展史。而這波藝術運動所發展出來的國際風格，正印證了義大利藝術是國際藝壇的成就之一，契郎特將其視為「來自義大利」，而非「義大利的」產物。

但什麼是「貧窮藝術」呢？是說從事這類創作的藝術家都很貧窮，還是「貧窮」是一種藝術呢？其實不能從字面上望文生義。「貧窮藝術」特別強調藝術語言與環境空間的相對關係，藝術家大量運用材質本身的物理屬性，進行鍊金術般的物質提煉與精神上的對話，旨在提昇平凡、瑣碎的事物，使其成為一種藝術狀態。

因此，「貧窮藝術」通常使用非人工化材質和日常生活中的事物，作為一種回歸途徑，並透過原始材質所隱含的意涵，重新審視西方工業文明與消費機制，反省逐漸喪失的人文素養以及精神的疏離。當然，這些抽象字眼其實很難讓人瞭解「貧窮藝術」真正的內涵，親至現場感受裝置完成的空間感，才能確實體會其間的關聯。

說到貧窮藝術就不能不提代表人物馬立歐‧梅茲（Mario Merz），他的作品主要特色是大型圓頂帳篷，象徵了遊牧社會適應環境所採取的一種生存姿態。雖然久聞其名，但還是首次見到原作，心內十分興奮。綠園主題館內，他的作品佔據重要位置，會場上擺放了許多如鐵片、石板、泥土等自然物件，裝置出一個不具電器化生活的居住原型。而在代表他註冊商標的支架帳篷內，梅茲往往放置一組螺旋狀外放的玻璃鐵籠，以藉此說明一種雙螺旋式的時間觀。簡單來說，時間並非如一般人所認為的直線前進，事實上，從農業時代、工業時代到數位化時代，時間概念呈等比級數（1：2：4：16：256……）快速擴張，現代人只要短短不到一年，就可以擁有古代人一輩子的知識。

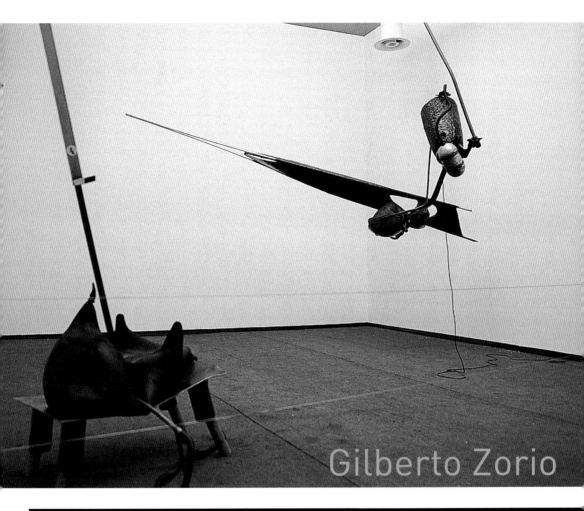

Gilberto Zorio

義大利藝術家佐力歐在空間中裝置了三組可以操控的吹氣橡皮乳豬。

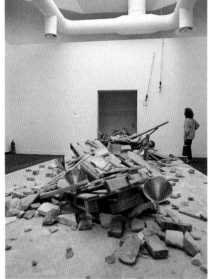

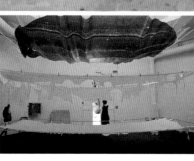

（上圖）德國女藝術家蕾貝卡・洪的作品多以機動藝術為主，揉合女性纖細的思考與情愫。
（下圖）露西安娜・法布羅雖然同樣關注於原生材質，但更傾向以帳蓬張力構築想像中的精神高原。

換句話說，「貧窮藝術」自外於進化論的線性史觀，使得藝術不再是一種命題式的演化史，而傾向以螺旋式時間觀，搭配地理空間上的「遊牧性」，以追尋一個無限開展的藝術空間。

在另一位義大利藝術家佐力歐（Gilberto Zorio）的作品中，則可以見證運用自然材質所控訴的肉身迫害，他在展場上裝置了三組可以操控的吹氣橡皮乳豬，輪流吹氣使其腫脹，再利用壓迫力量使其消漏，在吹漏氣的聲音配合下，活像一間屠宰場，流露出在科技掛帥的工商社會裡，人性被機械宰制的悲痛反思。而著

名的德國女性藝術家蕾貝卡・洪，作品大多是以機動藝術為主，揉合女性纖細的思維與情愫，強悍地將物質棄毀一地，堵住是入口也是出口的閘門，呈現出物質文明目前的兩難，也就是如何從自然中獲取更多的物質利益，卻又投入更多人力及物力，去彌補這個失衡的食物鏈。而這個吊詭的循環，其實產自對物質慾望的迷戀，表現出對過度物質氾濫的反思。露西安娜・法布羅（Luciano Fabro）的作品，雖然同樣關注原生材質，但更傾向以帳蓬張力構築想像中的精神高原。

這些都可以視為對貧窮藝術致意的優美作品。

Tony Gragg

Panamare o

英國新雕塑大將東尼・寇格的作品，以集
合藝術概念，將萬餘顆骰子組合而成一件
雕塑。

來自比利時的藝術家巴那馬利可以考古學手法與古典
機械原理拼裝出來的飛行器，探索人們對飛行夢想的
諸多實驗性嘗試。

東尼‧寇格的另一件作品，以白蟻穿孔的概念，探討雕塑的正負空間。

行走在這些裝置作品之中，觀者會發現，材質已不只是技術範疇，而是思考作品的出發點，如此形成國際藝壇走出傳統雕塑教條的新出路。而這種趨勢可以在英國「新雕塑」（New Sculpture）中看出一番新氣象。例如東尼‧寇格（Tony Gragg）的作品，他從八〇年代起以「集合」概念將許多立體物件打破，再拼湊成一件半平面作品，從解構中尋求物品的相對性空間觀；或如將萬餘顆骰子組合而成一件雕塑，造成空間意義的流動性。因此雕塑不再以「去除」或「添加」概念形成外在形式，相反地，他以碎體量化的方式構築，成為具有實體卻又無限分解的物質延展空間，令人回味再三。來自比利時的藝術家巴那馬利可（Panamarenko）則以考古學手法與古典機械原理拼裝出飛行器，探索人們對飛行夢想的諸多實驗性嘗試。他認為現代科技的超音速噴射機、火箭等產物，都是建立在破壞自然的暴力心態上，唯有透過傳統風力學及熱力學的飛行器，才可能維持與自然的平等姿態。作品中流露出的詩意及人文情懷，頗值得觀者深思。

就此來看，「貧窮藝術」特別著重於回歸材料的精神性，於凝視與冥思間產生人文對話，並以此為基準，重新審視工業化後物質過豐下的精神貧乏。這種「窮盡而後工」的理念提示了我們，一片欣欣向榮的稻田，其實都是來自於火化成灰燼後帶來的肥沃養份。此種策略上的「焦土政策」，焚燒後的大撤退、窮盡後衍生的生機，也許正是「貧窮藝術」看待藝術與文化的態度度吧！

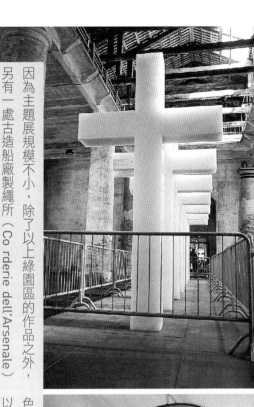

因為主題展規模不小，除了以上綠園區的作品之外，另有一處古造船廠製繩所（Corderie dell'Arsenale）展場。循著地圖穿梭在迷宮般的街上，好不容易來到了外觀不起眼且頗為陰森的展場。暫時擺脫了炙熱的日頭，陰涼的地點令人心情稍微沉靜下來，才發覺此處處別有洞天。雖然是廢墟改建的場所，但此地展出的作品卻巧妙地與眾多作品相互呼應，呈現出有別於美術館潔白空間的能量。例如美國藝術家羅勃·郎哥（Robert Longo）的巨大雕塑作品，以十字架象徵人類的七個原罪，反思藝術物質與精神救贖的可能關係，在展場中頗為肅穆。而安·漢彌爾頓（Ann Hamiltom）的作品，是由兩個會旋轉的黑色絹紗構成，觀眾可進入裡面冥想，簡潔不失深度，則推出以爆破藝術聞名藝壇的旅美藝術家蔡國強，以沉船組成火箭的裝置作品。這些都是巧妙轉換了以地場域特色、對材質進行人文思考的材質、運用在地場域特色、對材質進行人文思考的佳例，同時也印證了「貧窮藝術」所關注的材質哲思，讓人回味再三。

雖然主題展的每一件作品都有來頭，但令我印象最深刻的，是來自比利時藝術家珍·法布羅（Jan Fabre）的作品。遠遠望去以為只是一個平凡的雕塑，走近一看，才驚覺這是一件由上千隻昆蟲殘殼所編織而成的主教衣服，高高矗立在廢棄船塢之中，金龜子散發出的奇特色彩與頹廢空間，更添加一絲詭

（上圖）羅勃·郎哥的巨大雕塑作品，以十字架象徵人類的七個原罪。

（下圖）主題館安·漢彌爾頓的作品，由兩個會旋轉的黑色絹紗構成，觀眾可進入裡面冥想。

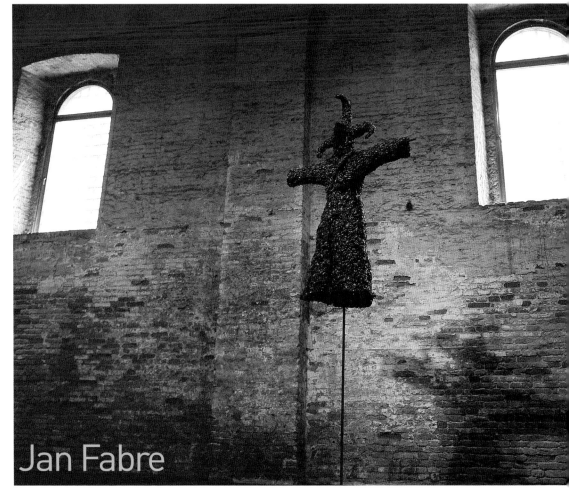

Jan Fabre

諑氣息。令我不由自主地想起，曾在比利時安特衛普看過她早期一件以藍色甲蟲編織而成的新娘禮服作品，不毀的蟲屍和鏤空的流逝肉身，形成永恆與腐敗的強烈對照，慾望成為那不毀的蟲體金縷衣，預言了註定失落的慾望本身，並藉由空殼形體的借屍還魂，召喚時空漂流的無盡慾念，令我震撼不已。

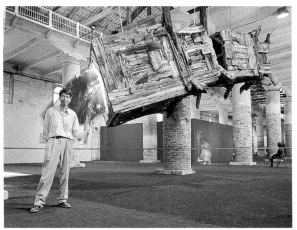

（上圖）比利時藝術家珍・法布羅的作品是由上千隻昆蟲殘殼編織而成的主教衣服，高高矗立在廢棄船塢所改建的展場中。

（下圖）旅美藝術家蔡國強以爆破藝術聞名，他於1997年威尼斯雙年展主題展中推出以沉船組成火箭的裝置作品。

3
主題館之二——
借屍還魂的
普普藝術

然而，光是還原材質本身的精神性，尚不足以展現平常與庸俗的物品，將其放大並塗上鮮艷色彩，改變材料原本屬性，使其「紀念碑化」；例如放大數百倍的鋸子或鋤頭，使得物品（作品）原有特性與功能被抵消與抽離，成為比原本更為庸俗的「物品」。

除了「放大」物件的手法之外，歐登伯格還有另一個主要表現手法——「軟化」。也就是說，他將雕塑的材質肉質化，並將物質性情緒納入雕塑材料中。可以說是透過此種軟性特質，反抗並嘲弄了工業社會中的父權體系。並藉由對此幻覺的認同，以相反的方式和材料進行實際批判，以期在辯證過程中，恢復物品原本的力量。

不同時期強大的對比性。因此契郎特在第四十七屆主題館中，也推出了「普普藝術」幾位代表性藝術家，藉此資本主義式的嘉年華奇觀，構成七〇、八〇及九〇年代不同藝術潮流的全盤面貌。雖然早就知道普普藝術的來龍去脈，但直見到原作才對其背後深厚的內涵更加瞭解，那是面對畫冊所無法心領神會的，是一種面對面地共處同一時空洪流之中的感動。

美國藝術家歐登伯格（Clase Oidenburg）早期作品大都取材自日常生活用品，往往選擇消費市場中最

Roy Lichtrnstein

美國普普藝術大將李奇登斯坦的作品借用了通俗文化與漫畫元素，營造出甜美又夢幻的現世色彩氛圍。

另一位普普藝術大將李奇登斯坦（Roy Lichtrnstein）則借用了漫畫元素中的網點與對話框，營造出甜美又夢幻的現世色彩氛圍。雖然他向來以平面作品聞名，不過他的立體雕塑也頗有看頭；例如這件突出於牆面的浮雕，以厚重鋼板組成一間卡通式的房子，遠看平淡無奇，近看才發現，視覺被平塗化的鋼板和粗黑線條所欺騙，因而造成錯覺。從早期平面繪畫到晚期的大壁畫，可以看出他擅長以「局部放大」手法，將漫畫中的網點、線條放大。這些制式化大型矩陣方塊，除了暗示空間的基本功能之外，似乎也暗示了抽象主義的庸俗化傾向，抽象藝術賴以為主的理論在此觸礁，可以說是擺脫了知識份子的身段，變得更加走近人群。

雖然這兩位普普大將意圖將藝術與生活的分野模糊化，但仍保持一定程度傳統定義中的藝術型式及功能；不像法國觀念藝術家拉維葉（Bertrand Lavier）根本對傳統雕塑材質提出質疑。這位擅長觀念辯證的藝術家，曾經索性將一台鋼琴按照表面顏色，塗上相同色彩的厚重油畫顏料，然後宣稱「畫」了一件作品。一般民眾也許一頭霧水，不知這件作品到底在幹什麼？事實上，他的確是用油畫顏料「畫」了一台鋼琴，但卻並非是我們所認知的平面繪畫。他試圖將觀者對藝術品的概念擱淺在既有的雕塑與繪畫之間，藉此反問何謂「藝術品」？我在巴黎首次見到這類作品時，也是一個頭兩個大，當時他將冰箱置於沙發上，藉葉運用傳統的藝術定義使作品自相矛盾，以揭示美學體系的封閉性格。他不強調視覺愉悅，拉維葉以繽紛彩帶將一台巨大怪手點綴得如同聖誕玩具一般，再次對藝術品定義大開玩笑。藉由類比與並置手法，他試圖玩弄整個藝術產銷體制，如同這次於雙年展展出的作品，拉維葉以繽紛彩帶將一台巨大怪手點綴得如同聖誕玩具一般，再次對藝術品定義大開玩笑。藉由類比與並置手法，他試圖玩弄整個藝術產銷體制，只重視藝術辯證關係，非常知識份子地玩弄藝術定義。

並挖掘背後生產勞動力的矛盾性。對他而言，重要的已不是藝術品本身，而是如何成為藝術品的「過程」。當然，你也可以不必在乎藝術究竟是什麼，藝術可以是你所認為的雕塑或畫作，自然也沒有理由不能是「現成物」，重要的是觀念而不是成品。從整個美術史發展來看，美不美已非決定藝術的唯一根據，目前的狀況是端看理論決定何者為藝術，何者為非藝術。

這也是當代藝術耐人尋味之處，若沒有這層心理準備，雙年展中此起彼落的這類作品，可能會令人大倒胃口。我的建議是，不妨把觀展當作審美認知與知識判斷間的試金石，就如同旅行中重要的不是到過某某景點，而在於過程與體驗。

Bertrand
Lavier

（上圖）法國觀念藝術家拉維葉索性將一台鋼琴按照表面顏色，塗上相同色彩的厚重油畫顏料，然後宣稱「畫」了一件作品。

（下圖）拉維葉以彩帶將一台怪手裝飾得如同玩具一般，大玩「現成物」概念。

4
主題館之三——
裝置雖已達陣，
繪畫尚未陣亡

Gerhard Richter

獲得1997年威尼斯雙年展國際首獎的德國畫家李希特，以攝影術中對「對象物」的聚焦、失焦所造成的模糊與銳利介面，營造出如同鏡頭脫焦的畫風。

說也奇怪，行走於充滿裝置作品的龐大展場中，已很難發現繪畫作品。雖早有人提出繪畫已死的論點，大多數雙年展對繪畫也興致不大，但我仍不免懷疑，作為歷史最為久遠的繪畫，是否能在服務於宗教、社會、政治或反映經驗之外，能為它本身獨有的點、線、面自創一套審美法則？甚至只為自身的觀念、秩序與邏輯而存在？

認真回想一下，二十世紀西方藝壇出現了一些前所未有的抽象繪畫運動，其發展大致上有三個系統：以馬勒維奇（Kasimir Malevich）為代表的「絕對主義」（Super Materialism）運動，強調繪畫已經死亡，藝術不服務於宗教、政治與其他事物，繪畫只為繪畫本身而存在，去除一切內容，拒絕「再現」任何視網膜的經驗；而以蒙德里安（Piet Mondrian）為代表的「風格派」（De Stijl），則以客觀簡約的幾何形體，尋求非個人化的造型，並追求對稱而色彩有限的二度空間色塊；此外，以康丁斯基（Wassily Kandinsky）為首的「抽象表現主義」（Abstract Expressionism），則強調抽象繪畫非幾何性的有機構成，更深深影響了後來美國抽象藝術的面向。西方經過抽象繪畫近百年的發展，的確累積了不少各具特色的作品與觀念，不過在看似人人可為的抽象繪畫表現形式當中，究竟還有什麼值得開發的可能性呢？也許你跟我一樣有此疑慮，事實上繪畫雖被冷落，但只要人類還有雙手，繪畫就不可能會消失，重點是如何從觀念上的故步自封與僵化的形式中跳脫。這樣的努力可以在來自德國、獲得眾所矚目的「國際威尼斯雙年展獎」得主李希特（Gerhard Richter）畫作中看到。我第一次在東京都現代美術館看到他的繪畫時，雖不免認為仍屬於「抽象繪畫」系統範疇，但實際上他是以攝影術中對「對象物」的聚焦、失焦，以乾彩刮刷手法造成模糊與銳利介面，營造出如同鏡頭脫焦的畫風，構成他探討平面化空間深度問題的重要參數，頗令人玩味。這次再看到李希特的其他原作，更證實了其繪畫無法用單一的「抽象表現」來解讀，而是放進了很強的工具思維及理性思考；例如相機原理所攝得的影像往往左右了人們的視覺經驗，有時甚至會取代眼前的真實，進而成為工具思維的奴隸，他卻將這種工具性可能帶來的宰制反轉，成為自主性頗高的抽象繪畫。也許這正是他在經歷了一波波抽象運動後，仍可立於不敗之地的原因。

另一位也是來自德國的安塞·基佛（Anselm Kiefer），向來以巨大平面作品著稱，我曾相當著迷於他處理畫

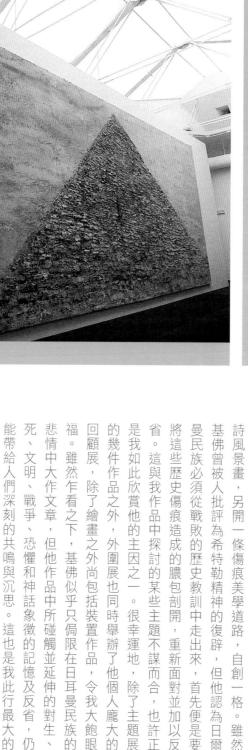

面的方式——畫布成為他「張貼」與「組合」實物的
一個基底，不但貼滿了砂石、枯草或米粒，更混雜著
厚重肌里與筆觸，使作品如同痊癒後的傷疤而非繪畫，
像一帖黏著蒼蠅的大藥布，也彷彿在訴說著日耳曼民
族悲痛的歷史記憶。他延續了德國浪漫主義精神的史
詩風景畫，另開一條傷痕美學道路，自創一格。雖然
基佛曾被人批評為希特勒精神的復辟，但他認為日爾
曼民族必須從戰敗的歷史教訓中走出來，首先便是要
將這些歷史傷痕造成的膿包剖開，重新面對並加以反
省。這與我作品中探討的某些主題不謀而合，也許正
是我如此欣賞他的主因之一。很幸運地，除了主題展
的幾件作品之外，外圍展也同時舉辦了他個人龐大的
回顧展，除了繪畫之外尚包括裝置作品，令我大飽眼
福。雖然乍看之下，基佛似乎只侷限在日耳曼民族的
悲情中大作文章，但他作品中所碰觸並延伸的對生、
死、文明、戰爭、恐懼和神話象徵的記憶及反省，仍
能帶給人們深刻的共鳴與沉思。這也是我此行最大的
收穫。

而威尼斯本地出生的凡度瓦（Emilio Vedova）原本名
不見經傳於國際藝壇，不過因為獲得威尼斯雙年展金
獅獎，彰顯了他在義大利美術史上的貢獻，世人才有

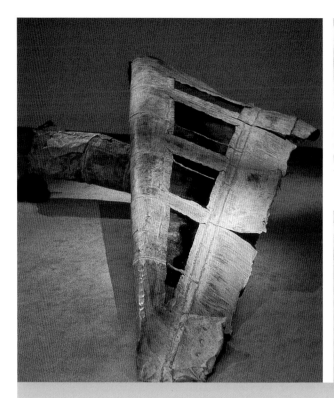

機會對他進行重新評價。圖中這件得獎的作品〈Senza titolo〉是將一根木材插入畫面中，除了支撐的力學考量外，也正式宣示繪畫的出走。畫作中大多以不定型的連續平面呈現，傾向於記錄生命陰暗面的掙扎。沉鬱與狂暴為凡度瓦作品不可或缺的特質，畫家意圖從不定型的畫面邊界中，轉而以單純的連續形體及筆觸所模糊化的焦點，形成視覺上的跳動；在層層覆蓋中顯現的並非完整面目，而是以一種殘缺與拼湊的姿態，若隱若現地飄浮在這個被凍結的時間河流之內。它暗示了我們，無論是視覺經驗或潛意識，都以一種無法完整顯現的面貌存在於記憶縫隙當中。

在觀賞了紛雜的裝置與錄影作品之後再回頭品味這些繪畫，讓我不由自主地反省了一些問題。若說藝術創作的主要企圖，並非僅在於表現形式（雖說形式也可以成為內容），也不在於能否透過外在流行符號與資訊，建構某種「流行樣式」，更不僅止於「再現」或「拷貝」現實，而在於藝術家如何能夠誠懇地面對自我，並落實藝術創作於當下的生存狀態之內，那麼創作媒材就無所謂高低之分，也不存在所謂的進化史觀論點。如何將藝術內化於精神層面，進而成為當下生存的反芻映照，並自繪畫系統自律性法則跳脫出來，似乎才將是潛伏的搶灘之途。

（右圖）德國藝術家安瑟‧基佛向來以巨大平面作品著稱，作品中所觸及的種種主題，頗能引發觀者深刻的共鳴。
（中圖）威尼斯畫家凡度瓦獲得1997年威尼斯雙年展金獅獎的作品〈Senza titolo〉。
（左圖）基佛認為日爾曼民族要從戰敗的歷史教訓中走出來，首先便要將這些歷史傷痕造成的膿包剖開，重新面對並加以反省。

爭奇
鬥艷的
國家館區

除了主題館之外，大會每屆的重頭戲自然就是各國國家館了。幾乎大部份國家館都分佈在綠園區之內，也都各有文化特色：；例如埃及館外觀充滿著古埃及風味，烏拉主館有濃厚的南美在地性格，或者如北歐三國的簡約空間、韓國的禪意建築，也都格外引人注目。這些代表各國的藝術家通常有幾種產生方式：一是由該國主辦單位指定或遴選策展人，再由策展人排出最佳陣容；二是由評審團從眾多提案中，選出方案最佳的策展人，由政府出資參展；三是由評審團直接選出藝術家，再組合成為展出團隊。無論是哪一種方式，能出線的都是一時之選。

而一些並不被威尼斯雙年展大會認可的戶外空間，也有許多藝術家以自費方式打游擊展出，希望能獲得國際藝術界青睞，不過通常都乏人問津。

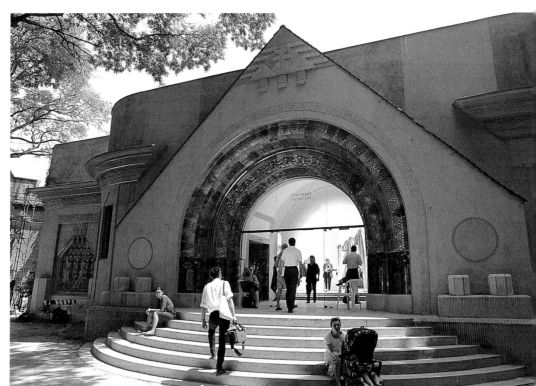

位於威尼斯綠園區的埃及館外觀充滿古埃及風味。

歐洲區的陣容與水準向來都是威尼斯雙年展的主要焦點之一，各國不是推出藝術家個展就是雙個展，很少有超過三位藝術家以上的聯展之例，以維持其高水平與代表性。英國館此屆推出的是理秋·懷瑞德（Rachel Whiteread）個展。身為英國「新雕塑」代表人物之一，懷瑞德歷年來的作品主要在於探討「負空間」概念。例如先將十張椅子佔有的空間以水泥保存下來，待水泥乾硬後移開椅子所形成的凹凸面，即為原有椅子佔

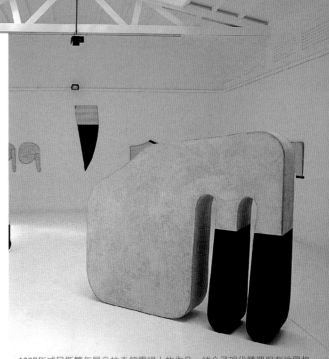

1997年威尼斯雙年展烏拉圭館雷諾士的作品，結合了現代雕塑與在地風格。

據之空間。她試圖從日常生活物件中，反轉人們對既定物理空間的認知；而消失的物體（桌子），則藉由負空間的痕跡，重塑在觀者記憶中曾經存在的樣態。她也曾在英國將一棟真實的屋子翻成許多模具，再移至他處重新拼合起來，成為一間負空間之屋。進入這棟「屋子」之後，參觀者雖置身於同樣一處空間內，卻有不同感受。這件作品獲得專為鼓勵年輕藝術家的「二〇〇〇年獎」，算是實至名歸。

威尼斯雙年展大會並不認可的戶外空間，也有許多藝術家自費裝置作品展出，爭取曝光機會。

Rachel Whiteread

1997年威尼斯雙年展英國館推出理秋‧懷瑞德的個展。圖為十張椅子所佔有的空間，先以水泥保存下來，移開椅子之後所形成的凹凸面即為原有椅子佔據之空間。

地主國義大利館則推出卡德嵐（Maurizio Cuttelan）、古奇（Enzo Cacchi）和史波列托（Ettore Spalletti）三位藝術家，構成義大利現代美術發展的「過去‧現今‧未來」。

古奇代表戰後歐洲繪畫復辟的「超前衛」（Trans Avant-garde）運動，以追尋「繪畫」為出發點，重新挖掘被遺忘了的古典繪畫遺產。「超前衛」運動舵手奧利瓦（Achille Bonito Oliva）認為，西方世界的前衛藝術運動，仍是奠基在弱肉強食的達爾文式進化論史觀中，但對精神性的追求，不應落入此種線性思維。因此，「超前衛」不是指「超級

Enzo Cacchi

在古奇的繪畫中，可以看到強調手工且類似洞窟壁畫的塗鴉。

卡德嵐則代表了「貧窮藝術」的後期風格。雖然他仍

史波列托則代表著義大利優秀的設計傳統。其作品作

漸從沉重歷史包袱之中轉向日常生活的當下。

並暗示曾經發生過的生活片段。可以看出貧窮藝術逐

糞便，使路過的參觀民眾不斷閃避，巧妙地戲弄觀者

他在透天屋頂置放許多仿真的鴿子，地板上遺留許多

追求與環境互動，在態度上也較幽默與生活化。例如

沿用一些原質性且未加工的材質，卻更傾向結構性的

前衛」，而是「超越前衛」的線性史觀，再回復到無

時間性的一種潛意識精神狀態。因此可以從古奇的繪

畫中，看到強調手工且類似洞窟壁畫的塗鴉，以召喚

被理論所壓抑的心靈圖像。這也就不難理解「超前衛」

其實是帶有一點復古遺風，而非驚世駭俗的「超」級

「前衛」。

Maurizio Cuttelan

卡德嵐在透天屋頂置放許多仿真的鴿子，地板上遺留鴿子的糞便，使路過的參觀民眾不斷閃避。

Ettore Spalletti

史波列托的空間裝置，簡潔大方。

看之下與「極限主義」的旨意雷同，但最大差別在於畫中對平面空間的處理，也同時並存著物體的視覺量感，成為與環境密切結合的概念空間。

對「物體」的處理。簡而言之，他並不嚴格區分「物體而高手雲集的德國館，向來以嚴謹、冷冽作為藝術表

空間」與「幻覺空間」的界限，相反地，這兩者間的界現基調，並強調理性思考。這在區分空間的規畫上便

限是相互依存的。因此，在他的作品中，不但保留了繪

可見一斑。例如傑哈德‧梅茲（Gerhard Merz）在入口處挑高天花板側面上，裝置兩排日光燈管，營造一個理性至上的神聖空間，裡頭空無一物，而整體氛圍就是他的作品。另一位藝術家席威丁（Katharina Sieverding）的平面作品，以骷髏頭意像具體化了這份智性的孤絕，觀者站立於這些巨幅頭骨前，相互凝視的是死亡陰影與生命的渺小。在此，死亡成為一種生存樣式，讓人啞口茫然面對生命的無知。

至於歐洲其他各國，雖不如以上幾個國家受到囑目，但水準仍頗為整齊堅強。希臘館參展藝術家之一的阿利西尼士（Dimitri Alithinos），

Gerhard Merz

德國館向來以嚴謹、冷冽作為藝術表現基調，強調理性思考。
圖為傑哈德‧梅茲的作品。

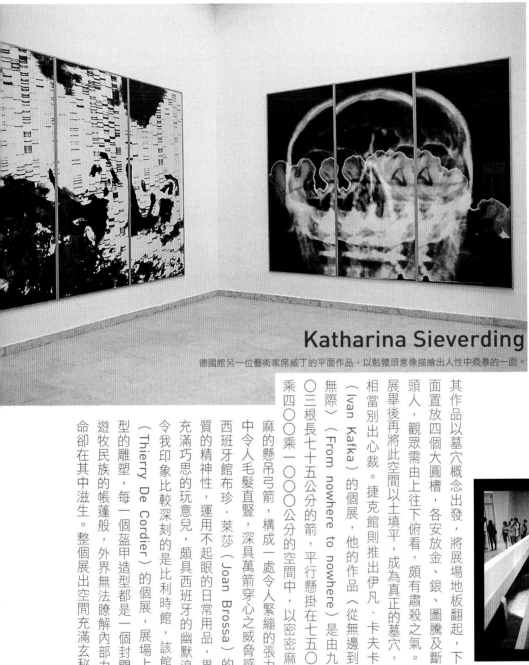

Katharina Sieverding

德國館另一位藝術家席威丁的平面作品，以骷髏頭意像描繪出人性中發暴的一面。

其作品以墓穴概念出發，將展場地板翻起，下面置放四個大圓槽，各安放金、銀、圖騰及斷頭人，觀眾需由上往下俯看，頗有蕭殺之氣。展畢後再將此空間以土填平，成為真正的墓穴，相當別出心裁。捷克館則推出伊凡·卡夫卡（Ivan Kafka）的個展，他的作品〈從無邊到無際〉（From nowhere to nowhere）是由九〇三根長七十五公分的箭，平行懸掛在七五〇乘四〇〇乘一〇〇〇公分的空間中，以密密麻麻的懸吊弓箭，構成一處令人緊繃的張力空間，行走其中令人毛髮直豎，深具萬箭穿心之威脅感。西班牙館布珍·萊莎（Joan Brossa）的作品，強調材質的精神性，運用不起眼的日常用品，異質合成為許多充滿巧思的玩意兒，頗具西班牙的幽默浪漫調性。其中令我印象比較深刻的是比利時館，該館推出了寇迪葉（Thierry De Cordier）的個展，展場上有許多盈甲造型的雕塑，每一個盈甲造型都是一個封閉的小世界，如遊牧民族的帳蓬般，外界無法瞭解內部力量，但細小生命卻在其中滋生。整個展出空間充滿玄秘的簡潔風格，

Dimitri Alithinos

1997年威尼斯雙年展希臘館阿利西尼士的作品，以墓穴概念出發。

令我駐足良久。這件作品獲得當年大會榮譽獎殊榮也是意料中事。

無論是看門道或湊熱鬧,眾多紛沓的藝術品總是看得人眼花撩亂。然而更精彩的是整個雙年展背後的權力運作,就像綠園區的不成文默契──每屆最佳國家館都一定落在園區內,並且得獎者也都集中在歐洲區之間。這套藝術政治學擺明了以西方藝壇的美學標準為主,其他外圍進入綠園之內建立灘頭堡,從來無法分一杯羹。因此如何場地無論作品多麼優秀,就成為新進國家的主要目標之一,若能為國家獲得獎項,那可是不得了的光采。亞洲的韓國館在過去十年間就曾獲得幾座獎項,對促進韓國當代藝術進軍國際產生了不小無形的影響。這也難怪各國無不動員各種公共關係,砸大錢盛大舉辦開幕式。此種暗地裡比劃公關招式的藝術公關學,有如打仗一般激烈,一天之中超過五個國家的開幕式已是司空見慣。若

開幕式時作品口碑良好,再加上一點外交手腕,就算輸人也不輸陣,面子上也比較掛得住,為的無非就是曝光、聚集人氣,吸引媒體造勢搶灘。

由於來自全球的重要策展人與收藏家都幾乎出現在威尼斯,當地藝術家為求曝光機會,甚至連水道上的小船都有作品趕來湊熱鬧。誰說藝術沾不到銅臭味?誰說藝術界不是戰場?在威尼斯雙年展上,國與國之間的鬥爭暗地裡正波濤洶湧地上演著。在這裡,維護國族優秀血統的面子往往比藝術本身還來得重要。雖然也許無關藝術,但沒有這樣的競爭,也就沒有爭奇鬥艷、菁英盡出的展覽可看。所以囉!在悠閒觀展的同時,別忘了這都是過五關斬六將才得以在此獻藝的作品,先別管看不看得懂,且以開放的心胸,迎接藝術家們天馬行空的創意和絢爛綺想的張狂行徑。

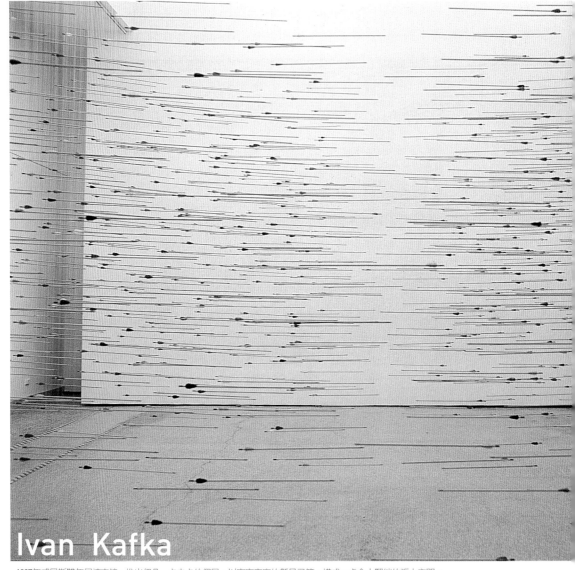

Ivan Kafka

1997年威尼斯雙年展捷克館，推出伊凡‧卡夫卡的個展，以密密麻麻的懸吊弓箭，構成一處令人緊繃的張力空間。

（下右）1997年威尼斯雙年展西班牙館布珍‧萊莎的作品，強調材質的精神性，運用不起眼的日常用品，異質合成為許多充滿巧思的玩意兒。

（下中）1997年威尼斯雙年展韓國館，牆面為姜益重的作品，地板為李洪武的作品，皆以「集合／解構」的概念，呈現出傳統文化在後現代主義之下的解體與分裂。

（下左）因為來自全球的重要策展人都幾乎出現在威尼斯，當地藝術家為求曝光機會，甚至連船上都有作品趕來湊熱鬧。

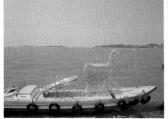
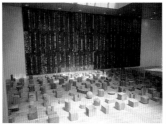
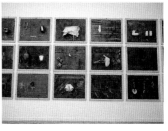

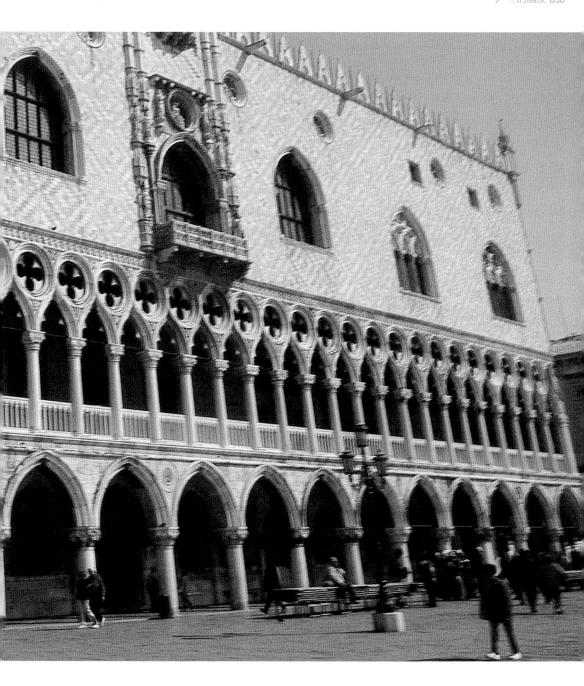

面·目·全·非·的　6　台灣館

位於聖馬可廣場旁的台灣館展場，曾是重刑犯及政治犯監獄，旁邊則是華麗的總督宮。相傳經過審判的犯人，必須走過相連兩棟建築物的小橋，但因為往往一去不返，因而被稱之為「嘆息橋」。過去橋上是否真有人歎息不得而知，但此端橋面上的觀光客倒是不停地駐足歎息。由於這裡是前往聖馬可廣場的必經之地，人聲鼎沸，「貢多拉」船伕美妙的歌聲，與橋下乞丐的咒罵聲此起彼落，華麗與頹敗共生共存，美與醜共同構成了這個花花世界。如同正在城內盛大舉辦的雙年展眾多藝術作品般，美的不一定是好的，而醜的也不一定是錯的，百年來不斷印證著藝術無絕對價值的真理。

若說藝術價值的關鍵在於歷史，那麼藝術家與當時社會衝突的強弱，是否也決定了作品藝術價值的強弱？面對台灣錯綜複雜的歷史與社會，如何透過藝術的積極面，進行自我深刻反省，是當年台灣館「台灣·台灣——面目全非」的主要展出面向之一。姑且不論藝術是否能改變社會現實，但藝術作為社會反省的美學思考，從參展藝術家名單中，也可以明顯看出以社會批判為出發點的具體呈現，而此點正是自八○年代中期以降，延續十年來批判與反省精神的一次抽樣體現。台北畫派出身的吳天章，正是此中的代表性藝術家。其〈傷害告別式〉以葬儀手法、電子花車上的閃亮絨布、色彩鮮艷的塑膠假花、脫衣女郎身上的亮片蕾絲……等俗不可耐的素材，充分顯示出台灣邁入九○年代的嘲諷姿態。這些元素雖然豔俗而帶有土味，但卻擁有一種騷動的生命力，巧妙結合台灣歷史、黑色喜劇及豔俗現成物，自創出台灣特有的戲謔又悲情的風格。

我則展出了批判與反省台灣「本土化」運動的〈本土佔領行動〉，這件發表於一九九四年的作品，是來自於玉山主峰頂撒尿得來的靈感。

總督宮一景。

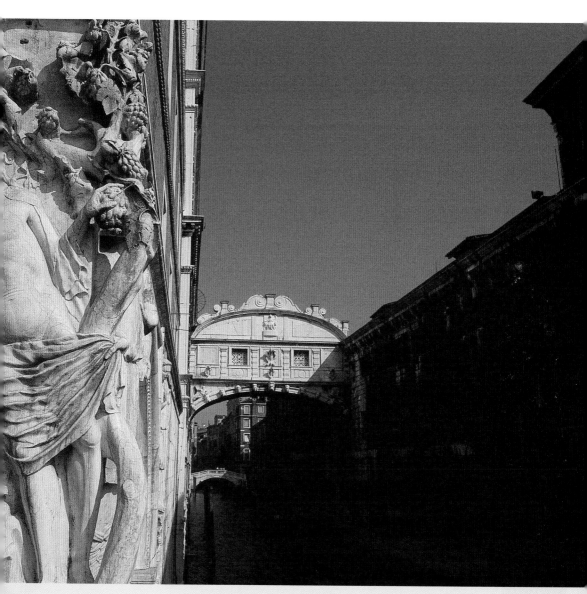

嘆息橋上過去是否真有人嘆息不得而知，但此端橋面上的觀光客倒是不停地駐足嘆息。

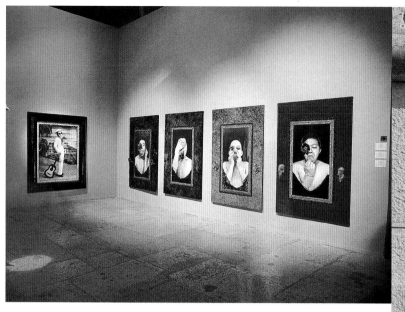

台灣館吳天章的作品〈傷害告別式〉，表現出台灣邁入90年代的一種嘲諷姿態，以葬儀手法告別充滿顛覆性的80年代。

在曾為監獄空間的台灣館展場兩側，各置有三張以藥墨蓄意染成古老檔案的陳舊照片，這是我親至台灣六處曾被六個民族登陸佔領過的地點——荷蘭佔領時代、西班牙佔領時代、明鄭時代、清領時代、日據時期及國民政府時期，學習土狗撒尿佔領地盤的裸體自拍照（因狗是不穿衣服的）。冒著寒風、忍受旁人的異樣眼光，還差一點沒被警察取締。每張照片前方各置有一個黃金小馬桶，裡面放了一粒「正露丸」（展覽期間被全數偷走，我還快遞了一份新的藥丸過去），一旁則有每段被登陸佔領的歷史簡介，文末都會加上「姚瑞中到此一遊，撒尿佔領此地！」為因應場地需求及一九九六年導彈事件，引發美方派遣航空母艦進入台灣海峽，因此改以黃金航空母艦模型置於展場中央，以影射另一強權的某種「佔領」，意圖以唐吉訶德式的行動，批判所有自我合法化的統治模式，間接探討台灣主權背後詭譎的國際局勢，以調侃姿態反省歷史的荒謬性。

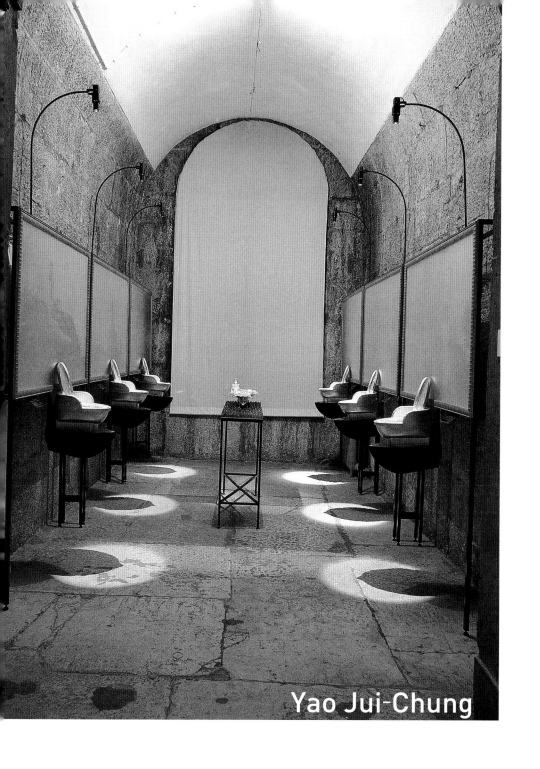

Yao Jui-Chung

〈本土佔領行動〉為我親至台灣六處曾被六個民族佔領過的地點，
學習土狗撒尿佔領地盤的自拍照。

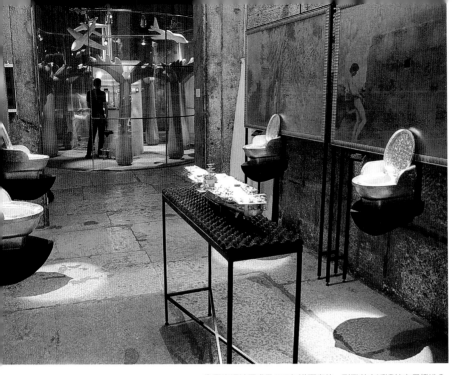

為因應場地需求及1996年導彈事件，引發美方派遣航空母艦進入台灣海峽，我改以黃金航空母艦模型置於展場中央。

除了主體性認同之外，東方宗教儀式在常民文化中也佔有重要地位，因此陳建北以自己的軀體翻製了一尊全裸盤腿的塑像，並於全身塗上磷粉，在暗黑的古監獄密室中，塑像前方擺放著一朵白色蓮花座，上方懸掛著竹簾，象徵一個精神昇華的通道。當觀者進入此密室之後，會觸動自動感應器，約三十秒的時間內呈漆黑一片，同時浮現因受光而產生作用的磷粉。一座發光的入定者面對著發光的蓮花，和呈「凵」字型竹簾上的三尊白描神像畫，在光線由亮變暗的瞬間，時空中充滿一股凝結的靜默力量，成為一個超乎視覺之外的介面，頗令篤信基督教的西方觀眾感到不可思議。

在暗黑的古監獄密室裡，陳建北以自身軀體翻製了一尊全裸盤腿的塑像，並於全身塗上磷粉。塑像前方擺放著一朵螢白色的蓮花座，上方懸掛著竹簾，象徵一個精神昇華的通道。

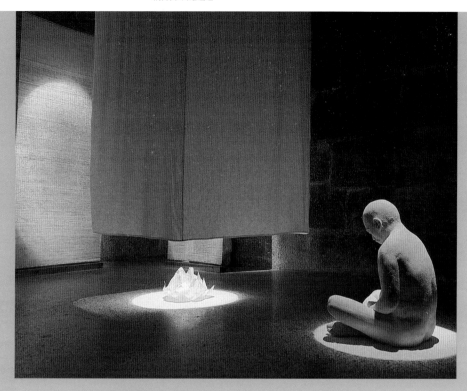

而王俊傑則在展覽會場中，設計了一間類似溫室的透明壓克力圓形屋──〈螢光世界極樂之旅〉，地板上鋪設草綠色塑膠假皮，裡面設置了一個如同旅行社的圓形服務台，周圍放置許多粉紅色塑膠充氣椰子樹和塑膠吹氣飛機玩具，觸目所及皆是人工塑膠製品，隨著閃爍光線與塑膠皮的折射，模糊了觀者的視覺。他還安排一位身著銀色太空裝的長髮美女，拿著傳單向觀眾推銷套裝行程，有興趣的觀者可直接至櫃檯處報名，經過周邊電視螢幕的介紹選擇理想中的套裝行程。觀者還可透過網路連線，與世界上其他人種進行溝通，共同暢遊看似真實、但實際上並不存在的「旅遊團」簡介，具體虛擬化了這個由「網路」所操縱的夢想和慾望，提出現實中渴望被滿足的烏托邦，卻「權充」地被滿足於一部部終端機內。這件作品探討了資訊中的真實往往強過我們對真實的認知，甚至取代了真實本身。然而我們都無法自此虛幻的世界中自拔，除非拔去電源插座。

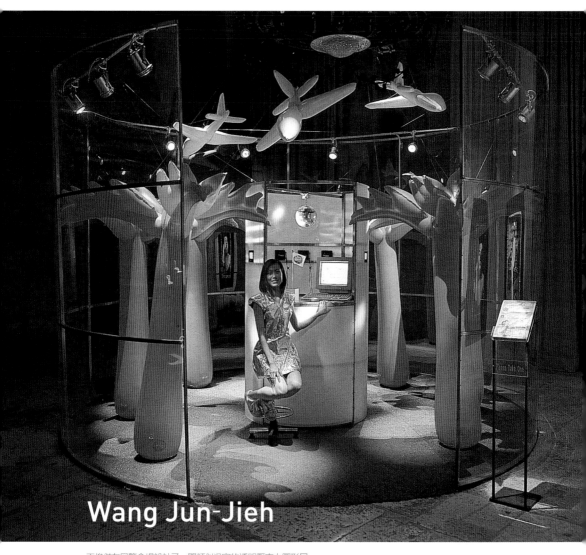

Wang Jun-Jieh

王俊傑在展覽會場設計了一間類似溫室的透明壓克力圓形屋，
隨著閃爍的光線與塑膠皮的折射，觀眾已分不清這是夢境或是天堂。

經過了一九九五年的「台灣藝術」、一九九七年的「面目全非」、一九九九年的「意亂情迷」、二〇〇一年的「活性因子」、二〇〇三年的「心感地圖」及二〇〇五年「自由的幻像」，連續六屆曝光與二十六位藝術家的優異表現，台灣館不但在作品的質與量上皆獲得了高度評價，對國際藝壇而言尚屬陌生的台灣當代藝術，也的確展現了有別於西方當代藝壇的語彙與情境，且具備國際展覽的水平與地方強烈的區域風格，令人耳目一新。在這座蕞爾小島上開出的奇花異果，也許沒有梵

谷筆下向日葵般的張狂奔放，也沒有石濤畫中佛陀拈花微笑的出塵脫俗，但卻在默然中隱含著騷動，自有一番丘壑暗藏邊陲之境。

如今回想起來，若當時沒被選入參加威尼斯雙年展，現在的我是否仍能咬著牙、硬著頭皮繼續創作下去？老實說，我也沒多大把握。不過話說回來，若真要以藝術作為終生志業，能否參加雙年展並不見得如此重要，重要的是世界就那麼一下子打開了，無論讀了多少美術史或藝術理論，都比不上觀賞一件比一件令人

驚歎的作品來得直接。不用解釋什麼，傑出的作品本身便能令人震懾。這是藝術之為藝術的魅力，也是藝術家無言的力量。

也許可以這樣說吧！藝術世界如同威尼斯般，是一條永無止盡的迷宮，行走其間，往往以為是死路一條，但絕路不也是峰迴路轉的必經之途？藝術到最後不也只為求得精神上的勝利？

既然人生中無法避免各式各樣的迷途，我們不妨一邊尋找、一邊發現，在如同迷宮般的威尼斯，見證藝術令人心蕩神迷的魅力！

1997年威尼斯雙年展會外展「裂合與聚生」，
由旅德策展人羊文漪策劃，
推出台灣藝術家范姜明道和莊普的作品。

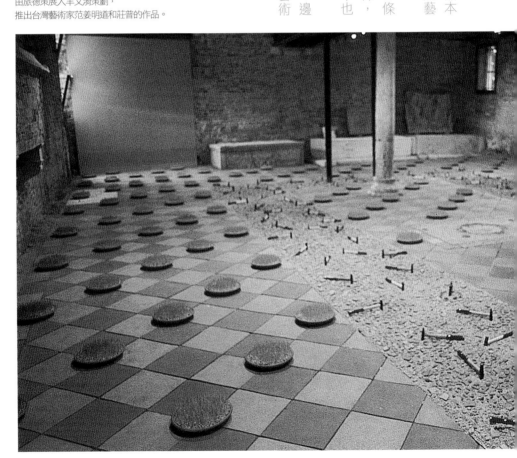

第二章

宇宙超級無敵美麗孅

舊金山海得嵐藝術中心位於北方的瀟灑麗都，
原本為軍事基地的百年建築物，目前為藝術家
進駐使用。

1
瀟灑麗都的鄉愁

一九九七年秋，我得到美國「亞洲文化協會」（ACC）的「台灣獎助計劃」補助，進駐「海得嵐藝術中心」（Headland Center For the Arts），進行為期三個月的創作。該中心位於瀟灑麗都（Sausalito）旁的金門國家公園內，佔地廣闊、風景優美，庭院頗為幽深，如同藝術療養院。曾是嬉皮運動、敲打一代及反戰大本營的舊金山就在一旁，整個灣區不但保有先鋒知青的浪漫精神，也有來自世界各地隱居在此的奇人異士，共同構築了一個夢想和飄逸的城市。因此三藩市的迷人不只是因為霧氣，更由於她包容和天真浪漫的性格。

也許正因為對藝術的熱愛，後冷戰時期結束後，當地政府將原本用於美國空軍基地的軍用房舍改建承租出去，作為推展當代藝術的鄉村型藝術村，供藝術家居住及創作。透過這些閒置空間的展演、工作營及藝術家互換等活動，這裡逐漸形成了另一種形式的國際文化交流管道。每位藝術家在這段駐地創作期間，除了創作之外沒有任何責任，每月還有五百美元薪資供作開銷。此外，中心也會安排一些定期講座或晚宴即興表演。生活雖平淡，但在海得嵐的那段日子，大概是我這輩

我住了三個月的老房子窗景，方圓十里內只有藝術家與浣熊。

子最無憂無慮的一個秋季了。

「海得嵐藝術中心」方圓十里之內，只有我們幾位藝術家與浣熊為伴，頗有遺世獨立之感；每每在此區的密霧中潛行，佇立鄰近山頭望向金門大橋，彷彿置身人間仙境。入夜後此地極其安靜，就算是一根針落地，都能清楚感受其微妙振動。遠方海獅求偶的嘶叫聲，更是不絕於耳。有時候一天說不到一句話，泡杯咖啡發呆思考、回憶往事，如家常便飯，只差沒禮佛頌經。這裡的確十分適合修心養性，隱世獨居大概也不過如此吧！

對我來說，那時雖然飄洋過海，試圖揮別過往記憶中的情人殘影，但嘆息猶如咒語，如同山嵐夾帶黑髮般的雨絲，萬針穿透陰鬱的腦袋，在夢中揮之不去。而水土不服導致的便祕與胃痛，更成為駐村時另一煩惱之事。不過也罷，日子總不能太過完美，感情創傷與生理病痛倒

所及盡是一幢幢別具南歐風味的彩色小屋，行走其間有如置
有時也會往高級別墅區的瀟灑麗都街上閒逛。街上觸目
除了在工作室作畫、海邊散步聽濤或站在屋簷下發呆，
頭般的愁。
或是飄浮在空中的浮游物，都如心中那解不開、硬得像石
舒緩孤獨心情，無論以墨水筆畫著帶有藍色爪子的球體，
君歌聲，強忍鄉愁與腹脹，嘗試以簡單的紙筆消磨時間、
靜的工作室內，含淚收聽當地華僑電台播放的模糊的鄧麗
寂寞和無聊相處。也許是這般地肉體折磨，每天獨自在幽
不過創作是心血來潮時的結晶，其他大部份時間則要學會與
人們藉著解除它得到昇華，就像所有優良的藝術一樣。
為，不單只是發洩口腔慾、腹漲感及排泄慾的生理需求而已，
然後隨著慾望一同毀滅。實際上，這正是自我遺棄的贖罪行
載器物有別（馬桶、盤子、棺材），人們在等待中期望重生，
等待中開展，等待排洩、等待上鉤、等待死亡，不同的是承
媾。有時一坐也能磨蹭個把鐘頭，就如生命總是在不同的
系統中，充滿在這腦滿腸肥的都市之內，跟許多莫名人士交
好像會被牽引入地底世界，整個腸胃似乎延伸至神秘的排水
弱的悶氣聲和那頗有韻律的落水聲。半蹲在馬桶蓋上，感覺
刻，莫過於在幽靜的廁所如廁時。除了馬桶之外，只有微
說也奇怪，在海得嵐最能放下身段、集中注意力的思考時
成為了創作上的靈感來源。這也是始料未及的。

海得嵐藝術中心內男女通用的奇怪馬桶，
為以往軍事宿舍必備之物。

我在工作室嘗試以簡單的紙筆消磨時間、
舒緩孤獨心情。

身地中海小鎮。不過，在美國西岸，如果沒有駕照的話，人就等於廢了，我便是一個活生生的例子。在駐地創作的三個月內騎著單車，來回經過金門大橋三十八次，在路面起伏不定的市區內差點沒累死。不過也因此將市區摸得爛熟。

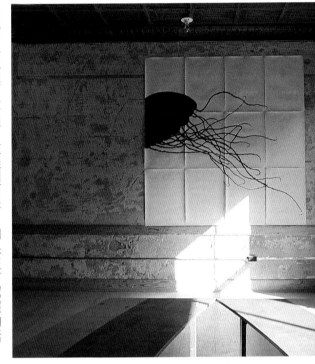

我駐村時所畫的「不明飄浮體」，與周邊古老牆面相映成趣。

瀟灑麗都街上都是一幢幢別具南歐風味的
彩色小屋，屬於高級別墅區。

舊金山金門國家公園內風格獨特的塗鴉，
與後方被海鷗屎尿染白的巨岩，
形成一幅超現實場景。

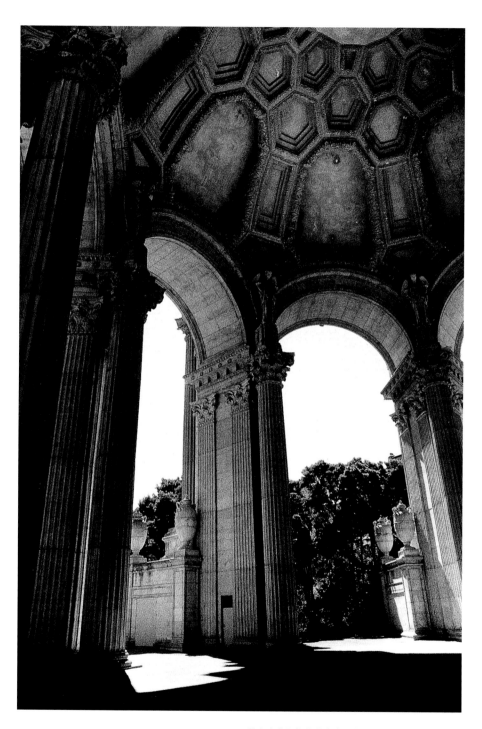

具有古典風格的美術宮，為穿越金門大橋必經之處。

舊金山MOMA內部空間在太陽光照射下，變化萬千、饒富趣味。

舊金山MOMA對面的耶兒巴‧不耶那藝術中心公園內，有許多有趣的公共藝術。

每次騎單車進城買材料，一定都會去頗具現代感的「舊金山現代美術館」（S.F MOMA）走一走。對面的「耶兒巴‧不耶那藝術中心」（Yerba Buena Center for the Arts）公園內，有許多有趣的公共藝術，累了還可躺在藝術品上，

曬曬太陽，小憩一番。而那些另類的藝術空間和高水準的商業畫廊，更是我經常出沒之地；例如成立於一九六五年的「交叉藝術中心」（Intersection for the Arts），是舊金山歷史最久的替代空間，專門呈現各個藝文領域中具實驗性

舊金山北岸的街頭塗鴉，可以感受到天真浪漫的灣區氣氛。

「南方曝光」藝廊牆上的街頭塗鴉，頗具當地教會區的怪怖風格。

的作品，如視覺藝術、文學、劇場、音樂等，並提供教育學程資源、技術支援等給灣區文化中心。而「南方曝光」（Southern Exposure）則是一個非營利組織，支持當代藝術並鼓勵藝術家大膽嘗試，展覽空間兼具論壇交流與（藝術

資源中心功能，並結合藝術家駐校的教育課程，為當地相當重要的替代空間之一。牆上的街頭塗鴉，則頗具當地教會區（Mission）的怪怖風格。事實上這一區住著許多憤世嫉俗的藝術家，老嘻皮也不在少數，我就曾跟一位全身塗

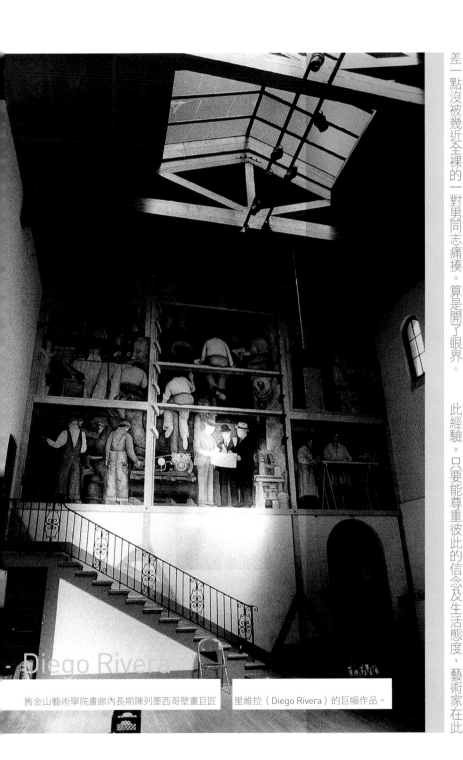

Diego Rivera

舊金山藝術學院畫廊內長期陳列墨西哥壁畫巨匠里維拉（Diego Rivera）的巨幅作品。

滿綠色的行為藝術家西門‧李（Siemon Lee）連袂參加當地的萬聖節活動，只見滿街都是裝扮奇異的「怪咖」，我有點不好意思地躲在他身後，他卻不停地朝人群噴水槍，差一點沒被幾近全裸的一對男同志痛揍。算是開了眼界。

有時我也會順道去北灘的舊金山藝術學院逛逛，感受一下該校的自由學風。傍晚前趕回藝術中心吃免費晚餐，藉聚餐機會跟其他來自不同國家的藝術家分享並交換彼此經驗。只要能尊重彼此的信念及生活態度，藝術家在此

我跟來自東歐的藝術家夫妻開車前往大峽谷，途中經過拉斯維加斯，看到各式各樣的建築物，行走其中有時空錯亂之感

自高塔上的彈跳遊戲機中蹦起，可以鳥瞰這座荒漠中的奇幻綠洲。

創作，其實擁有非常高度的自由。平常該中心並不對外開放，因此藝術家不會受到任何干擾。每期後半段，中心會安排一天開放各領域藝術家平常創作的工作室，供喜好藝文活動的觀眾參觀。有些藝術家會正式展出作品，有些則繼續工作，一邊交談、一邊讓觀者有機會了解藝術品的誕生過程：作家、詩人藉機朗讀自己的新作，音樂家及表演藝術家更是使出渾身解數。一整天下來，觀眾大都能帶著豐碩的收穫離開。整個活動熱鬧中帶著些許溫馨感，令人十分懷念。在共同生活和創作的經驗中，除了文化差異所造成的一些落差之外，我從其他藝術家身上學到最多的，是他們工作上的專業與執著，以及對他人的藝術信念和生活態度所抱持的莫大敬意。我想，不論是藝術

或是人與人之間，重要的是建立互相尊重、互相信賴的對等關係吧！

結束開放工作室的活動之後，便盡了藝術家的義務，所以大部份藝術家都悶得發慌。為了打發無聊生活，於是我跟一對來自東歐的藝術家夫妻，租了一台旅行車，前往大峽谷去開開眼界，途中經過華麗又敗德的不夜城拉斯維加斯。拉斯維加斯市區中有全世界各式各樣的代表性建築物，行走其中不免有時空錯亂之感。尤其在一家華僑開的MOTEL內，一起觀看陳進興的警匪槍戰報導，更形詭譎。入夜後自高塔上的彈跳遊戲機中蹦起，鳥瞰這座荒漠中的奇幻綠洲，尖叫聲中有大夢初醒之感。紙醉金迷尚不足以形容賭城的奢靡，更多的感觸

紙醉金迷尚不足以形容賭城的奢靡。

是風花雪月、戲夢人生。

隔天一早，通過了讓人昏昏欲睡、似乎永無止盡的高速公路，來到鬼斧神工般的大峽谷。園區內有一座原住民博物館和幾座碉堡，有一種原始和神秘的氣息。登上畫滿了奇異圖騰的碉堡遠眺，有種天涯海角、混沌滄茫之感。說不上來真切感覺，但在經歷了花花世界拉斯維加斯後，面對這片廣漠穹蒼，只覺得這個玩笑開大了，誰說冀土開不出奇花異果？誰說愛情誓言天長地久，堪與天荒地老的此情此景媲美？藉景澆愁的我，也許只能說，大峽谷的壯闊比不上它的悲壯，拉斯維加斯的璀璨，掩不住它美麗外表下的哀愁。

舊金山重要美術館 畫廊及替代空間 推薦單

僅列出十處空間供讀者參考

南方曝光
Southern Exposure
為非營利組織，支持當代藝術的創新，鼓勵藝術家大膽嘗試。展覽空間身兼論壇交流與藝術資源中心的角色，並結合藝術家駐校的教育課程，為當地相當重要的替代空間之一。
Tel：（415）863-2141
Add: 401 Alabama Street, SF, CA
http://www.soex.org/

耶兒巴・不耶那藝術中心
Yerba Buena Center for the Arts
一九九三年十月成立，為舊金山灣區一座綜合式藝術中心，不但有視覺藝術展示，也有表演活動與影片放映，更有藝術家進駐計劃Wattis Artist-in-Residence。該中心的公園是市中心一處絕佳的休閒中心。
Tel：（415）978- 2787
Add: 701 Mission St 3rd, SF, CA
http://www.ybca.org/b_ybca.html

舊金山現代美術館
San Francisco Museum of Modern Art
為美國西岸第一座專門收藏二十世紀作品的當代美術館。重視館內專題和巡迴展覽內容策劃，自五〇年代開始，就現代藝術發展的不同類別，建立專業評鑑制度。近年展出不少高度實驗性質的多媒體創作展，探討藝術與數位間的關係，是舊金山首屈一指的美術館。
Tel：（415）357-4000
Add: 151 Third Street, SF, CA
http://www.sfmoma.org/

鬼斧神工的大峽谷邊上，有座原住民博物館和幾座碉堡，有一種原始和神秘的氣息。

行李儲藏室畫廊

The Luggage
Store Gallery

位於熱鬧的市場街上,因周遭有許多行李專賣店,因而取了一個非常生活化的名字。正如畫廊的性格,它所推出的展覽大多也與周遭環境配合,比如畫廊正對街上的落地玻璃,提供藝術家進行開放式的公共藝術創作。有機會可以一遊。
Tel:（415）255-5971
Add: 1007 Market St. SF, CA 94103
http://www.luggagestoregallery.org/index.php

San Francisco

16號畫廊

Gallery Sixteen

展出方向較偏向影像的拓展與引介,大部份作品集中在探討影像結合裝置的可能性,呈現方式十分多元。旁邊是一間專業沖印店,空間條件不錯,值得一看。
Tel:（415）626-7495
Add: 1616 16th St. SF, CA 94103
http://www.urbandigitalcolor.com/

卡普街計劃畫廊

Capp Street Project

成立於一九八三年,主要引介國際級藝術家的個展,展出水準頗高,為當地最重要的藝術空間之一。一九九八年,成為瓦特斯協會（Wattis Institute）的附屬機構之一,仍舊推出許多高水準的展覽,也是必造訪之地。
Tel:（415）551-9210
Add: California College of the Arts, 1111 Eighth Street, S F, CA 4107
http://www.wattis.org/cappstreet/

新萊頓藝術

New Langton Arts

成立於一九七五年,除了推動當代視覺藝術之外,也廣泛地推展行為藝術及實驗音聲,並有系統地介紹灣區有潛力的新秀藝術家,也引進國際知名藝術家在此獻藝。除了展覽外,一樓另有一間小型劇場供實驗團體演出,為當地重要的替代空間。
Tel:（415）626-5416
Add: 1246 Folsom Street, SF, CA
http://www.newlangtonarts.org/

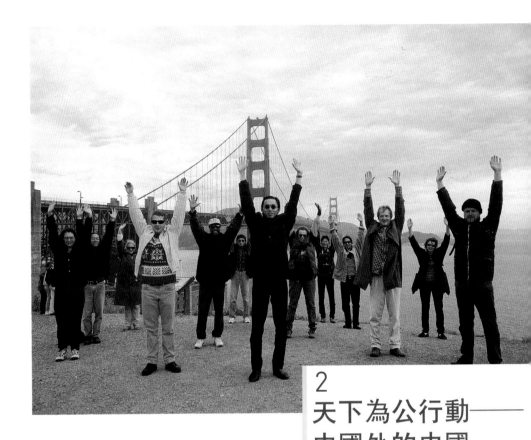

2
天下為公行動——
中國外的中國

在海得嵐駐村這段期間，除了進行平面創作外，我也不斷思考如何應用該地環境進行新的作品。由於經常騎腳踏車經過金門大橋，看著成群觀光客在此名勝前拍照留念，因而萌生一個念頭，也許可以用「到此一遊」的方式談一些問題。但要談什麼呢？一方面要跟自己的親身經驗相關，另一方面又要與之前的創作呼應。好一段時間我每天坐在工作室內枯想仍一無斬獲，直到在舊金山中國城牌坊前，看見孫中山所寫的「天下為公」四個大字，才突然靈機一動，決定開始進行〈天下為公行動——中國外的中國〉計劃，探討殖民地情結和當地人對亞洲人的刻板印象，還原異鄉人在離鄉背井後，面對自身處境的「失落」，也是探討「血統」或者「政治正確性」的一個辯證過程。

在進行實地拍攝前，首先要調查世界上哪些城市有中國城，而這些中國城內是否有牌坊？經過詳細調查研究之後，我列出了一份清單，約有二十幾個城市有中國城牌坊，並且大部份集中在新興殖民地的北美洲及澳洲，歐洲相較之下就少了很多。令人驚訝的是，中美洲古巴首都哈瓦那，居然也有一座美侖美奐的中國城牌坊。雖然一九六一年卡斯楚在古巴推行共產主義時，此區已開始沒落，但當柏林圍牆於一九八九年倒

我在舊金山期間經常從瀟灑麗都騎單車過金門大橋，
只為了要到中國城吃一碗麵解饞。
因此看見城內門上國父手寫的「天下為公」，
興起舉雙手投降執行〈中國外的中國—天下為公行動〉一作的動機，
以探討殖民的議題。

我在紐約曼哈頓中國城內的紀念碑前舉雙手投降，
執行〈中國外的中國—天下為公行動〉。

塌之後，古巴失去了前蘇聯的金援，不得不被迫發展旅遊業以增加收入，如今哈瓦那的中國城，便成為吸引觀光遊客的重要賣點之一。

雖說世界各地都有華人，但各地中國城主要以廣東人為主，其次為台灣人，來自大陸的留學生和打工者，近年來也有增多的趨勢。走在舊金山中國城內，如果不會說廣東話，就只能以英文溝通，那是一種非常奇怪的感覺。廣東華僑往往自成一國，有自己的生活圈和文化，除非廣東話說的很溜，否則很難打入這個圈子。紐約則有四個中國城，曼哈頓的老唐人街有廣州味道，新興的法拉盛（Flushing）活像小台北，布魯克林區第八大道的「第三中國城」和皇后區艾姆赫斯特（Emhlurst）的「第四中國城」，則充斥著大江南北的大陸客。這些地方各有各的領域與習性，只要開口

說話，對方立刻知道你是從哪裡來的。而每個區域各有各的自治協會，有時連地方政府都無法管轄，好比一個「國中國」。

為了不重複太多城市於同一個國家內，我鎖定十個國家中較具代表性的城市：多倫多、溫哥華、維多利亞、費城、紐約、舊金山、巴黎、倫敦、橫濱、布里斯班等地，藉由出國展覽機會，一處處慢慢拍攝。在拍攝過程中，遇到了許多有趣的事，也碰到不少困難。比如在多倫多中國城拍攝時，被偷了三台相機、護照和機票，幸好底片還在。後來補辦護照時，才得知台灣護照非常搶手，頗令我吃驚。不過有時還是會遇到政治歧視的眼光，例如進出歐美海關幾乎都會被詢問旅行目的，甚至還要出示來回機票，以確定不會跳機。在海外才深刻體會台灣外交處境的艱難。

在溫哥華的時候，曾有機會拜訪一位當地的台商，在他的豪宅中，只見他全家人目不轉睛地盯著第四台，關注台灣時局的變化，比我還熱衷。屋內陳設則如同台灣民宅，充滿了金碧輝煌的台式風格；對他們來說，不出門其實就跟在台灣沒兩樣，有時甚至以為自己身處台灣。他們拿的是綠卡（通常是雙重國籍），但當地人視他們為外人，因此很難打入當地社交圈。他們在心理上其實

是很矛盾的。問起為何選擇移民？大部份答案不外乎政治不穩定、戰爭的潛在威脅、社會混亂、對教育體制失望、自然環境破壞……等。誰不想過著幸福快樂的生活？誰願意一生奮鬥成果毀於政治陰影之下？時勢逼著他們做選擇，選擇改變外在環境，或者遠走他鄉。對這些身處「國內」的「外國人」來說，充滿異國情調的中國城，於是成為某種鄉愁的臨時收容所。

二〇〇〇年，我受邀於日本福岡MOMA Contemporary畫廊發表《天下為公行動—中國外的中國》，將這十張於世界各地拍攝的中國城照片，裝置成一間圓形靶場，靶場中央置放一把M9空氣手槍，觀眾可拿起這把槍，以紅外線瞄準器對準照片上的目標（身穿黑衣的不明身份人士）射擊，而此人（也就是我）則高舉雙手做出投降姿勢，旁邊的牆上寫著「你有權保持緘默，你所說的一切都將成為呈堂證供」。

中國城給當地民眾的印象，經常是走私、販毒和犯罪，也是廉價貨、低下勞工階層的集散地，許多好萊塢電影都藉此題材發揮，將中國城塑造成罪惡淵藪。於是我乾脆將電影中警察逮捕犯人的情節，挪用到我的作品裝置上。觀眾所在的位置，就像當地警察正要處理嫌犯的標準程序。當觀眾成為警察的角色時必須面臨

抉擇，面對一位身份不明的外地人士，是要檢查其身

份證明？或是直接開槍射擊？地點本身蘊含的意義，

加強了這些同類型照片的多重意義性，比如多倫多的

中國城牌坊是中文的「門」字，倫敦的牌坊則全是鐵

架構成；我希望照片與真實環境的搭配，能夠改變空

間原本的功能，同時也改變照片本身的涵義，成為集

體記憶與土地、歷史神交的介面。

我曾經問自己，這麼大費周章地周遊列國拍攝，為何

不乾脆用電腦合成？如此豈不更為省事方便？但後來回

頭思考，反而覺得追溯過程比呈現結果來得有趣。旅途

中碰到的人、遇見的事……這些不確定性、隨機多變的

經驗，加深了我對這個議題的體驗，也才發覺「中國城」

不只是「中國城」，它是一個具有衛星性質與寄生寓意

的有機體，在國與國的體制之間，瓦解了一般人對所謂

國度的概念。在這裡，沒有中國、台灣或香港，只有華

人與老外為伴。

Yao Jui-Chung

我將十張照片裝置成半圓形靶場，在靶場中央置放一把M9空氣手槍，觀眾可拿起這把槍以紅外線瞄準器對準照片上的目標（身穿黑衣的不明身份人士）射擊。

紐約是我住過的城市中，屬一屬二的國際大都會。圖為愛麗絲島上移民博物館一景。

藝術家都想咬一口的大蘋果

3

結束難忘的舊金山駐村之行後，一九九八年初，再由「亞洲文化協會」（ACC）安排，轉赴紐約曼哈頓駐地創作兩個月。那完完全全是另一個世界。紐約算是我住過的城市中，屬一屬二的國際大都會，各色人種兩百年來不斷移民至此，使得紐約成為名符其實的民族大融爐。然而愛麗絲島上移民博物館（Immigration Museum）保留的陳舊牆面，仍可清楚見到無法入境者血跡斑斑的塗鴉，印證著百年來移民者的悲慟。

數百年來，成千上萬的人來到紐約，不過就是為了圖一個夢，一個自由的美夢。因緣際會之下我也暫時加入了這個行列。但因曼哈頓地價高得離譜，在這裡，除非是藝術大師，否則不可能擁有寬大的工作室，只有狹小的臨時居住空間。因時間與空間所限，難以在

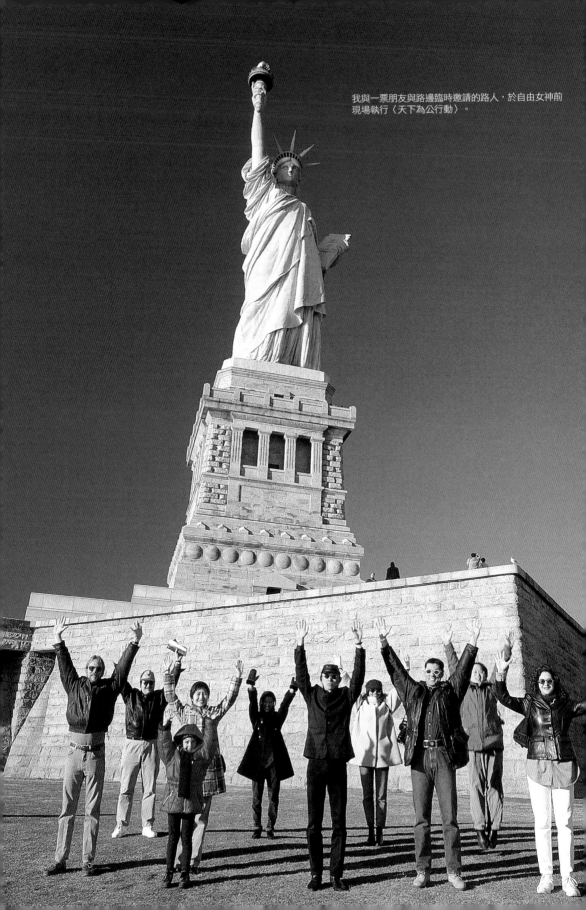

我與一票朋友與路邊臨時邀請的路人，於自由女神前
現場執行〈天下為公行動〉。

紐約的魔力若只停留在藝術，那肯定是低估了大蘋果的潛力。
以我愛逛的跳蚤市場為例，任何人在這兒都很容易尋到寶物。

紐約弄出什麼名堂，雖不免遺憾，但能獲得補助在紐約住上兩個月，看遍所有重要的美術館和畫廊，並於自由女神前現場執行〈天下為公行動〉，還能在跳蚤市場尋尋寶、逛逛舊書店，也算不枉此行。

紐約身為當代藝術的龍頭老大，獨步全球已半世紀有餘，左右著世界藝術市場。能在紐約功成名就是所有藝術家的夢想，但抑鬱以終的也大有人在。放眼西方藝術大師，若不到紐約開個展覽，就彷彿無法在美術

史上佔一席之地。正因為紐約匯集了全球優秀的藝術家、大收藏家、著名藝評家、著名美術館及無數畫廊，因而也造就了許多藝術史上的傳奇人物。

五〇年代「抽象表現主義」（Abstract Expressionism）代表波洛克（Jackson Pollock），是美國進軍歐洲的第一人，卻不幸中年酗酒車禍身亡，成為美國藝術史上的悲劇英雄。六〇年代「普普藝術」（POP Art）大師渥荷（Andy Warhol），宣示藝術與消費文化的結合，認為藝術作品應走出傳統美學的限制，以接近娛樂文化的美學語言方式來表現。對他而言，世界上所有事物都可以成為溝通工具，雕塑、繪畫也可以改變原有的「語言」，使人們更容易走進藝術的世界。渥荷的理論引領風騷數十年，影響許多年輕藝術家。七〇年代「極限主義」（Minimalism）代表賈德（Donald Judd），反對浪漫或幻想式的具象藝術，對抽象表現主義也不懷好感，主張「無個性」地呈現事物，宣示藝術家的作品旨不在表現自己，揚棄手工，冷漠地呈現出工業時代的集體氛圍。八〇年代的辛蒂‧雪曼（Cindy Sherman）自創「無題影片停格」（Untitled Film Stills）風格，從一九七七年至一九八二年自導自演拍攝如明星照的作品外，九〇年代初更將自己裝扮成文藝復興名畫中的肖像人物，隨後並發展以支解損

壞的塑膠娃娃為拍攝對象，成為女性主義及「矯飾攝影」
（Manipulated Photography）的代言人。九〇年代前期
「新普普」（New POP）的傑夫‧孔斯（Jeff Koons），
借用消費品為自己所「認定」的藝術品，成為「權充藝
術」的代言者，將渥荷的美學觀徹底媚俗化，頗有青出
於藍的氣勢。而九〇年代後期的馬修‧巴尼（Matthew
Barney），作品混合了表演、攝影、錄影、裝置和電
影等語言形式，以睪丸激素為出發點，通過人獸合體與
美國式娛樂工業，呈現出美式陽剛消費帝國的資本主義
神話。

以上不曾間斷的美術運動與思潮，以及後現代主義中幾
個熱門議題，如女性主義、機械美學、錄影藝術、空間
裝置到新媒體藝術，都引領著世界藝術的發展。在眾多
藝術家前仆後繼的創新與開拓中，紐約的地位在全球藝
術界心目中如同聖堂，也無怪乎年輕藝術家就算身一文
不名、舉目無親，也要在紐約混那麼一下。眾所周知的
東村、格林威治村及蘇活區，就成為年輕藝術家進軍紐
約藝壇的灘頭堡，以期有朝一日也能引領風騷、揚名立
萬。不過美國當代藝術系統層次分明，結構龐大，各有
各的特色與經營方針，從大型美術館、藝術中心、商業
畫廊到替代空間，應有盡有，種類繁多，想要進入競爭
激烈的紐約藝壇可不容易，除了本身才氣之外，交際應

酬、廣結善緣、能言善道、出奇致勝缺一不可，公共關
係是決定藝術家成敗的關鍵。無怪乎天才在紐約不一定
能出頭，出頭的若不是背後有八面玲瓏的經紀人，那肯
定是祖宗積了三輩子陰德，不然就是好運到隨便買樂透
也會中頭獎。藝術世界就是如此這般，說了沒個準。

當然到紐約除了逛街購物以及偶然見到無法不正視的巨
大公共藝術作品之外，各大美術館是絕對不可錯過的據
點。例如在當代藝術界舉足輕重的「紐約現代美術館」
（MOMA, New York）、跨國經營有術的「古根漢美術
館」（Guggenheim Museum）、專注於美國當代藝術
的「惠特尼美術館」（Whitney Museum of American
Art）、只展覽近十年內藝術作品的「新當代美術館」
（New Museum of Contemporary Art）等，都可見到許
多值得期待的藝術家之作。除了美術館之外，具有實驗
精神的替代空間也有許多有趣的作品。如一九七一年創
立的「P.S.1當代藝術中心」，是美國歷史最悠久、同
時也是第二大非營利藝術中心。它原本為一間廢棄學校，
在現代美術館的規劃下，搖身一變成為紐約最負盛名的
當代藝術替代空間；校舍共分四層，一間間教室是展覽
館，仍保留了二十世紀初的老舊特色。這裡同時也是世
界首創「網路藝術電台」（WPS1）的中心，此電台節

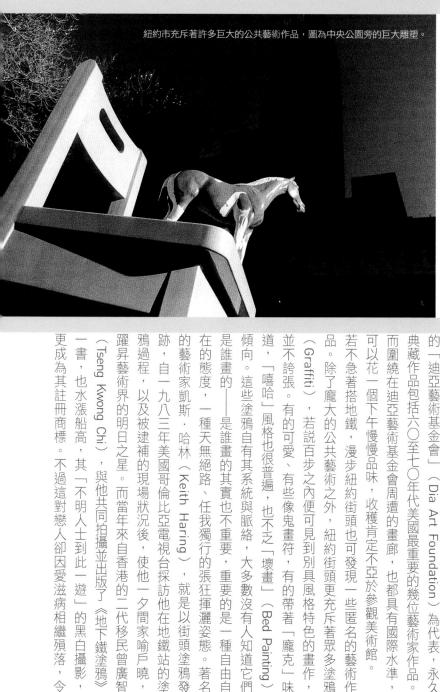

紐約市充斥著許多巨大的公共藝術作品，圖為中央公園旁的巨大雕塑。

目皆由當代藝術家、作家、音樂家主持，為一個藝術資源非常豐富的網路電台。至於原本集中於蘇活區的商業畫廊，如今大多已遷移至紐約西區的雀兒喜，其中以一九七四年成立的「迪亞藝術基金會」（Dia Art Foundation）為代表，永久典藏作品包括六〇至七〇年代美國最重要的幾位藝術家作品。而圍繞在迪亞藝術基金會周遭的畫廊，也都具有國際水準，可以花一個下午慢慢品味，收穫肯定不亞於參觀美術館。

若不急著搭地鐵，漫步紐約街頭也可發現一些匿名的眾多塗鴉作品。除了龐大的公共藝術之外，紐約街頭更充斥著眾多塗鴉（Graffiti），若說百步之內便可見到別具風格特色的畫作，並不誇張。有的可愛、有些像鬼畫符，有的帶著「龐克」味道，「嘻哈」風格也很普遍，也不乏「壞畫」（Bed Painting）傾向。這些塗鴉自有其系統與脈絡，大多數沒有人知道它們是誰畫的——是誰畫的其實也不重要，重要的是一種自由自在的態度，一種天無絕路、任我獨行的張狂揮灑姿態。著名的藝術家凱斯‧哈林（Keith Haring），就是以街頭塗鴉發跡，自一九八三年美國哥倫比亞電視台採訪他在地鐵站的塗鴉過程，以及被逮補的現場狀況後，使他一夕間家喻戶曉，躍昇藝術界的明日之星。而當年來自香港的二代移民曾廣智（Tseng Kwong Chi），與他共同拍攝並出版了《地下鐵塗鴉》一書，也水漲船高，其「不明人士到此一遊」的黑白攝影，更成為其註冊商標。不過這對戀人卻因愛滋病相繼殞落，令

位於紐約西區的雀兒喜，如今已取代蘇活區成為畫廊的集中地，地價也隨之暴漲。圖為繪製於當地橋下的一件戶外作品，不抬頭仰望還看不清廬山真面目。

紐約街頭向來是塗鴉者的天堂，百步之內便可見到獨具風格特色的畫作。

充斥紐約街頭的眾多塗鴉，有的可愛、有些像鬼畫符，圖中這位不知名仁兄所畫的恐怖份子，不禁令人想到九一一攻擊事件。

紐約藝壇痛失天才。

也許可以這麼説，紐約的藝術作品沒有美術館來得吸引人，而美術館又沒有藝術傳奇故事來得精彩。但藝術傳奇故事若非悲劇，作品大概也就不怎麼耐人尋味，也就不能讓高傲的紐約客放下身段，以讚許和炒作做為對天才殞落的遺憾之補償。波洛克的酗酒與車禍，將其自動性技法推向無可替代的地位；

巴斯奇亞（Jean-Michel Basquiat）嗑藥直奔天國，也才讓人肯定並感懷其不世出的繪畫鬼才；而若沒有紐約光怪陸離的社會現像，又怎會出現南·高丁（Nan Gordin）這位另類女性攝影家，描寫身旁好友處於邊緣地帶的蜉蝣人生？而阿勃絲（Diane Arbus）的割腕自殺，不也是以自身的死亡，對其照片中那畸形扭曲的肉身存在，回應以一種至高無上的敬意。

紐約啊紐約！一個多麼令藝術家愛恨交織之地，讓藝術家可以全然地以生命奉獻給藝術——無論是大起大落、峰迴路轉或悲喜交集，藝術家愛的是這裡充滿無限生命的可能性，恨只怕不能燃燒發光，如同飛蛾撲火，換得永世光芒。

紐約重要美術館及畫廊推薦單

僅列出十五處空間供讀者參考

惠特尼美術館
Whitney Museum of American Art

一九三〇年成立，由義大利知名建築師皮亞諾（Renzo Piano）著手設計，以推動美國當代藝術為宗旨，並不定期舉辦藝術推廣活動。每兩年都會舉辦惠特尼雙年展，為美國藝壇盛事之一。
Tel：（212）570-7721
Add: 945 Madison Avenue at 75th Street New York, NY
http://www.whitney.org/index.php

古根漢美術館
Guggenheim Museum

以收藏豐富而聞名的索羅門·古根漢（Solomon R. Guggenheim），委託美國當代著名建築師賴特，設計一個如同螺旋狀的美術館，以作為他的收藏品展示之用。館內有豐富的現代藝術家作品，康丁斯基的作品收藏最為完整。並在拉斯維加斯、畢爾包、柏林和威尼斯成立分館。
Tel：（212）423-3500
Add: 1071 Fifth Avenue, New York, NY
http://www.guggenheim.org/new_york_index.shtml

紐約現代美術館
MOMA, New York

創立於一九二九年，無疑是當代藝術最重要的殿堂。二〇〇四年底改建完工，佔地為原本的兩倍大。更人性化的參觀動線與更強的展示空間連結，讓參觀者與藝術品有更直接的對應。豐富的典藏包括建築／工藝設計、繪畫、雕塑、電影、攝影和印刷等六大類，是喜愛現代藝術者不可錯過的朝聖地。
Tel：（212）708-9400
Add: 11 West 53 Street New York, NY
http://www.moma.org/

布魯克林美術館

Brooklyn Museum

紐約市第二大美術館，永久典藏作品超過一百萬件，從古埃及經典之作到現代藝術，種類包羅萬象，同時也是十九世紀風格複合式花園的一部分。

Tel:（718）638-5000
Add: 200 Eastern Parkway Brooklyn New York
http://www.brooklynmuseum.org/

紐約皇后區美術館

Queens Museum of Art, New York

曾是聯合國原址，一九七二年成立美術館。展覽多反映當代文化，並推廣美術館與當地社區的交流，二〇〇四年曾舉辦過以台灣藝術家為主的大型展覽。

Tel:（718）592-9700
Add: Flushing Meadows, Corona Park, Queens, NY
http://www.queensmuseum.org/

國際攝影中心

International Center of Photography

一九七四年創辦，二〇〇一年遷址重建，離時代廣場不遠。除了布列松等典藏展出外，也有不少當代攝影家的作品，另外還開設藝術教育課程。美術館有一間附屬書店，內有眾多攝影書籍與翻拍明信片。

Tel:（212）857-0000
Add: 1133 Avenue of the Americas 43rd St,
New York, NY
http://www.icp.org/

新當代美術館

New Museum of Contemporary Art

成立於一九七七年，只展覽近十年內的藝術作品，每年推出六個反應當代社會的現代藝術展，以及五個媒體漫遊（Media Lounge）表演。二〇〇五年新落成的美術館由以透明建築聞名的日本建築師妹島和世設計，以擴大更新的空間推出當代藝術展覽，並持續關注於文化與媒體活動。

Tel:（212）219-1222
Add: 556 West 22nd Street, NYC（臨時展覽場）
http://www.newmuseum.org/

另類美術館

The Alternative Museum

成立於一九七五年，經過了二十五年的實體空間營運後，於二〇〇〇年成立網路線上機構，成為名符其實的另類美術館，非常獨樹一格。

Tel:（212）966-4444
Add: 32 West 82nd Street, Suite 9A
New York, New York 10024
http://www.alternativemuseum.org/

迪亞藝術基金會

Dia Art Foundation

於一九七四年成立，以視覺藝術為主，永久典藏作品包括六〇到七〇年代美國最重要的幾個藝術家作品，例如佛萊明（Dan Flavin）、渥荷（Andy Warhol），皆在Beacon的展場展出；而特展或特別企劃則在雀兒喜館展出（目前整修關閉至二〇〇六年）。

Tel:（212）989-5566
Add: 535 West 22nd Street, 4th
Floor New York, NY
http://www.diacenter.org/

素描藝術中心

The Drawing Center

一九七七年成立，是唯一一個以繪畫為主的
非營利展覽中心，提供優秀藝術新秀一個展
示空間。展出作品質地精良。
Tel:（212）219-2166
Add: 35 Wooster Street, New York, NY
http://www.drawingcenter.org/

佩斯·萬登斯丁畫廊

Pace Wildenstein

無疑是紐約最重要的商業畫廊，扮演著前衛
美術運動思潮的推手角色，展出的藝術家都
已是西方美術史中的大師級人物，如圖瑞爾
（James Turrell）、索拉維德（Sol LeWitt）
等人，為必造訪之處。
Tel:（212）421-3292
Add: 32 East 57th Street & 534 West 25th Street
http://www.pacewildenstein.com/

瑪莉·布恩畫廊

Mary Boone Gallery

一九七七年成立，為紐約相當重要的畫廊之
一，自八〇年代推出了沙勒（David Salle）、
施奈伯（Julian Schnabel）、巴斯奇亞
（Jean Michel Basquiat）等人之後，更引
進了義大利超前衛的3C。許多歐洲大師在美
國的首次個展皆在此處，簡直就是一處見證
當代藝術史的畫廊，可見此地的重要性。目
前有兩處展場，不可錯過。
Tel:（212）752-2929
Add: 745 Fifth Avenue New York, NY 10151 &
541 West 24 Street
http://www.maryboonegallery.com/

迪奇計劃

Deitch Projects

成立於一九九六年，為紐約相當重要的畫廊之一，成
立至今已有超過一百二十個個展、十二個主題展，以
及許多活動。關注於裝置藝術、流行文化、行為藝術
和前衛音樂，西方當代藝壇上重要的藝術家幾乎都曾
在此舉辦過個展，絕不能錯過。
Tel:（718）343-7300
Add: 8 Wooster St between Canal and Grand Sts
http://www.deitch.com/

國際新藝術博覽會

The Amory Show-The International Fair of new Art

二〇〇一年成立，為紐約一新興商業畫廊組
織，匯集了超過一百六十間畫廊聯合開展，
展出種類繁多，大多數水準整齊，逛完所有
畫廊可能要花上數天時間。因畫廊眾多，無
法一一介紹，請上該網站查詢。
Tel:（718）645-6440
Add: Piers 90 & 92, Twelfth Avenue at 50th &
52nd St
http://www.thearmoryshow.com/index2.php

前波畫廊

Chambers Fine Art

成立於一九九九年，位於紐約的中心藝術
地段雀兒喜區。「前波」（Chambers）之
名取自十八世紀英國著名建築師威廉·錢伯
斯勳爵（Sir William Chambers），錢伯斯
勳爵不僅在建築行業頗有建樹，同時還是中
國園林設計理念在西方重要的闡釋和推廣
者。該畫廊以促進中美兩國間當代藝術的
交流為目標，是目前美國最有影響力的代理
當代中國藝術的畫廊。
Tel:（212）414-1169
Add: 210 11th Ave., New York, NY 10001
http://www.chambersfineart.com/

第三章
南十字星天空下

西方外 的西方

一九九九年初秋，我與幾位台灣藝術家受策展人麥書

菲（Sophie Mcintyre）之邀，參加了於澳大利亞舉辦的

「面對面—台灣當代藝術」（Face to Face-

Contemporary Art form Taiwan）巡迴展，來到了首站

「黃金海岸藝術中心」（Gold Coast Art Center），第

一次踏上這片廣闊的南半球大陸。由於澳大利亞距離歐

美第一世界相當遙遠，從這裡搭飛機到北美、南美或歐

洲，起碼都要十幾個小時，無論在政治、經濟或文化藝

術上，一直都被西方視為邊陲之地，或被塑造成歐洲後

花園，要不就是自然愛好者的天堂，觀光業可說是相當

興盛。然而在這片巨大平坦的古老板塊上，當代藝術發

展狀況是否如美妙風景一樣，能令人流連忘返呢？

行走於一望無垠的衝浪者天堂，海鷗自由地兀自飛翔

在蔚藍天際，潔白沙灘上隨處可見成雙成對、身穿勁

爆泳裝的俊男美女，悠閒氣氛中另有一種充滿生命力

的情調。坐在海岸邊旅館陽台上，遠眺舉世無雙的狹

長海灘，不禁心生羨慕，能在風景如畫的澳大利亞當

一名藝術家，應是人生的一種幸福。不過，當地藝術

家可不見得如此認為，享樂久了總是會膩，無尾熊愛

睡覺也不是沒有原因。位居南半球的澳洲的確充滿了

（上圖）飛翔於黃金海岸上空的海鷗。

安逸氛圍，與傳說中的澳大利亞相去不遠，只是有一點像縮小的洛杉磯；雖然炎熱陽光多少沖淡了一絲絲汲汲營營之感，但只作為人間天堂，還真不如悲狀地獄來得刺激。

佈展期間我也趁機於布里斯班中國城執行〈中國外的中國—天下為公行動〉計劃，以作為「在地創作」（Site-specific）的一環，並順道考察了澳洲的藝術環境。這才發現，澳洲的藝術環境比我想像中還要蓬勃，傑出的藝術家不在少數，例如以敘事情節攝影著稱的崔西．墨法（Tracey Moffatt），或移民至此的藝術家佩契妮妮（Patricia Piccinini）。佩契妮妮虛構的超級怪頭 [S02] 有如異形，卻又可愛無害，令我印象深刻。由於澳大利亞幅員遼闊，袋鼠比人還多，藝術空間大多集中在東岸昆士蘭、東南岸新南威爾斯與維多利亞，此三區可說是整個澳大利亞的精華地帶，不僅城市發展先進，也有濃厚的人文氣息。

首屈一指的「雪梨當代美術館」（MCA）外表古色古香，是澳洲當代藝術空間的指標，也一直朝向國際、代表澳洲藝術價值的方向邁進。「雪梨當代美術館」與國際間同等級的當代美術館來往密切，在此經常可見大師級藝術家露臉，若有機會來到雪梨絕對不可錯過。此外，附近也有許多優秀的商業畫廊，藝術氣氛頗為活絡。其中比較特殊的是位於中國城內、專門推動華澳交流的「亞澳當代藝術中心」（Asia-Australia Contemporary Arts Centre），主旨在於增進亞太各國間多元文化之交流，並做為澳大利亞與亞太各國藝術對話的平台。其實這類民間組織或多或少顯現了澳洲對周遭文化的關注，以及對婆羅洲、澳洲中部、太平洋小島上「原生藝術」（Art Brut）發展的重視，因此不難見到具有濃厚的當地原住民色彩的作品。白澳政策已成為過往雲煙，取而代之的是多元文化的互榮共存，也無怪乎越來越多的移民選擇長居此地。

我於布里斯班中國城執行〈中國外的中國—天下為公行動〉。

「伯斯當代藝術中心」外觀。

相對與東岸，澳大利亞其他城市的藝術環境比較不發達，不過在享受自然風光之餘，仍有許多空間值得一看。位於邊陲西澳的「伯斯當代藝術中心」（PICA），是閒置空間再利用的典範，主展場的挑高空間與建築物的古典外觀相輔相成，造型優雅。除了展覽之外，中心也會舉辦許多表演藝術活動，另有藝

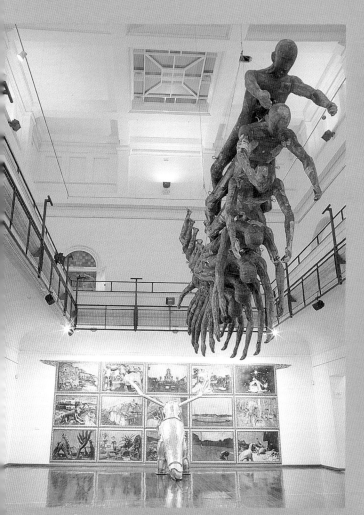

於「伯斯當代藝術中心」舉辦的「粉樂町」展出大廳一景。懸吊的是張忘的作品。

術家進駐計劃，可說是西澳最重要的綜合式藝術空間。二○○一年台灣曾於此舉辦過盛大的「粉樂町」展覽，一票台灣年輕藝術家使出渾身解數，作品充滿想像力。例如張忘以脊椎骨為形式，一個個脊椎骨為人模，以頭接著另一個人模的屁股。這些人模上貼滿了各式各樣的報紙，並且以墨汁在上面寫下一些符號，組成一個龐大的「S」型脊椎骨，懸掛於挑高的展場中，頗具氣勢。或如鍾順達與當地麵包店合作，烤製了許多海星狀麵包，靜靜地佔據展場一角。他將自然毀滅的力量隱藏在作品中，隨著時間過去而顯現出無可名狀的毀滅性力量，一種看不見的自毀性，以及一種隱含於物體表象之下的「吞噬性」，並透過這些有機性麵粉的發酵，來反問什麼是永恆的生命？什麼又是不朽的肉身？此作頗獲好評。

鍾順達與當地麵包店合作，烤製了許多海星狀麵包，靜靜地佔據展場一角，將自然毀滅的力量隱藏在作品之中。

我在西澳度過了相當悠閒的時光，尤其能在當地喝到珍珠奶茶，稍解思鄉之苦，如今回想起來，甜蜜滋味仍在心頭。

位於南澳的「南澳當代藝術中心」（The Contemporary Art Centre of South Australia），主要展出南澳藝術家的作品，並提供澳洲及國際當代藝術的展出、策展及出版等機會，是南澳重要藝術據點之一。而成立於一九九〇年的北澳達爾文「24小時藝術—北部當代藝術中心」（24HR Art-Northern Territory Centre for Contemporary Art），則為一個非營利藝術機構，有兩間畫廊與一間新媒體藝術空間，空間雖小卻活力十足。除此之外，分佈於全澳的藝術替代空間更不在少數，例如成立於一九九三年的「什麼空間」（What Space Inc.），目前由藝術家經營，有兩間畫廊展示不同類型的作品，並積極推動國際藝術家交流與出版計劃，為墨爾本當地相當重要的替代空間。而同樣成立於一九九三年的「瞧這個空間」（Watch This SPACE），也是由藝術家經營，主要展出澳大利亞國內與北澳藝術家的作品，展出空間雖不大，但卻是當地頗具活動力的藝術替代空間之一。

澳大利亞
重要美術館、畫廊
及
替代空間推薦單

僅列出二十處空間供讀者參考

艾爾波特美術館

The Ian Potter Museum of Art

由墨爾本大學資助，一九七五年成立，一九八八年遷移，新建築完成於一九九八年後再遷至現址，建築物外觀相當具有特色，收藏作品傲視維多利亞地區，展覽也具備國際水準，值得一看。
Tel:（61）3 -8344-5148
Add: The Ian Potter Museum of Art, the University of Melbourne
http://www.art-museum.unimelb.edu.au/

昆士蘭美術館

Queensland Art Gallery

成立於一九八五年，是昆士蘭省最重要的美術館，並舉辦「亞太三年展」，館內的兒童藝術中心也頗具國際知名度。自開幕以來，舉辦的展覽及節目越形龐大多元，參與觀賞人數也越來越多，館方目前正在建構另一棟展館。二〇〇六年，昆士蘭現代美術館將在附近建成，成為澳洲第二大的公共藝術展示場所。
Tel:（61）7-3840-7303
Add: Melbourne Street, South Brisbane, Queensland
http://www.qag.qld.gov.au/qag_index.html

雪梨當代美術館

MCA

一九九一年十一月正式開幕，為澳洲當代藝術空間指標，並朝向國際化、能代表澳洲藝術價值的方向邁進。同時也是雪梨雙年展的主展場。為必到訪之處。
Tel:（61）2-9245-2400
Add:140 George Street,The Rocks NSW 2000
http://www.mca.com.au/

這些散居各地的藝術網絡空間，雖然並沒有身處大城市的曝光優勢，但並不表示在地的藝術力量渙散。在西方外的西方、邊陲中的邊陲，仍可以見到默默努力的藝術家，在競爭不怎麼激烈的悠閒環境中，雖然有點孤單卻持續地創作。你可以說他們是隱士，也可以視為藝術修行者，但這不就是藝術家之謂藝術家的某種幸福？來到天涯海角的澳大利亞，誰說除了大堡礁漂流、無尾熊抱抱之外，沒有心靈上的饗宴？

造訪這些充滿原始風味的海角樂園、心靈上的潘朵拉空間，不需要什麼偉大的藝術理論，更別在乎什麼藝術流派，只需遁回到原始空靈的真誠感受，便能獲得全新的自在愉悅，捻花微笑當不遠矣。

黃金海岸藝術中心

Gold Coast Art Center

為一複合式藝術中心，包括有畫廊、劇院、電影……等，為當地重要的展演空間。除了展覽之外，動態節目繁多，到黃金海岸不可錯過。
Tel:（61）7- 5581- 6500
Add: 135 Bundall Rd, Surfers Paradise, QLD 4217
http://www.gcac.com.au/

亞澳當代藝術中心

Asia-Australia Contemporay Arts Centre

由兩位華裔藝術家成立於一九九六年，二〇〇〇年遷入位於中國城的現址，主旨在於增進亞太各國間多元文化之交流，並做為澳大利亞與亞太各國藝術對話的平台，該中心目前已展出超過三百位藝術家的作品，也舉辦許多工作坊與演講活動。
Tel:（61）2-9281-0380
Add: 181-187 Hay Street, Haymarket, Sydney, NSW 2000
http://www.4a.com.au/past_wangji anwei.html

坎恩斯地區美術館

Cairns Regional Gallery

經過六十年的策劃、籌備、募款，一九九五年七月開幕啟用。為澳大利亞獨一無二、關注太平洋邊緣地區與北昆士蘭的視覺藝術空間。三個樓層有五個空間，包括會議室、資源教室與閱讀間，值得一看。
Tel:（61）7-4046-4800
Add: Corner Abbott & Shields Streets, Cairns, Queensland
http://www.cairnsregionalgallery.com.au/

24小時藝術—北部當代藝術中心

24HR Art — Northern Territory Centre for Contemporary Art

成立於一九九〇年，為非營利藝術機構，有兩間畫廊與一間新媒體藝術空間。長久目標在於推廣與支持當代視覺藝術，並且作為各式展覽活動的會場，提供藝術家開發並展示自己作品的環境，也積極參與當地、全國甚至國際藝術圈的交流。

Tel:（61）8-8981-5368
Add: GPO Box 28 Darwin NT 0801 , Vimy Lane, Parap Shopping Village
http://www.24hrart.org.au/

澳大利亞攝影中心

Australian Centre for Photography

一九七三年開幕時，為派丁頓街第一家藝廊。一九七六年成立工作坊，後搬到牛津街至今，為澳洲經營最長久的藝術空間。主要目的是藉由展覽活動、特別企劃和出版品，推廣增進大眾對於澳洲攝影藝術的認識。

Tel:（61）2-9332-1455
Add: 257 Oxford Street, Paddington, NSW 2021
http://www.acp.au.com/main.php

當代攝影中心

Centre for Contemporary Photography

成立於一九八六年，為維多利亞當地著名的攝影集散地，有四間空間與一個展示櫥窗，主要展出以攝影為基礎的藝術創作，並非營利畫廊，更傾向為一教育與資源中心，展出作品水準整齊。二〇〇五年遷至新址，並有一間沖印店與書局。

Tel:（61）3 - 9417-1549
Add: 205 Johnston Street, Fitzroy VIC 3065
http://www.ccp.org.au/index.php?nav=f

澳大利亞當代藝術中心

Australian Centre for Contemporary Art

成立於二〇〇二年，為墨爾本最主要的藝術中心，建築物外觀充滿後極限主義味道，木製外觀搭配玻璃非常優美，展覽水平頗高，具有國際級水準，為不可錯過之地。

Tel:（61）3-9654-6422
Add: Dallas Brooks Drive South Yarra, Victoria 3141
http://www.accaonline.org.au/

伯斯當代藝術中心

PICA

成立於一九八九年，是西澳最重要的綜合式藝術空間，除了展覽之外也舉辦許多表演藝術活動。空間挑高的主展場和建築物古典的外觀是特色之一。中心也會進行藝術家進駐計劃。台灣曾於此舉辦過盛大的「粉樂町」，頗獲好評。

Tel:（61）8-9227-6144
Add: 51 James Street, Perth Cultural Centre

南澳當代藝術中心

TheContemporary Art Centre of South Australia

主要展出南澳藝術家的作品，並提供澳洲及國際當代藝術創作者的展出、策展及出版等機會。一年除了約十六個當代展覽外，還舉辦線上計畫與藝文活動，對於年輕藝術創作者與藝術新秀相當重視。

Tel:（61）8-8272-2682
Add: 14 Porter Street, Parkside
http://www.cacsa.org.au/index.html

津司藝術家自發性組織

Kings ARI

一九九八年由當地二十五位藝術家發起，二〇〇一年成為由藝術家經營的畫廊，不過租約到期，因此於二〇〇二年遷移至現址，二〇〇三年成為一大一小的展覽空間，適合不同型態的展覽。除了場地提供之外，技術器材上的資源則以合理金額租給展出的藝術家。為墨爾本重要的藝術交流據點。

Tel:（61）3-9642-0859
Add: 171 King St. Melbourne, Victoria 3000
http://www.vca.unimelb.edu.au/admin/admin_links/projekt/kings/index.html

展演空間

Performance Space

成立於一九八三年，有兩間畫廊、工作室與一間劇場。雖然乍聞之下是以表演藝術為主，但實際上是展演所奠基於時間上的各種藝術形式，包括聲音和錄影藝術，也包含媒體藝術與空間裝置，也有藝術家駐站計劃、工作坊與論壇，每年與超國三百名藝術家一起工作，為藝術家提供廣泛的交流平台，甚為重要。

Tel:（61）2-9698-7235
Add: 199 Cleveland Street, Redfern, Sydney, NSW 2020
http://www.performancespace.com.au/gallery.html

什麼空間

What Space Inc.

成立於一九九三年，由藝術家經營，有三間畫廊展示不同類型的作品，並積極推動國際藝術家交流與出版計劃，為墨爾本重要的替代空間之一。

Tel:（61）3-9328-8712
Add: 1F, 15-19 Anthony street, Melbourne, Victoria 3000
http://www.westspace.org.au/about/index.htm

瞧這個空間

Watch This SPACE

成立於一九九三年，也是由藝術家經營，主要展出澳大利亞國內與北澳藝術家的作品，展出空間雖不大，但仍是當地重要的藝術替代空間之一。

Tel:（61）8-8952-1949
Add: 9 George Crescent, Alice Springs, NT 0871
http://www.wts.org.au/

實驗藝術基金會

The Experimental Art Foundation

成立於一九七四年，為南澳阿得雷得老牌的當代藝術空間之一，積極推動當地具實驗性的藝術作品，有一間藝術書店與工作坊，展出作品水準頗高，值得一遊。

Tel:（61）8 - 8211-7505
Add: The Lion Arts Centre, North Terrace at Morphett Street , Adelaide, South Australia , Australia 5000
http://www.eaf.asn.au/

現代藝術學會

Institute of Modern Art

成立於一九七五年，是澳大利亞非常資深的當代藝術空間，推出的展覽都是歐美當代藝術一時之選，與歐美當代藝壇關係深厚，值得一遊。

Tel:（61）7-3252-5750
Add: Institute of Modern Art, PO Box 2176 Fortitude Valley Business Centre, Queensland
http://www.ima.org.au/info.html

坎培拉當代藝術空間

Canberra Contemporary Art Spaces

成立於一九八七年，為當地重要藝術空間之一，目前已舉辦超過四十個大型主題展，有兩個展示與活動空間，也有藝術家駐地創作計劃，更有趣的是「脫離場域」（Offsite）計劃，例如在汽車旅館等地進行展演。主要在於推動ACT地區的當代藝術與國際交流，值得一看。

Tel:（61）3 - 9419-3406
Add: 200 Gertrude Street Fitzroy, Victoria
http://www.ccas.com.au/

雨傘工作室協會／雨傘當代藝術工作室

Umbrella Studio Association / Umbrella Studio Contemporary Arts

成立於一九八六年，由當地藝術家所組成的委員會營運，除了主展場與小隔間展場之外，另有四個工作室，為當地藝術家提供了一個對外發聲的舞台。

Tel:（61）7-4772-7817
Add: 482 Flinders Street, Townsville, Queensland 4810
http://www.umbrella.org.au/

2 縫補破裂島鏈 的 亞太當代藝術三年展

雖然遠在西方之外的澳大利亞散落著為數不少的藝術空間，但在地理、生活習慣和語言的隔閡下，與鄰近亞洲國家並沒有深入的交流，但澳洲又無法忍作為西方文化的二手代言者或亞洲陌生客，因此近年來澳大利亞主動舉辦了許多大型展覽；例如具有國際視野的「雪梨雙年展」（Biennale of Sydney）、「墨爾本國際雙年展」（Melbourne International Biennial），以及關注亞太當代藝術的「亞太當代藝術三年展」（Asia-Pacific Contemporary Art Triennial）……等，積極加入國際藝壇及亞太地區的藝文活動，希望逐漸發展出屬於自己的文化藍圖。

其中「亞太當代藝術三年展」較為特殊，主要針對亞太地區當代藝術的當下發展，並肩負起一個溝通與經驗分享的藝術平台，藉由展示亞太地區活力充沛、多元豐富的藝術作品，進而建立一座匯集與交換知識性和藝術性的觀念論壇，讓參觀者可以瞭解亞太各國快速變遷的政經及社會現況，更重要的是把澳洲藝術家

送上國際舞台。其根據地在布里斯班的「昆士蘭美術館」（Queensland Art Gallery）。昆士蘭美術館自開館以來，就積極整合並介紹亞太地區的藝文活動，以優越的行政組織及研究整合能力，企圖成為西方世界（尤其是英語系國家）進入複雜又神秘的亞洲文化的一把鑰匙；一方面掙脫「歐美中心論」的觀點，另一方面可建立區域性主體論述，並加強與鄰近國家的溝通及交流，整合破碎亞洲陸塊的企圖心強烈。

自一九九三年推出了十三國七十六位藝術家充滿亞洲美學風格的作品，震撼歐美藝壇之後，一九九六年的第二屆更擴大舉辦，將台灣、印度……也收納進去，聚焦於亞太地區當下的現實處境問題，作品更形多元化。到了一九九九年的第三屆，除了仍保有一貫關注亞太各國當代藝術的視野之外，並試圖以「跨邊際」（Crossing Borders）組合及「虛擬三年展」（Virtual Triennial）擴大其關注範疇。雖然到了二〇〇二年展出規模大幅縮減，不及原本的三分之一，而

預計於二○○五年推出的三年展，更因複雜因素延至二○○六年，但澳大利亞對亞太文化所投注的努力，仍相當值得其他國家借鏡。

然而對亞太當代藝術一向不太熟悉的台灣藝壇而言，到底「亞太當代藝術三年展」有著什麼不同於其他國際三年展的視野？邀展藝術家的作品又有何特色？其重要性又如何？

以第三屆（一九九九）為例，大會將亞太各國劃分為東亞、南亞、西亞、東南亞及大洋洲等幾個區塊，策展群先從此區塊中挑選出代表國家及地區，再從各國藝術家中名單，以主題導向選出代表藝術家，計有七十七位藝術家與二十餘國參與，規模頗為盛大。值得注意的是，該展委任的策展人大多以田野調查進行採訪，用心良苦，為的是避免西方對亞洲刻板文化觀點的再次入侵，造成當地藝術生態的變相發展。雖然對於熟悉西方當代藝術的二十餘國參與，規模頗為盛家都屬於生面孔，作品語法大多強調裝飾性與視覺性，不過卻很忠實地反映出另一種有別於西方的美學思考。

「亞太當代藝術三年展」徹底改變了我對亞太當代藝術的既定印象，收穫絕不亞於參觀歐、美、日等國同等級的雙年展。不過這個三年展的規模並不大，只動用到昆士

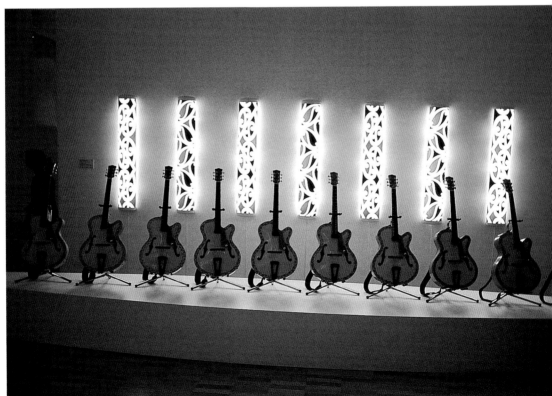

於布里斯班昆士蘭美術館舉辦的「亞太當代藝術三年展」一景。

蘭美術館空間，不像威尼斯雙年展是動員整個城市。所以參觀APT相當輕鬆，跟澳洲悠閒的氣氛頗為契合。

東亞向來是國際藝壇公認當代藝術水準最整齊、作品語法及表現型式較活潑的地區，除了身份認同等常見議題之外，資本主義高度運作下的物化以及科技藝術，也是新興的主要課題。例如來自日本的藝術家中村政人（Masato Nakamura），將代表跨國資本主義的麥當勞商標放大成「Ｍ」型燈箱，並裝置成一個密閉聖堂，泛著鵝黃的光芒有如神祇聖光，將資本主義世界的同一化、複數化，投射於世界各角落中供人朝拜。在此，人們消費的已不再是產品本身，而是產品背後的「符號」。不過我比較好奇的是，他是如何說服

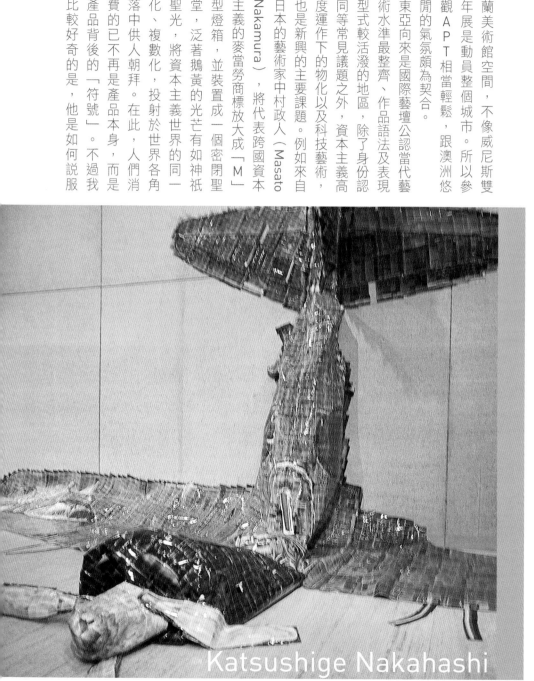

Katsushige Nakahashi

日本藝術家中ハシ克シケ以彩色照片組構的〈零式戰鬥機〉。

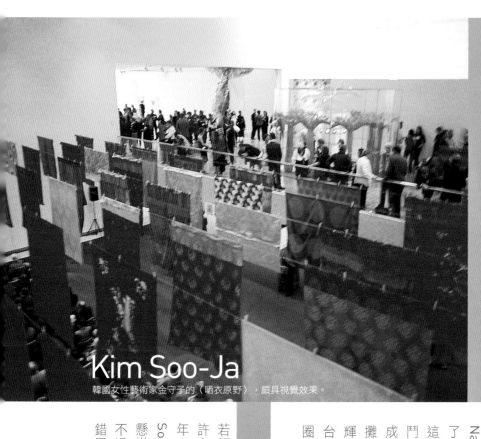

Kim Soo-Ja

韓國女性藝術家金守子的〈晒衣原野〉，頗具視覺效果。

麥當勞，得到他們的商標使用權？……

另一位日本藝術家中ハシ克シゲ（Katsushige Nakahashi）則以縝密的計劃型攝影，以彩色照片再現了一個立體且具侵略性的軍國主義符號──零式戰鬥機。這件作品突破以往攝影平面化的宿命，作者實地拍攝戰鬥機各部份特寫，再將數萬張小照片如拼圖遊戲般拼湊成一個佔據真實空間的「攝影軟雕塑」。這架軟趴趴、攤坐在牆角中的軍國武器，似乎訴說著一個逝去帝國的輝煌時期。展出結束後，他號召一些自願參與者將這台「零式戰鬥機」抬至戶外焚燒，象徵著「大東亞共榮圈」的灰飛煙滅，也告別軍國主義的帝國情結。

若經常逛這類大展，應不難發現邀展的藝術家當中有許多熟面孔，創作手法也大多換湯不換藥。例如這幾年來走紅國際藝壇的韓國女性藝術家金守子（Kim Soo-Ja），她以〈晒衣原野〉一作置於大廳正上方，懸掛數百件韓國傳統的大花被單，雖然頗具視覺效果，不過不知情的西方觀眾會以為到了菜市場，時空略顯錯置。事實上，金守子意圖以溫和且富詩意的裝置手

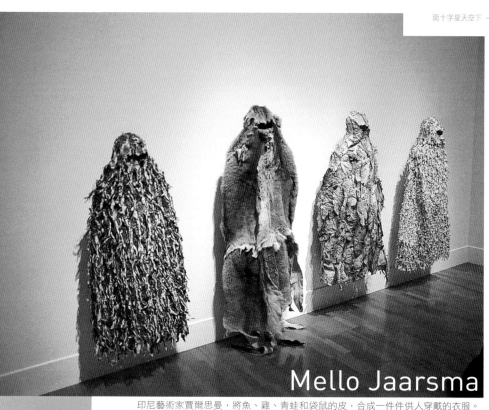

印尼藝術家賈爾思曼，將魚、雞、青蛙和袋鼠的皮，合成一件件供人穿戴的衣服。

Mello Jaarsma

法，透過婦女洗衣、織衣等勞動方式，描寫韓國婦女在傳統社會及家族中被社會所賦予的某些象徵符號，訴說生活在傳統與現代社會中的婦女，所必須面對的家庭責任與道德規範。在此，這些花被單不只是漂亮的紋飾而已，而是一種任勞任怨、勤儉持家的象徵物。

至於東南亞地區的菲律賓、印尼、新加坡、馬來西亞等國，近年來因亞洲金融風暴的影響，使得原本體質就不佳的當代藝術，更是雪上加霜；不過藝術家們仍堅持創作理想，並透過國際展出機會，表現出當地的特殊美學面貌。印尼當代藝術大多具有神秘化、儀式化與豔俗化的特色，這一點可以在米魯・賈爾思曼（Mello Jaarsma）的作品〈Hello Native〉中看出。他將魚、雞、青蛙及袋鼠外皮，組合成一件件披風供人穿戴，散發出祭品般的濃厚氣息，不禁令我想到若使用中藥藥材中的五毒藥引，也許會有更勁爆的效果。

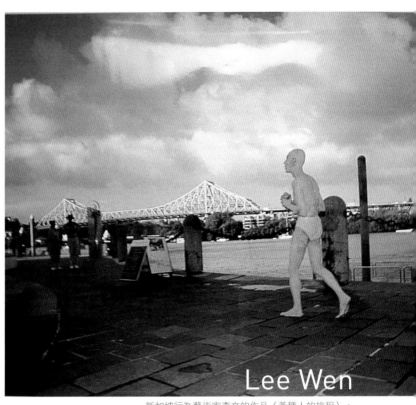

Lee Wen

新加坡行為藝術家李文的作品〈黃種人的旅程〉。

鄰近印尼的新加坡雖然地小人稠、公共規定甚多，藝術展覽還要送有關單位審查，不過當代藝術的發展卻也不落人後，行為藝術家李文就是其中代表性人物。

在他的行為攝影一作中，他將全身塗抹成鮮黃色，奔跑過世界各地著名景點作現場即興演出，探討主體性被「他者」所認定的刻板印象（黃種人），間接點出新加坡對身份認同議題的混雜處境。

中南半島上當代藝術的發展，基本上與東南亞島鏈國家類似，對於「以農立國」的這些地區而言，全球化帶來的衝擊並不亞於身份認同的議題。例如來自泰國的泰利特（Bundsth Dronsomba Tlert），其版畫裝置作品以透明賽璐珞片複製人類腦袋及五官，再錯落有緻地懸掛於手推攤販車中展出，遊走展場各處，呈現出亞洲市集的普遍現象；也如同顯微鏡切片玻璃般，根據人類的生存狀態，進行一場具體而微的生物實驗。此外，旁邊還有一尊頭戴斗笠的農夫正在上網，象徵著亞洲目前正面臨傳統文化與現代化之間的

劇烈轉變……這些在在都可在在都可看出藝術家們試圖對當下社會體系巨變所導致的價值錯亂，提出個人化的深刻反思。

包括印度、巴基斯坦、斯里蘭卡等國的南亞，作品風格則普遍受到宗教、政治和民間傳統文化的影響，有相當濃厚的地域特色。從二樓展場往下望去，即可見到一尊以金箔貼滿全身的豐腴女性雕像，這件印度藝術家魯迪（Ravinder Reddy）的〈推著蓮花的女人〉，如同廟宇中塑成金身的神祇，捻花微笑地看盡緣起緣滅，巧妙地點出印度傳統哲學中的自然法則，自成一種神秘而吸引人的雕塑風格。

位居印度右側的島國斯里蘭卡，歷史背景有點類似台灣，也曾遭受葡萄牙、荷蘭和英國等強國入侵，目前為大英聯邦自治領土，深受印度及英國影響。在此印象下，不難理解該國藝術家阿微思（Tissa De Alwis）以縮小模型做成的戰爭場景，探討殖民主義的入侵問題，同時也營造了天體營和民俗活動等場景，試圖建構自己的烏托邦樂園。這件作品雖然旨在反思沉重的歷史影響，卻也頗受小朋友歡迎。而來自巴基斯坦的菲卡爾與伊麗莎白・達西（Ftikhar and Elizabath Dasi）雙人組，受到廣告與電影看板的啟示，展出數座小型圓盤燈箱，將一些知名人物以POP手法予以聖化、通俗化，不過卻有一種有別於好萊塢風格的現世圖騰，也顯現了西方通俗文化的影響力。

由以上作品大約可以窺見，東南亞及南亞地區當代藝術發展的方向，多數仍集中在身份認同、傳統再生和本土文化面臨西

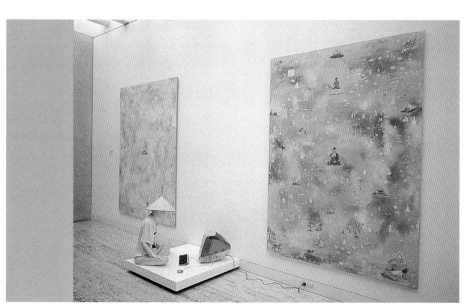

一尊頭戴斗笠的農夫正在上網，象徵亞洲目前正面臨傳統文化與現代化之間的劇烈轉變。

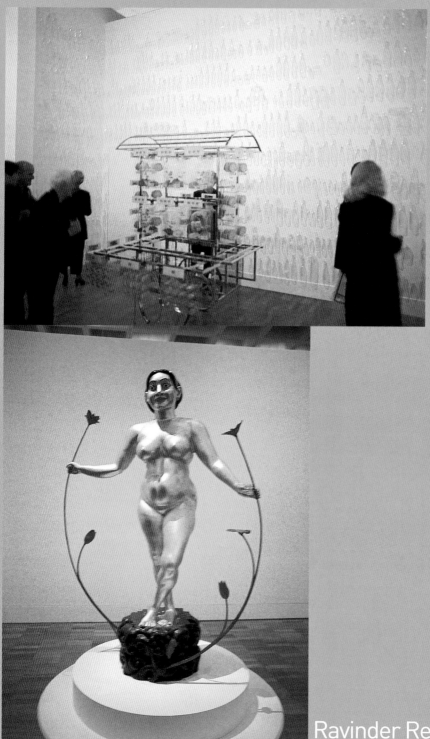

Bundsth Dronsomba Tlert
泰國藝術家泰利特的版畫裝置作品。

Ravinder Reddy
印度藝術家魯迪的作品〈推著蓮花的女人〉。

Tissa De Alwis

來自斯里蘭卡的阿微思，以小型模型做成戰爭場景，探討殖民主義的入侵問題。

Ftikhar and Elizabath Dasi

來自巴基斯坦的雙人組菲卡爾與伊麗莎白‧達西的作品，以小型圓盤燈箱將一些
知名人物以POP的手法予以聖化、通俗化。

化的三大課題上，作品強度及視覺性皆具有濃厚當地色彩。然而行走於充滿異國情調的展場中，令我大感意外的倒不是這些地區的作品，而是更原始的大洋洲地區。

為大英聯邦的獨立國家紐西蘭，向來對毛利（Maori）文化的保存不遺餘力，許多當地畫家畫風也間接受到原住民不少影響；例如目前當紅的畫家比爾·罕木得（Bill Hammond），其平面作品都是以鳥人為主要意象，相當具有原始風味。這正印證了無論是傳統文化或原住民豐富的文化遺產，都可以帶給當代藝術某種程度的啟發。

除了澳大利亞及紐西蘭等國，比較「當代」之外，其餘的巴布亞紐內亞及尼日等國，仍處於半原始社會狀態，要推出西方人所能理解的當代藝術本就有所矛盾，無論是木雕圖騰柱、身體彩繪或編織，雖然對當地藝術家來說非常地「當代」，但在西方文化的概念中仍屬於工藝品範疇。

同樣的考量也發生在在地主國澳大利亞身上，為了要取得藝術家名額的平衡，因此選了一些具有原住民風味的平面畫作及幾位華裔藝術家；例如目前定居於澳大利亞的阿仙（Ah Xian），其人像磁器雕像結合了中國傳統特有花紋，呈現出異國情調之美，並藉以作為族群融合的表徵。而與澳洲同

行走在有點像工藝品與裝置藝術結合的美術館內，或許看不到像歐美雙年展那樣眾多作風前衛、形式新穎的作品，卻可以真切感受到藝術家們面對自身處境的情感表達。我開始懷疑藝術的意義，是否仍以追求藝術至上為主要目標？藝術也許可以超凡入聖，但我寧願藉藝術之名，反芻個人經驗、直指生活中的真實，也不願恓恓作態、媚世逐利，自甘於國際雙年展的競爭遊戲裡。也許這也正是「亞太當代藝

術三年展」令人深思之處。

巴布亞紐幾內亞及尼日等國的作品，在西方文化的概念中屬於工藝品範疇，但對當地藝術家來說，卻是非常地「當代」。

東南亞及南亞地區當代藝術發展的方向，多數仍集中在身份認同、傳統的再生和本土文化面臨西化的三大課題上。

Bill Hammond

（上圖） 來自紐西蘭的當紅畫家比爾・罕木得的平面作品。
（下左圖） 來自中國、定居於澳大利亞的阿仙，其磁器雕像結合了中國傳統特有花紋，令老外愛不釋手。
（下右圖） 澳大利亞藝術家的平面畫作，仍保有相當程度的原住民特色。

1 0 5

台北市南京東路四段25號11樓

大塊文化出版股份有限公司　收

姓名：

地址：

　　縣　市

　　市／區　鄉／鎮

　　街　路

　　　　段

　　　　　巷

　　　　　　弄

　　　　　　　號　樓

（請寫郵遞區號）

Future · Adventure · Culture

謝謝您購買這本書！
如果您願意，請您詳細填寫本卡各欄，寄回大塊文化（免附回郵）
即可不定期收到大塊NEWS的最新出版資訊及優惠專案。

姓名：＿＿＿＿＿＿　　身分證字號：＿＿＿＿＿＿　性別：□男　□女

出生日期：＿＿＿年＿＿＿月＿＿＿日　　聯絡電話：＿＿＿＿＿＿＿＿

住址：＿＿＿＿＿＿＿＿＿＿＿＿＿＿＿＿＿＿＿＿＿＿＿＿＿＿＿＿＿＿

E-mail：＿＿＿＿＿＿＿＿＿＿＿＿＿＿＿＿＿＿＿＿＿＿＿＿＿＿＿＿＿

學歷：1.□高中及高中以下　2.□專科與大學　3.□研究所以上

職業：1.□學生　2.□資訊業　3.□工　4.□商　5.□服務業　6.□軍警公教
　　　7.□自由業及專業　8.□其他

您所購買的書名：＿＿＿＿＿＿＿＿＿＿＿＿＿＿＿＿＿＿＿＿＿＿＿

從何處得知本書：1.□書店 2.□網路 3.□大塊電子報 4.□報紙廣告 5.□雜誌
　　　　　　　　6.□新聞報導 7.□他人推薦 8.□廣播節目 9.□其他

您以何種方式購書：1.逛書店購書 □連鎖書店 □一般書店　2.□網路購書
　　　　　　　　　3.□郵局劃撥 4.□其他

您購買過我們那些書系：

□touch系列　2.□mark系列　3.□smile系列　4.□catch系列　5.□幾米系列
□from系列　7.□to系列　8.□home系列　9.□KODIKO系列　10.□ACG系列
11.□TONE系列　12.□R系列　13.□GI系列　14.□together系列　15.□其他

您對本書的評價：(請填代號 1.非常滿意 2.滿意 3.普通 4.不滿意 5.非常不滿意)
書名＿＿＿　內容＿＿＿　封面設計＿＿＿　版面編排＿＿＿　紙張質感＿＿＿

讀完本書後您覺得：

1.□非常喜歡 2.□喜歡　3.□普通　4.□不喜歡　5.□非常不喜歡

對我們的建議：＿＿＿＿＿＿＿＿＿＿＿＿＿＿＿＿＿＿＿＿＿＿＿＿＿
＿＿＿＿＿＿＿＿＿＿＿＿＿＿＿＿＿＿＿＿＿＿＿＿＿＿＿＿＿＿＿＿＿
＿＿＿＿＿＿＿＿＿＿＿＿＿＿＿＿＿＿＿＿＿＿＿＿＿＿＿＿＿＿＿＿＿

3
跨邊際
及
虛擬三年展

除了以國家為單位參展的個別藝術家之外，大會又加入了由國際策展人組成的策展團隊，負責推薦「跨邊際」組合及「虛擬三年展」。

「跨邊際」的主要目標，是希望透過目前活躍於世界藝壇的二十位代表藝術家，以在地製作的方式與當地進行互動，而非只是將作品原封不動地搬來展示而已。

例如來自中國、目前活躍於全球雙年展的蔡國強，除了請大陸師傅於展場水池上，以竹竿和傳統技法架構了一座大型圓拱橋供來賓行走，又在開幕當天施展他廣為人知的爆破藝術。這個題為〈藍龍〉的計劃，本來預計將於館外的河川上串聯九十九艘小船，每艘船上點燃呈現出藍色火光的工業用酒精，緩緩劃過水面、通過維多利亞橋下，形成一條燃著藍火的水龍。然而不幸的是，因技術問題遲遲

Xu Bing

旅美中國藝術家徐冰的作品〈新書法教室〉。他在現場教老外用毛筆寫書法，大家興致昂然，不過字都寫得東倒西歪。

無法解決，穿著華麗服飾的眾多賓客在橋邊枯等並凍了兩個小時，卻什麼也看不到，最後大會只好無奈地宣佈：「船沉了！」

另一位也活躍於國際藝壇的中國藝術家徐冰，其作品〈新書法教室〉借用了中國傳統書法型式，教導外國人書寫具有中文外型、但卻無法解讀的文字。這些文字其實都來自英文字母，例如英文單字「L」為中文部首的「乚」，書寫者可以用英文發音，巧妙地玩弄「中學為體、西學為用」的概念，頗令老外驚豔。我也趁機展現了我的書法造詣，雖然看不太懂自己寫的狂草，老外倒是讚賞連連。有著異曲同工之妙的作品尚有其他幾件，已仙逝的法籍華人藝術家陳箴以圓桌概念坎入代表權力的各式座椅，藉由「大風吹」遊戲調侃強國間的「圓桌會議」充其量不過是強者恆強、弱者恆弱，實際上行利益分配之實的障眼法。在這些作品中都可見到以傳統中國文化為基礎的策略運用。

但也不是所有華人藝術家都喜歡借用傳統文化轉化成創作形式。例如來自台灣、居住於美國的李明維，其〈魚雁計劃〉是讓觀眾在開放又寧靜的小木屋內，寫信給一直沒有機會透露心中私密情感的對象，並自由決定封不封緘或寄出與否，未封緘的信可在現場供其他觀眾閱讀。結果展出一個半月內收集到約數千封信函，館方也代為寄出其中一些有註明住址的信件。這個計劃確實提供參與者一個心裡治療的內省空間，當有些民眾收到久未謀面的朋友的信時，還特別來電感謝館方的善意，的確達到了互動之效。「分享」概念一直是李明維作品中所特別強調的，藉由「溝通」達到「分享」，

並企圖探討「公領域／私空間」、「藝術家／參與者」，以及「藝術品／現成物」之間的辯證關係。從另一方面來看，參與者也可以從與藝術家的溝通、甚至告解當中，進行某種藝術上的心理治療，而非僅是觀看結果。因此，民眾成為藝術品形成過程中的必備元素，同時也卸下了藝術品在美術殿堂中神聖不可侵犯的光環。回教世界在整個亞洲佔有重要比例，雖然我並不太瞭解整個回教世界的愛恨情仇、身份認同等問題，但卻在印尼藝術家克利絲坦圖（Dadang Christanto）的作品〈他們提供的見證〉中感受到某種傷感。在這件作品中，廣場上立了二十具立體偶像，這些二人偶手上拿的

Lee Ming-Wei

李明維的觀眾參與式作品〈魚雁計劃〉。

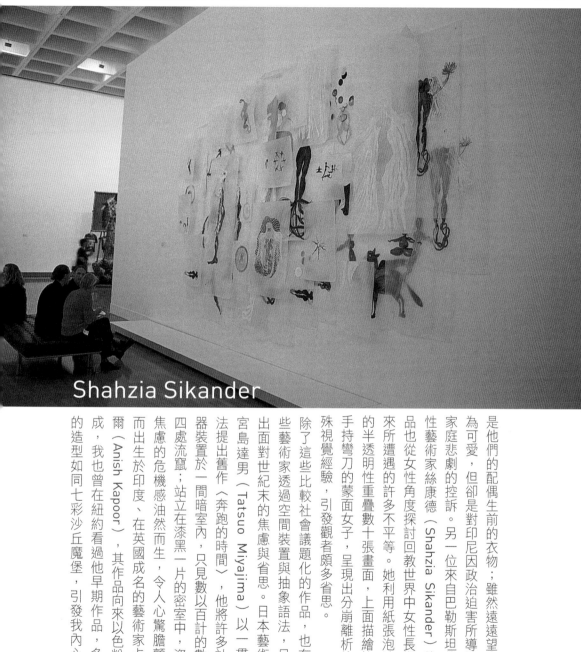

Shahzia Sikander

是他們的配偶生前的衣物；雖然遠遠望去頗
為可愛，但卻是對印尼因政治迫害所導致的
家庭悲劇的控訴。另一位來自巴勒斯坦的女
性藝術家絲康德（Shahzia Sikander）的作
品也從女性角度探討回教世界中女性長期以
來所遭遇的許多不平等。她利用紙張泡泡油後
的半透明性重疊數十張畫面，上面描繪許多
手持彎刀的蒙面女子，呈現出分崩離析的特
殊視覺經驗，引發觀者頗多省思。

除了這些比較社會議題化的作品，也有一
些藝術家透過空間裝置與抽象語法，呈現
出面對世紀末的焦慮與省思。日本藝術家
宮島達男（Tatsuo Miyajima）以一貫手
法提出舊作《奔跑的時間》，他將許多計時
器裝置於一間暗室內，只見數以百計的數字
四處流竄；站立在漆黑一片的密室中，資訊
焦慮的危機感油然而生，令人心驚膽顫。
而出生於印度、在英國成名的藝術家卡普
爾（Anish Kapoor），其作品向來以色粉構
成，我也曾在紐約看過他早期作品，多變
的造型如同七彩沙丘魔堡，引發我內心某

日本藝術家宮島達男的電子裝置。
圖為一九九八年台北雙年展參展作品全景。

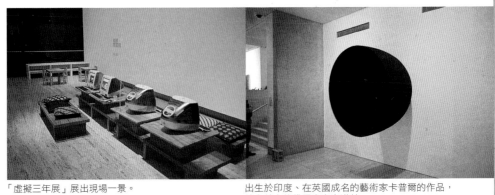

「虛擬三年展」展出現場一景。　　　　　　　　出生於印度、在英國成名的藝術家卡普爾的作品，
　　　　　　　　　　　　　　　　　　　　　站立前方彷彿置身宇宙洪荒。

種説不上來的悸動。而這件鈷藍色黑洞般的雕塑，就這麼以一個支點飄浮在牆面之前，站立於光源被黑粉吸收殆盡的圓點正面，彷彿置身於宇宙洪荒，深具哲思。

至於首次推出的「虛擬三年展」，是由昆士蘭代藝術館三年展」試圖拼湊破碎亞太陸塊的文化面貌，多少補強了各國間少有的文化認識與交流，各國藝術家也都忠實地呈現出當地藝術的美學形式，提出了不少有趣的觀點。雖然「亞太當代藝術三年展」介紹的藝術家，對一般熟悉西方藝術的觀眾而言實屬陌生，作品素質也參差不齊，但並不表示這些少有市場交換價值的藝術家，就該被世界——尤其是亞洲——所遺忘。

在南十字星天空下，雖然藝術星空圖形尚不明朗，偶有流星墜落，但在澳大利亞這塊古老土地上，仍有一片曼妙星空值得我們駐足仰望。

擬三年展」，是OANTM媒體中心」合作，並成為「奧林匹克美術節」及「國家信息產業辦公室」（NOIE）的組成部份，館方也展示了近兩千名藝術家的檔案資料，供參觀民眾或專業人士一覽沒有機會在三年展展出的藝術家作品，可謂用心良苦。不過「虛擬三年展」有點名過其實，坐在美術館內數台新穎的蘋果電腦前，實在也想不出來，為何要穿得衣冠楚楚地排隊來此上網看「虛擬三年展」。真正的「虛擬美術館」大概也不會需要一間如此龐大的美術館與幾台電腦，在家裡穿著睡衣照樣可以參觀。不禁深深感悟到在藝術範疇中，

電腦功能有限，重要的還是人類無形的精神層面的追求，才能創造出不拘形式的偉大之作。

整體而言，「亞太當代藝術三年展」試圖

第四章
日不落國 色羶腥

（前頁圖）倫敦西敏寺夜景。
（右圖）倫敦「蓋斯沃克工作室」的入口雖然不大，卻是外地藝術家爭相申請駐留之處。
（左圖）於北威爾斯「八馬嘶」某獨立別墅舉辦的「科芬尼亞國際藝術工作營」一景。

1

無國界
藝術工作營

二〇〇一年初秋，我獲得文建會甄選，有機會前往位於南倫敦瓦索（Vauxhall）瓦斯工廠旁「蓋斯沃克藝術工作室」（Gas works Art Studio），進行為期四個月的駐村活動，同時也參加了「柯芬妮亞國際藝術工作營」（Cyfuniad International Artists Workshop），實地考察了英國當代藝術的發展狀況。這次的經驗讓我對倫敦當代藝術的高度發展十分驚豔，也對這類型的國際藝術工作室交換計劃，及其所建構的藝術村網路系統，留下深刻印象。

「Cyfuniad」是威爾斯語，意思是「大家一起來」，主辦單位邀請了十位國際藝術家及十四位當地藝術家參與盛會，於北威爾斯「八馬嘶」（Barmonth）某獨立別墅，共同生活及創作兩個星期。大會並根據藝術家需求，準備了許多不同材料與六部電腦讓我們自由取用。除了主要工作室外，戶外尚有兩處大型帳篷供雕塑家創作。這裡的創作種類包羅萬象，包括素描、裝置、攝影、觀念、地景、錄影、雕塑、繪畫等，大部份藝術家都根據此地空間及環境，進行「特定場域」（Site-

戶外帳篷中的藝術家工作室。　　　　　　　　　　　工作營中藝術家創作的狀況。

Specific）創作。不過大會的主要目的，並不是要我們在短短兩星期內創作出新作品，這段時間中，不同文化間的交流與激盪，才是最重要的。由於此處遠離塵囂，方圓十里內除了藝術家之外，就只有綿羊與海鳥為伴，藝術家在此可免除一切瑣事，專心創作。免費又可口的三餐及舒適住所，更是讓遠道而來的藝術家們有賓至如歸的感覺。除了白天一起創作外，每天晚上大會還會安排放映兩位藝術家的作品幻燈片，供大家欣賞交流。雖然必須吃力地聽著當地藝術家濃重的「威爾斯腔英文」，以及來自世界各地奇怪文法的英文，但卻可以感受到他們創作的熱忱。

由於大部份藝術家都沒有特定的創作計劃，因此就根據這裡提供的空間及四周環境進行創作。例如當地藝術家提姆‧威廉斯（Tim Williams），將旅行車自行改造成行動暗房，非常機動性地進行沖片及放大作業，流竄在這龐大的區域間。而工作室後方的美麗森林，也成為藝術家實驗的主要場所：例如來自巴西的觀念藝術家馬可仕（Marcos Chaves），在森林裡安置了許多警告車輛「小心糜鹿」的牌子，並扮裝成一名獵人，手拿螢光色玩具槍，頭戴自製的白色獵人帽，在工作室後方森林裡狩獵——當然，除了螞蟻之外，他什麼也獵不到！藝術家藉此來嘲諷人類因過度開發所造成的環境破壞。

我則在森林中安置許多正在「做愛做的事」的金箔小恐龍，呼應《侏羅紀公園》電影中令人印象深刻的一句話：「生命自會找尋出路！」也呼應當地環境特色。而來自肯亞的畫家莫比西亞（Josehepe Mbuthia Maina），則以手工縫製了許多麻布小鳥，並邀請藝術家們替

這些「鳥東西」繪上各式各樣色彩，再將它們放置在森林內的廢棄鳥籠裡。五彩繽紛的「小鳥」替翠綠森林增添了不少色彩，樸拙中潛藏著童稚之心。

藝術家除了於森林內展出作品之外，工作室中也有許多有趣的作品。例如來自印度的娜娟裟（Nayjot），一一錄音採訪每位藝術家，詢問他們碰到不同文化差異時所受到的衝擊等問題，以探討「全球化」對在地文化的影響，並將這些訪談播放出來，與觀眾共同思索「在地化」與「全球化」的差異。倫敦的數位影像藝術家蘿雪妮（Roshini Kempadoo）帶著她的蘋果牌筆記電腦創作，外面的觀眾可以進入她所設立的網頁參觀她的作品，她則身處這遠離塵囂的世外桃源中進行「遠距創作」，藝術就在網路世界中展開與現實世界的對話。身為主辦人的林荷蘭（Lin Holland）及貝凱‧蕭（Becky Shaw），由於替藝術家們忙進忙出，因此沒有太多時間進行作品，但貝凱‧蕭根據每天晚上觀看幻燈片秀不同的藝術家座位，描繪出這兩星期內的空間變化，展示了藝術家互動過程中的移動痕跡，也相當有趣。

當然，這類國際藝術工作營並不像一般展覽有完善的展出空間，不過有趣之處也在此，參觀者大多不

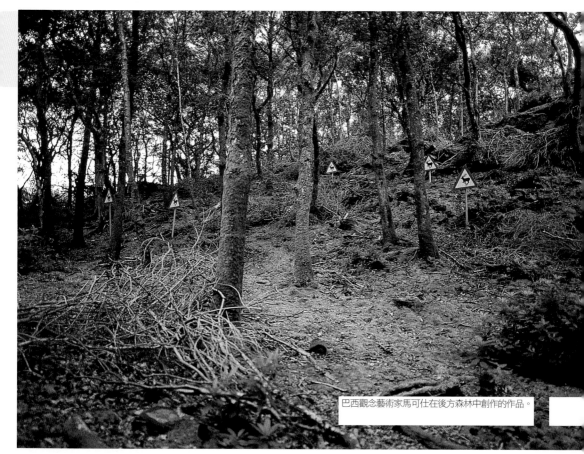

巴西觀念藝術家馬可仕在後方森林中創作的作品。

當地藝術家提姆‧威廉斯將旅行車改造成行動暗房。

召集人林荷蘭的作品。

是抱著欣賞曠世傑作的目的而來，而是希望能參與藝術家的創作過程，並與工作中的藝術家面對面，共同分享創作的驚喜。當然，大會準備的美食也非常貼心精緻。雖然開放工作室當天，也許是因為地點太過偏僻，所以參觀人數不多，但藝術工作營的宗旨，本來也並不期望如美術館般，參觀民眾越多越好，重要的是透過集體參與，和面對面的互動，開放工作和思考過程，讓藝術家可以從相互瞭解中激盪出新的藝術火花，使藝術創作過程比製造藝術品更為有意義。

若哪天看膩了美術館或畫廊中不可更動的完美作品，也許可換一下口味，異地旅遊之餘，不妨順道參觀這些位於全球各處的藝術工作營，只要短短的一個下午，也許就能得到許多意想不到的另類樂趣！

三角藝術信託 舉辦的全球國際 藝術工作營 一覽表

舉辦時間與地點每年都不一樣，請上網站查詢參加申請辦法或參觀時間。

巴塞隆納三角藝術信託
Triangle Barcelona

一九八七年成立，是「三角藝術信託」在歐洲第一個根據點。來自各地的藝術家利用Casa de la Caritat的空間進行創作，空間相當具有特色。為一間多功能的藝術村。
所在地→巴塞隆納
http://www.trianglearts.org/europe/spain/index.htm

法國三角藝術信託
Triangle France

成立於一九九六年，位於南法馬賽，提供法國藝術家與國際藝術家進行駐地創作的機會，場地約有九平方公里大，設備齊全。為一間多功能的藝術村。
所在地→法國
http://www.lafriche.org/triangle

三角藝術信託
Triangle

一九八二年成立，為三角藝術信託第一個國際藝術工作營，為期兩周的工作營，成為以後所有同類型工作營的基本時間設定。而受邀的二十至三十名藝術家，在此期間內一同創作與學習，彼此激發創意，也成為日後所有工作營的基本概念。
所在地→美國紐約
http://www.triangleworkshop.org/

Xaymaca

一九九三年及一九九五年於水晶泉（Crystal Springs）、水牛灣（Buff Bay）和波特蘭（Portland）舉辦，工作營開放日的公開發表，對於推廣牙買加藝術家的創作十分有幫助。

所在地➜牙買加

http://www.trianglearts.org/america/jamaica/index.htm

La Liama

一九九九年「拉利馬基金會」（the Foundation La Llama）成立，二〇〇〇年於Hacienda T'acata舉辦國際藝術工作營，提供機會讓來自不同文化背景的藝術家分享想法，擁有另一種經驗形式的藝術創作。二〇〇一年「ARCA」（Programma de Artistas en Residencia）也成立，朝藝術村規模邁進。

所在地➜委內瑞拉

http://www.lallama.org/

Britto

二〇〇三年成立，分為當地與國際兩個工作營隊，國際工作營每兩年一次，參與的藝術家人數一半為外國籍，一半為本國籍，在工作營首日與終日都有大型聚會，讓藝術家的作品呈現於大眾面前。

所在地➜孟加拉

http://www.brittoarts.org

Wasla

二〇〇三年舉辦，工作營的地點十分特別，在荒漠與山丘之中。工作坊在美伊戰爭時也未取消，藝術家的創作則多以反思戰爭為主，相當具有特色。

所在地➜埃及

http://www.artshost.org/wasla/

Pamoja

這是一個為時三週的工作營，一九九五年於超過一百畝的約克夏雕刻公園舉辦，原本為「Africa 95'」的一個活動，參與的二十一位雕刻藝術家分別來自非洲和英美各國，都是就地取材進行創作，相當具有原野氣息。

所在地➜英國

http://www.trianglearts.org/europe/uk/pamoja/index.htm

Aftershave

自一九九七年舉辦，每兩年舉辦一次。來自不同文化背景的藝術家，在遠離自家與工作室的兩個禮拜中，經驗交流、自由創作，同時將當代藝術帶入當地生活之中。

所在地➜英國

http://www.aftershaveworkshop.org/

大河

Big River & Watamula & Madinina

都是「加勒比海當代藝術組織」所舉辦的工作營，藝術家多來自加勒比海及拉丁美洲外圍區域，鼓勵所有參與的藝術家進行藝術實驗並發展不同的新創意，或多或少都受到當地歷史背景影響，為當地相當重要的組織。

所在地➜千里達托貝哥

http://www.cca7.org/

Ngoma

屬於Ngoma的活動之一，一九九八年於Buluba Leprosy Centre舉辦，讓本地及外地藝術家在有助於創作的環境中，從事自由交流的藝術創作。

所在地→烏干達

http://www.artshost.org/ngoma/

Tenq

「Tenq」在非洲Wolof文中的意思為「發音／連接」（Articulation/Joint），是三角藝術信託在西非舉辦的第一個工作營，一九九四年在聖路易士（Saint Louis）的Lyc'ee Cheikh Oumar Fontiyo舉辦，屬於「Africa 95」的第一個活動，工作營提供充裕的場地、設備和材料供藝術家創作，是塞內加爾當地藝術家與外地藝術家互相交流的機會。

所在地→塞內加爾

http://www.trianglearts.org/europe/senegal/index.htm

Thulepo

一九八五年成立。工作營舉辦地點在離約翰尼斯堡約十哩的「愛爾發訓練中心」（Alpha Training Center），不過自一九九五年起已移至開普敦。在共同創作的環境中，藝術家可自由發想、分享意見與互相學習，激撞出嶄新的藝術創作。

所在地→開普敦

http://www.artshost.org/greatmore/

Rafiki

屬於Rafiki藝術信託的活動之一，二〇〇一年舉辦，地點在東非巴加莫約（Bagamoyo），鼓勵藝術家創作上的各種實驗，目標是提升坦尚尼亞當代藝術在本國與國際上的能見度。

所在地→坦尚尼亞

http://www.artshost.org/rafiki/

Thapong

一九八九年創始的Thapog視覺藝術中心，為了鼓勵當地年輕藝術家與國際藝術家交流，於二〇〇一年成立工作營活動，在兩個星期中互相激盪出新的創作火花，對當地的國際交流助益甚大。

所在地→波士維納

http://www.artshost.org/thapong/

Tulipamwe

自一九九四年開始，每年舉辦一次。讓不同媒材創作的二十五位藝術家，在為時兩個星期的工作營中相互學習交換技術、刺激靈感，專心於藝術創作。

所在地→奈米比亞

http://www.artshost.org/tulipamwe/

Mbile/Insaka

Mbile原意為「鄉村的呼喚」（The Call of a Village），自一九九三年起每年都會於Siavonga 的At Eagles Rest 舉辦， 為當地相當重要的組織，目的在於讓藝術家互相交換經驗與創作心得，對於尚比亞藝術家來說是個開闊視野、接受評論的機會。

所在地→尚比亞

http://www.artshost.org/insaka/

Batapata & Pachipamwe

「Batapata」在非洲Shona 文與 Ndebele文的中文意思是「捉緊」，也可解讀為「精力旺盛的活動」（Energetic Activity），一九九九年於Chikanga的 Mutare Diocesan Training Centre 舉辦。「Pachipamwe」原意為「患難與共」，自一九九八年開始每年都會在不同地點舉辦，提供當地藝術家與世界各地藝術家交流與切磋創作技巧的機會，在共同創作中產生互動。

所在地→辛巴威

http://www.artshost.org/batapata/

現場灣仔－國際藝術家交流工作坊

RE:Wanchai Hong Kong International Artists' Workshop

二〇〇五年由The AiR Association Limited主辦，鼓勵參與藝術家回應社區獨特的歷史及文化，利用社區內各項資源，包括民間智慧及工人技術等，融入他們的創作。為香港唯一的當代藝術工作營。

所在地→香港
http://www.hkair.org

雲南國際藝術工作營

Yunnan International Artists' Workshop

二〇〇三年由上河創庫主辦，邀請十二個國際藝術家與十二個中國藝術家就地創作，在兩週的時間內交換想法，共同完成新的藝術作品。此處風景優美，頗值得一遊。

所在地→中國麗江
http://www.trianglearts.org/asia/china/index.htm

Ujaama

此工作營於一九九一年至九二年間，在Wimbie的海灘上舉辦，是莫三比克首次有國際藝術家共同參與的活動，目標是提升莫三比克當代藝術在本國與國際上的能見度。

所在地→莫三比克
http://www.trianglearts.org/europe/mozambique/index.htm

西澳大利亞國際藝術工作營

Western Australian International Artists' Workshop

一九九七年舉辦，為伯斯當地藝術家所籌備，參與藝術家人數以澳洲籍居多。創作時，藝術家大多就地取材，彼此交換意見與靈感。二〇〇一年舉辦第二屆，工作營地點設於農場，藝術家大多直接取用農場上原始素材進行創作，最後一日舉行創作紀錄文件及作品發表。

所在地→Kimberley（第一屆）；Dingo Flat（第二屆）
http://www.trianglearts.org/asia/austrailia/kimberley/index.htm
http://www.trianglearts.org/asia/austrailia/dingoflat/index.htm

Burragorang

澳洲第三個由「三角藝術信託」協辦的工作坊，二〇〇三年舉辦首屆，來此參與的藝術家人數超過一半皆是來自澳洲各地，相當具有當地農村的田野氣息。

所在地→新南威爾斯
http://www.burragorang.org

季風和諧

Monsoon Harmony

二〇〇二年成立，透過工作坊與進駐藝術家之間的主動交流，展開在地與全球化、現代與後現代、男與女等議題的對話。

所在地→尼泊爾
http://www.khojworkshop.org

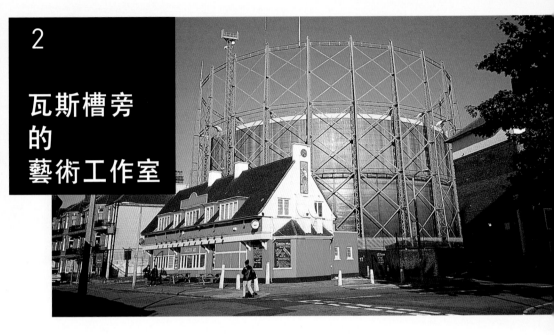

2

瓦斯槽旁
的
藝術工作室

結束「柯芬妮亞國際藝術工作營」後，我依依不捨地離開丘陵起伏的威爾斯，從利物浦轉機前往倫敦「蓋斯沃克藝術工作室」參與駐村活動，卻剛好碰上紐約「世界貿易中心」被恐怖份子摧毀的攻擊事件。買了一份報紙看得我心驚膽顫，謠傳倫敦是下一個攻擊目標。在曼徹斯特機場經過冗長而嚴密的檢查後，才懷著忐忑不安的心情飛抵倫敦。

原本以為隸屬於「三角藝術信託」（Triangle Arts Trust）的「蓋斯沃克」，像美國「亞洲文化協會」一樣組織龐大、分工專業，事實上此處位於一幢老建築物內，外觀略顯破舊，但卻相當清靜，很適合藝術家沉思工作。二、三樓共有十五間工作室，提供十二名英國藝術家及三名國外訪問藝術家短期居住、創作和交流，並於訪問期間開放工作室或舉辦展覽。雖然此地外表不怎麼起眼，可是麻雀雖小五臟俱全；最重要的尚不是硬體本身，而是透過這個據點，與世界上其他的藝術工作營保持密切連繫與合作。

這個由羅伯·勞得（Rorbert Loder）與英國知名的雕塑家安東尼·卡羅（Anthony Caro）於一九八二年共同發起成立的「三角藝術信託」，是一個以推動國際藝術工作營為主要目標的組織，他們稱之為「雨傘結構」的藝術工作室網路，有別於金字塔式的企業集權機構組織，而以較為平等的方式，與世界上其他藝術工作營平起平坐。此國際藝術工作營系統原先規模並不大，後來逐漸擴大並系統化，

倫敦「蓋斯沃克工作室」一樓的展場，圖為當地華裔藝術家Lisa Chang個展一景。

使得進入這個系統的藝術家，有許多赴其他藝術村進行創作與交流的機會。它的國際藝術家駐村與工作營計畫主要將焦點放在「第三世界」的藝術交流上，藉此修正「後殖民主義」下的文化霸權觀，強調的是一種經驗分享與交流過程。目前已有超過上百名藝術家曾於此地進行創作，大部份來自非洲、南亞、中南美洲等國家，除此之外，也有來自歐、美各國藝術家分別進駐。

一樓另有一間規模不大的畫廊，這家畫廊的經營特色在於有效結合其國際藝術工作營系統，並幫助國外藝術家於英國舉辦首次個展，定位較傾向於介紹邊緣性及弱勢的藝術家，沒有太多商業上的考量，而使此地展出的作品，充滿著異國情調風味與濃厚的實驗氣息。這些藝術家在自己的國家大多已具一定知名度，但在英國則較不為人所知，因此在此地的展出機會，對他們來說相當重要。除了推動國外藝術家的個展外，畫廊也經常舉辦英國年輕藝術家的展覽，例如當地華裔藝術家Lisa Chang。開幕當天，Lisa用一個黑色大鍋為來賓煮了鍋泡麵，我的思鄉之苦因此稍稍得以紓解。

「蓋斯沃克藝術工作室」的空間雖然不大，也沒有任何創作設備可供使用，不過每星期會定期發放一百四十英鎊生活費，另外還有展覽所需的五百英鎊材料費，就台灣消費

標準來看似乎不少，但以倫敦如此昂貴的城市來說，還是必須省吃儉用；一則為的是將多出來的經費投資在昂貴的創作材料費上，二則也為了能有餘錢買票看遍此地所有美術館與重要藝術據點。因此，吃飯這件事，若非必要，也就不那麼講究。當然，不怎麼美味的英國菜也是原因之一。

在英國，一盒叉燒便當外加玉米湯就要五英磅（約合新台幣三百元）！但與其他更為奢多的餐點相較，這已是最平價又最合我口味的選擇了。於是叉燒便當外加玉米湯幾乎成為我每天的晚餐，連來自上海的老闆都認得我，有時還會問我關於藝人胡瓜的八卦。再不然，我偶爾也會去更便宜的中國城用餐，順便觀察該如何進行創作。

中國城裡有一家「旺記」餐館，向來以經濟實惠聞名，不過該餐館服務態度之差，也是一絕。有一次我進去用餐，時值晚餐時刻不巧客滿，店小二發覺邊上座位無人，只有一頂帽子，就叫我坐下來點菜。過一會兒，一位仁兄滿臉不悅地走過來，衝著我發脾氣，直說座位是他的。結果店小二火氣更大，兩人對罵一陣後，店小二衝口便問：「二對兒嗎？」兩人一時面紅耳赤地答不上話，於是店小二不耐煩地說：「不是一對兒的話，那男的坐樓上，女的坐樓下！」著實令坐在一旁的我看傻了眼！但這家店總是高朋滿座，看來「尊嚴」二字在倫敦有時也要在昂貴物價下低頭。

不久後門口走進一對男女，店小二衝口便問：「二對兒嗎？」

我於倫敦「蓋斯沃克工作室」駐村一景。在寸土寸金的倫敦，能有一小間工作室已屬幸運。

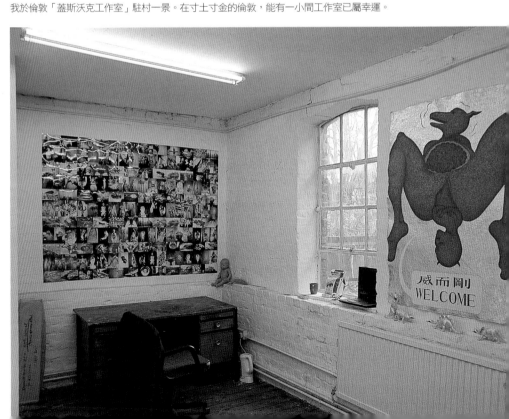

「吃」在倫敦不盡如人意，「住」的方面也好不到哪裡去。一間不到幾坪的房間，月租兩、三萬新台幣已算便宜，上千元英磅更時有所聞。

我透過工作室安排，居住在一位西班牙數位藝術家瑪麗亞（Maria Mencia）的家中。此地位於南倫敦黑人集中區的必思頓（Brxton），以許多怪異的夜店與治安不佳著稱，黃種人並不多見，走在街頭頗有行經紐約上城的危機感。我還曾經遇過因為公車司機與兩名黑人大打出手，所有乘客被迫下車，在夜裡冒著寒風，低頭拉下帽沿走了十多分鐘險路才返回住處。被黑人要錢更是家常便飯，有時還會被酒醉的路人罵上幾句，只好裝傻當做沒看見。

每天一早，我幾乎都是第一個進入工作室的藝術家，也經常是待到華燈初上、最後鎖門離開工作室的那一個，辦公室的員工因此頒給我「最佳上下班兼加班藝術家獎」。其實我只不過是閉關寫書，常常忘了時間罷了。有時寫不出來，就望著窗外發呆。從工作室破舊的窗外可以望見一個超大型瓦斯槽，當時正是九一一事件發生後不久，這個瓦斯槽對我來說猶如一顆「定時炸彈」，經

我於倫敦中國城執行〈中國外的中國─天下為公行動〉。

我在倫敦駐村其間，幾乎造訪了所有大大小小的博物館，這些照片是在我開放工作室時展出的一部份。

常令我擔心這會不會是恐怖份子的下一個目標！

每天除了在工作室寫書、畫圖之外，要不就是帶著相機閒晃，一邊看展一邊拍照，幾乎跑遍了倫敦所有美術館、博物館和畫廊。有時也會去肯頓區（Camden Town）的跳蚤市場亂逛。此地有上千個攤位，每逢假日人潮絡繹不絕，因此各攤位無不爭奇鬥艷、各出奇招。尋寶之外，在此也有助於靈感的激發。在倫敦市中心的「特拉法爾加廣場」（Trafalgar Square）亂逛，有時會迷失在相當復古的路標前，要不就是在裝置著理秋·懷瑞德複製廣場檯座的透明作品旁，不經意地看見千奇百怪的街頭藝人，心中納悶著為何這些人要把自己假裝成雕像或機器人？而散落各處的品味小店，更足足可消磨一整個下午。也許就是因為有這些存在於公共空間的奇妙事物，才使得在倫敦逛街的樂趣不只是停留在購物血拼的台式風格之中，而可以更快活更自在。

當然，要在倫敦移動，非得依靠全世界最古老的地鐵系統。雖然票價貴得令人咋舌，但密集的網路仍是讓人能在倫敦神出鬼沒的首選。進入地鐵之後，那可像是到了另一個世界，各站不但有各

倫敦肯頓區的跳蚤市場中，有上千個個攤位。圖為某處賣
衣飾的店家櫥窗中的機械人。

位於倫敦市中心的「特拉法爾加廣場」，
有理秋・懷瑞德複製廣場檯座的透明作品。

式特殊設計風格可觀賞，也可讓人暫避一下刺骨
寒風。例如擁有自然採光的倫敦銀禧線加那利碼
頭站（Canary Wharf），若晚上搭車來此，會有
如進入太空基地，能滿足我心中對科幻故事的幻
想場景。不過除了幾條新設計的幹線外，大部份
老地鐵車箱都是圓頂造型，是一大特色卻也頗為
危險。每當尖峰期間，在「Mind The Gap!」（注
意間隙）的制式提醒聲中，人高馬大的乘客往往
有被車門夾住頭顱之虞（我就曾被夾過）。但能
夠藉著「Underground」流竄在茫茫人海中，品
鑑眾多精美展覽，仍然十分幸福。

倫敦街頭藝人可說是千奇百怪，此圖為科芬園街上的怪手機械人。

倫敦鬧區街頭上的標誌相當復古。

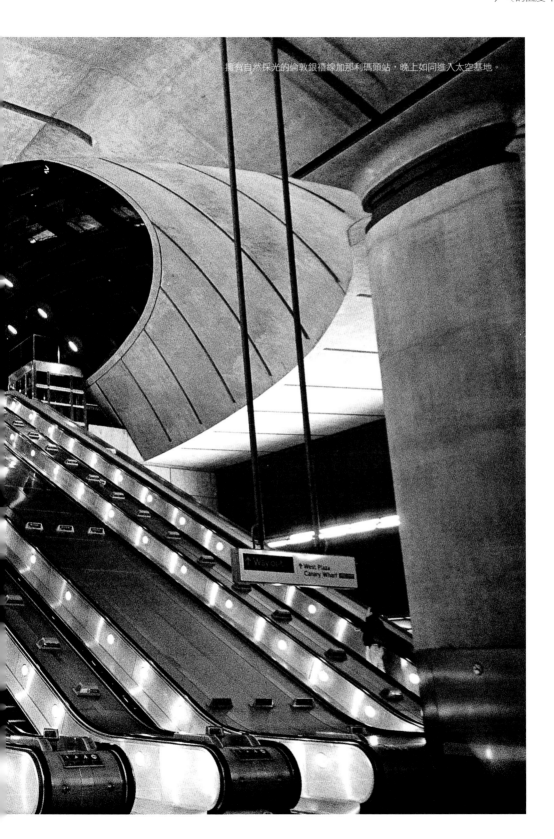

擁有自然採光的倫敦銀禧線加那利碼頭站，晚上如同進入太空基地。

成天瞎晃雖然是藝術家的特權，但也不能太混。為了要在駐村結束之前，開放工作室與其他藝術家互相觀摩，還是得交出一些作品。

因工作室太小無法進行大型裝置作品，於是我索性以手工塗繪貼金箔的傳統繪畫方式，設定犬儒者與魔鬼為共同主角，描繪存在於社會中的華麗又敗德的現象。我在三個月當中共完成了〈威而剛〉（Welcome）、〈吐九次〉、〈我信神〉（I Trust God）、〈戰爭與和平〉（War and Peace）等大型紙上作品。其中的對話框採用自漫畫中的表現手法

擁有全世界最古老地鐵系統的倫敦，特殊的
圓頂造型堪稱一絕，但也頗為危險。

兩位恐怖份子在和談的〈戰爭與和平〉，
得自911的靈感。

握而得屍屎
WAR AND PEACE

法，在中英文對照下，以同音不同義、雞同鴨講的方式，進行文化的誤讀與反諷；猥褻行為則暗示萬物間的鬥爭就如同性性愛遊戲般，無論是生與死、權力與毀滅，都構成了我們所處的這個犬儒社會中，一個揮之不去的真實狀態。我們都無法置身其外，逃避不了歷史加諸於身體與心靈的荒誕烙印。

有不少朋友羨慕我能出國駐村，以為那是很幸福的事。然而事實上，在人生地不熟的環境裡，一方面要應付生活瑣事與語言隔閡，另一方面又必須絞盡腦汁，運用有限的空間與材料進行新的創作，並希望透過駐村機會進入當地藝術機制裡，尋求正式展出機會，因此，出國駐村並非如想像中簡單之事。在倫敦，有多少來自世界各地的高手彼此較勁著，西歐、北美白種人機會最多，非洲或亞洲等國家的機會較少——但同為君主立憲制的島國日本除外。英國政府曾將二○○一年定為「日本年」（J 2001），日本政府也投下巨資推展日本文化，並舉辦許多大型展覽；例如於「海瓦得藝廊」（Hayward Gallery）舉辦的「生活的事實」（The Facts of Life），就囊括許多日本當代重要藝術家，其他小型展覽更不在少數。這是一個由官方來推動文化交流的成功佳例。另由於中國大陸近年來的強勢，英國文化協會甚至贊助上

如同太陽系造型的〈吐九次〉，來自我酒後嘔吐的經驗。

我以手工塗繪貼金箔的傳統繪畫方式，花了三個月時間完成的紙上作品。

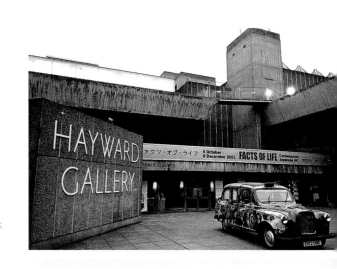

位於南岸的「海瓦得美術館」，展出內容頗具國際水準，圖為日本當代藝術展一景。

億元新台幣，給位於曼徹斯特的「華人藝術中心」（Chinese Art Center），推動華人藝術。相較之下，台灣在此若沒有管道，出線的機會幾乎是微乎其微。就算有管道，好像也只能舉辦聊備一格自我安慰型的小型展覽。

看著代表「全球化資本主義」象徵的紐約世界貿易中心化為灰燼，挾著跨國資本主義餘威的「全球化」運動，也許不能再以「多元文化」作為掩護「全球化霸權」的托詞。贏家通吃的年代是否將成過去？輸家會是永遠的輸家嗎？

這是一個最壞的時機，也可能是最好的時機。在倫敦寒冷的冬天裡，聽著羅大佑唱著「亞細亞的孤兒」，心中的滋味真是百感交集、五味雜陳。

培養英國明星藝術家的「皇家藝術學院」外觀。

3
不怕太生猛
只怕無心人
的倫敦藝壇

近二十年來，英國積極地將當代藝術推上國際舞台，從「泰納獎」（Turner Prize）的設立，到「煞奇收藏展」（Sattchi Collection）、「利物浦雙年展」（Liverpoor Biennial）和「倫敦雙年展」（London Biennale）的推波助瀾，以及英國「新雕塑」和「YBA」（Young British Artist）開創的前衛藝術風潮，不難看出其強烈企圖心。如今，倫敦已非昔日阿蒙，頗有與紐約別苗頭的味道，甚至有青出於藍的趨勢。

細究英國當代藝術蓬勃發展的主因，是經歷了數以萬計的展覽及座談，才有今日的聲望與成就；而藝術教育的成功，也是背後主要因素之一。無怪乎想學習藝術的年輕學子，除了赴美國和法國之外，英國是另一個熱門選擇。較為有名的「皇家藝術學院」（Royal College of Art）、「歌德·史密斯藝術學院」（Goldsmiths College, University of London）、「聖馬丁設計與藝術學院」（Central Saint Martins College of Art and Design）和「雀兒喜設計與藝術學院」（Chelsea College of Art and Design），都是倫敦藝壇最堅強的後盾。其中歌德·史密斯藝術學院以知名藝術家領導各個工作室的做法，最為人所稱道。該校不以高學歷為聘任條件，學風非常自由活潑，現今許多

環境優美的「舍本亭藝廊」，以展出國際級當代藝術家個展為主，水準之高絕不在其他大館之下，是赴倫敦參觀絕不可錯過之處。

仍沉睡在日不落國美夢的「大英博物館」一景。

「倫敦當代藝術館」。此處為老牌的前衛藝術空間，展場雖不大，卻是英國當代藝術的傳奇。

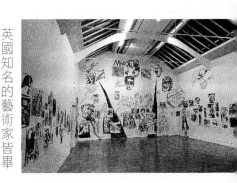

同樣也是英國當代藝術重要據點之一的「白教堂畫廊」，位於市區東部。

英國知名的藝術家皆畢業於該校。當然，英國背後廣大的英語系藝術市場，也是讓它如此重要的原因之一。難怪來自世界各地、無以計數的藝術家，無不摩拳擦掌，準備在此大顯身手，以期開創一番藝術新天地。

倫敦作為英國最大也是最重要的政經文教中心，除了幾間超大型博物館如大英博物館（British Museum）、V＆A博物館之外，當代藝術空間也不少，每天舉辦的藝文展演活動不下數十場，一整個年度加起來可能比台灣十年的量還多。由此可見，英國的藝術活力是台北難望其項背的。由於倫敦的展覽場地非常多元，整個展覽空間生態等級便劃分得非常清楚；從國際級公立美術館、私人美術館、地方性美術館、複合式藝文中心、商業畫廊，到替代空間、藝術家經營的空間、藝術工作室、餐廳兼畫廊、閒置空間再利用等大大小小空間……等等，包羅萬象，可說是物盡其用、一應俱全。因

此要在眾多藝文空間中經營出自己的特色，就顯得非常重要，否則很容易被淹沒。

在倫敦，居龍頭地位的當屬「泰德當代美術館」（Tate Modern）。泰德當代美術館原本是一間廢棄的龐大發電廠，改建後於二〇〇〇年正式開幕使用，展出重心在於現代藝術發展潮流以及當代藝術，為目前英國首屈一指的當代美術館。館內書店也有相當規模，光在這家書店裡逛書、看書，就可耗費一整天時間。如果想要充實相關藝術知識，這裡無疑也是最佳選擇。一九四七年成立的「倫敦當代藝術館」（ICA, London），則為老牌前衛藝術空間，展場雖不大，卻是英國當代藝術的傳奇，許多著名藝術家如畢卡索、亨利‧摩爾（Henry Moore）等人在倫敦的第一次展出，都是在這裡舉辦。館內另有影片放映區，還設置許多電玩，頗為另類。另一處優美的「舍本亭藝廊」（Serpentine Gallery），則以展出國際級當代藝術家個展為主，水準之高絕不在其他大館之下，是赴倫敦參觀絕不可錯過之處。而頗具國際水準的「海瓦得藝廊」，在英國視覺藝術與國際交流上扮演重要角色，二〇〇三年改建後，藝廊空間品質極佳，是倫敦文化區中頗為知名的當代藝術中心。

除了以上這些距離市中心較近的展覽空間之外，大倫敦各區尚有幾處當代藝術重要據點。例如位於市區東部的「白教堂藝廊」（White Chapel Art Gallery），前身為十九世紀晚期成立的「東止畫廊」（East End Art Gallery）一九〇一年落成對外開放。畢卡索的名作〈格爾尼卡〉（Guernica）曾於一九三八年在這個藝廊的「援助西班牙」（Aid Spain）特展中展出，許多英國重要藝術家的首次個展也在此地，為倫敦東區最重要的藝術空間。「肯登藝術中心」（Camden Arts Centre）則是圖書館改建而成的藝術空間，除了不間斷的專業展出之外，

一向富有爭議性的倫敦「煞奇藝廊」，位於南岸滑鐵廬站附近。

另設有藝術家駐站計劃，為倫敦北區最重要的社區型藝術中心。一八六八年成立的「南倫敦藝廊」（South London Gallery），前身為「南倫敦工人進修學院」（South London Working Men's College），一九八一年開幕啟用，長期作為展覽及收藏藝術品的場地，自一九九二年開始將焦點聚集在當代藝術的發展，為南區重要的展出空間。

這些大型美術館構成了倫敦當代藝術的主要戰場，但除了大型美術館，倫敦的私人畫廊更是多到看不完，其中最重要的當屬「煞奇藝廊」（The Saatch Gallery）。原本位於北倫敦郊區一間大型倉庫內的煞奇藝廊，二〇〇三年春遷入近一千兩百坪的倫敦政府廳重新開幕，地點在南岸

滑鐵盧站附近，緊臨著泰晤士河。煞奇藝廊內部陳列空間相當華麗龐大，以展出英國富有爭議性的年輕藝術家（YBA）作品為主，為瞭解英國當代藝術必到訪之處。此外，一九六七年開幕的「里森藝廊」（Lisson Gallery）和「海爾斯藝廊」（Hales Gallery），重要性也日漸升高，許多藝術大師的早期個展都在這兩個藝廊舉辦，同時這裡也是年輕藝術家發表創作的平台。

這兩個藝廊展出的水準頗高，已逐漸成為國際知名藝廊，在倫敦當代藝廊中深具影響力。其他如「雀森海爾藝廊」（Chisenhale Gallery），原址是工廠用地，一九八六年首次開幕啟用，著重於推

位於北倫敦的「肯頓藝術中心」，由一座圖書館改建而成。

南倫敦相當重要的「南倫敦畫廊」。

廣當代視覺藝術的發展，鼓勵前衛、實驗性質的創作，在青年藝術家早期生涯中，扮演著重要展場的角色。而「攝影家藝廊」（The Photographer's Gallery）於一九七一年開幕時，是英國首家以推展當代攝影為主的藝廊，展出作品以社會議題、新媒介運用等為主題範疇，每年策劃二十四個展覽，是英國國內攝影展覽的重要場地，書店規模也頗為可觀。而成立於一九九〇年的「裝置藝術館」（Museum of Installation），麻雀雖小五臟俱全，深具實驗精神。「白方塊藝廊」（White Cube Gallery）原本是製造燈泡的工廠，改建成藝廊並於二〇〇〇年四月啟用，展出的大多是在英國已頗具知名度藝術家的作品，更是不可錯過。

除了這些較有聲望的藝術空間外，其他如「倫敦設計博物館」（Design Museum），也都以專業性的展出規劃聞名世界。當然臨時性的替代空間也不在少數，例如我曾於南倫敦一處廢棄教堂參觀了一場別出心裁的國際行為藝術節活動，整個展演長達七十二小時，觀眾可於這段時間內自行挑選時段參觀，不分場次，憑門票自由進出，空間中隨時有行為藝術發生，策展概念十分新穎。

簡要來說，這類型行為藝術並不彩排，也不重覆展演，強調臨場感、隨機性與展演的結構性，並不突顯身體美感、肢體技巧或視覺愉悅，而傾向以某種儀式性與隱喻手法傳達藝術家的概念。我還曾經看過一位女性藝術家，全身赤裸、塗抹藍色顏料，在地上平躺了兩個小時，微微顫抖中滲出的水痕是她的尿液，相當具有詩意。還有一位藝術家化妝成一尊躺在廢墟中的蠟像，眼睛上點

倫敦東區頗具知名度的「雀森海爾畫廊」，是閒置空間再利用的佳例。

「倫敦設計博物館」外一尊奇特的雕像。

（左圖）位於倫敦鬧區的「攝影家畫廊」，雖然空間不大，卻經常有國際級的展出。

（右圖）麻雀雖小但五臟俱全的「裝置藝術館」。

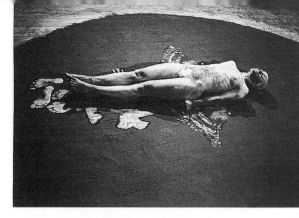

南倫敦一處廢棄教堂舉辦的國際行為藝術節一景。這位女藝術家全身赤裸、塗抹藍色顏料，在地上平躺了兩個小時。

來自中國的行為藝術家馬六明，冒著低溫斜坐在廢棄教堂外牆邊，呈靜止姿勢達一個小時。

燃著兩根蠟燭，靜止不動十二小時，最後非常準時地在第十二個小時即地爬起，令不知情的觀眾大吃一驚，他卻已消失在黑暗的廢墟地窖裡。而與我為舊識的中國行為藝術家馬六明，則曾冒著低溫，斜坐在廢棄教堂外牆邊的一張椅子上，以頭靠牆，呈靜止姿勢達一個小時。他以意志力保持這個姿勢，最後在眾人攙扶下，臉色慘白、幾近凍僵地進入室內，結束這場沒有肢體表演的行為藝術。

這就是倫敦。一個充滿著各式各樣藝術展演空間的文化之都，不論是國際大師還是初出茅廬的年輕藝術家，只要有膽識、夠創新、敢突破，沒什麼不可能的事。不怕太生猛，只怕無心人。

倫敦當代藝術館

ICA, London

一九四七年成立，為老牌的藝術中心，館內展出各種嘗試性質的藝術創作，許多著名藝術家如畢卡索、亨利摩爾等人在倫敦第一次展出皆在此處。附設的餐廳如同電玩店，頗為另類。一九九七年新媒體中心成立，一九九九年開始舉辦一年一次的貝克（Becks Futures）藝術大獎，台灣曾有藝術家奪得頭彩。
Tel:（44）20-7930 -3647
Add: The Mall, London, SW1Y 5AH.
http://www.ica.org.uk/

泰德英國美術館

Tate Britain

成立於一八九七年，最初收藏英國藝術家作品，後擴至歐洲各藝術潮流的作品，著名藝術家如梵谷、高更、透納（JMW Turner）至近代培根（Francis Bacon）、大衛哈克尼（David Hockney）等人的作品都在其中。後因空間不足而擴增新館（為泰德當代美術館），舊館則以英國藝術為展出重點，泰納獎也繼續留給舊館舉辦。
Tel:（44）20- 7887-8000
Add: Millbank, SW1, London
http://www.tate.org.uk/britain/

泰德現代美術館

Tate Modern

這是由一間廢棄的龐大發電廠所改建，於二〇〇〇年正式開幕使用，收藏作品年代從二十世紀後至今，展出重心著重在現代藝術發展潮流和當代藝術。如同一間超大型藝術購物中心，書店也相當具規模。為目前英國首屈一指的當代美術館，絕不可錯過。
Tel:（44）20-7887 -8000
Add: 25 Sumner Street, Bankside, London SE1
http://www.tate.org.uk/modern/default.htm

海瓦得藝廊

Hayward Gallery

在英國視覺藝術與國際上扮演重要角色，展覽以介紹當代藝術潮流為主，二〇〇三年改建後藝廊空間品質極佳，增設了一間咖啡廳，並加強展場設備，提供藝術新秀展出機會，是倫敦文化區中頗為知名的當代藝術中心。

Tel:（44）20-7960 -5226
Add: Belvedere Road, London, SE1 8XX
http://www.hayward.org.uk/

煞奇藝廊

The Saatchi Gallery

原畫廊遷入近一千兩百坪的倫敦政府廳，二〇〇三年春天重新開幕，除了繼續關注英國年輕藝術家的作品，也著重於當代藝術的展出，並不定期邀請策展人規劃短期特展，為YBA的主要發聲基地。

Tel:（44）20-7823-2363
Add: County Hall, South Bank SE1, London
http://www.saatchi-gallery.co.uk/

南倫敦藝廊

South London Gallery

一八六八年成立，前身為南倫敦工人進修學院，一九八一年藝廊開幕啟用，長期作為展覽及收藏藝術品的場地。自一九九二年開始將焦點聚集在當代藝術的發展，為南區重要的展出空間之一。

Tel:（44）20-703-6120
Add: 65 Peckham Road, London , SE5 8UH
http://www.southlondongallery.org/

肯登藝術中心

Camden Arts Centre

身為創意交流的平台，是一個刺激靈感的地方，歡迎大眾主動參與各式活動，與藝術家互動，不定期更換展覽及藝術教育學程，並設有藝術家駐站計劃，為倫敦北區重要的社區型藝術中心。

Tel:（44）20-7472-5500
Add: Arkwright Road, London , NW3
http://www.camdenartscentre.org/home.asp

巴比肯藝術中心

Barbican Center

為歐洲最大的多功能藝術中心之一，包含了美術館、會議廳、劇場、電影院與公共圖書館。藝術中心有兩個主要展覽空間，半圓形空間是一大特色，分別策劃不同展覽，但兩個展彼此仍保持相關連結性，展出作品多以當代藝術和具有歷史代表性的作品為主，一年舉辦六到七個特展。

Tel:（44）20-7638 -8891
Add: Silk Street, London EC2Y 8DS
http://www.barbican.org.uk/

白教堂藝廊

White Chapel Art Gallery

前身為「束止畫廊」，十九世紀晚期成立，自一九〇一年對外開放。目的在於提供當代藝術創作的展場，不停更新展覽，附設工作坊與教育課程。一九三八年，畢卡索的名作〈格爾尼卡〉，曾在此藝廊的「援助西班牙」特展中展出，為倫敦東區最重要的藝術空間。

Tel:（44）20-7522 -7878
Add: 80-82 Whitechapel High Street, London
http://www.whitechapel.org/

舍本亭藝廊

Serpentine Gallery

建築物本身是一九三四年完成的茶館，四周有花園庭院，自一九七〇年開始成為藝廊使用。一九九八年重新翻修，以展出當代藝術家個展為主，多位知名藝術大師包括亨利摩爾、安迪渥荷等人都在此辦過個展。水準之高，是赴倫敦參觀絕不可錯過之處。

Tel:（44）20-7402 -6075
Add: Kensington Gardens, W2, London
http://www.serpentinegallery.org/

里森藝廊

Lisson Gallery

一九六七年開幕，隨著各期參與藝術家的重要性，
逐漸成為國際知名藝廊，許多藝術大師的早期個展
在此地舉辦，展出皆具有一定水準。
Tel: (44) 20-7724 -2739
Add: 52-54 Bell Street, London , NW1 5DA
http://www.lisson.co.uk/

白方塊藝廊

White Cube Gallery

原本是製造燈泡的工廠，改建成藝廊並於二〇〇〇
年四月啟用，之後持續修建，增建展覽空間、會議
室及相關辦公室，再於二〇〇二年重新啟用。除了
規劃藝術家個展外，每年會邀請一名國際知名策展
人策劃特展，實力極佳。
Tel: (44) 20-7930-5373
Add: 48 Hoxton Sqaure, London, N1 6P8
http://www.whitecube.com/flash.html

裝置藝術博物館

Museum of Installation

成立於一九九〇年，是第一座以裝置藝術為名的美
術館，由藝術家主持，空間雖然只有幾坪大，但活
動力卻不容小覷。
Tel: (44) 20-692-8778
Add: 175 Deptford High Street, SE8 3NU, London
http://www.moi.dircon.co.uk/

皇家藝術學院

Royal Academy of Arts

一七六八年成立，是一個獨立運作的藝術機構，由英國各類
傑出的藝術家管理，非常支持當代藝術創作，最著名的是於
每年夏天策劃的大型特展。大多以平面作品為主。
Tel: (44) 20-7439 -7438
Add: Picadilly, W1, London
http://www.royalacademy.org.uk/

雀森海爾藝廊

Chisenhale Gallery

原址是工廠用地，一九八六年藝廊首次開幕啟用，著重於推
廣當代視覺藝術的發展，鼓勵前衛、實驗性質的創作，對於
青年藝術家早期生涯扮演著重要角色。
Tel: (44) 20-8981-4518
Add: 64 Chisenhale Road, E3 5QZ, London
http://www.chisenhale.org.uk/

拉克斯藝廊

Lux Gallery

除了展覽空間，另有放映室，可預約觀覽藝術家的作品集。
有定期的當代藝術展覽和錄影作品放映。
Tel: (44) 20-7503-3980
Add: 3F 18 Shacklewell Lane, London, E8 2EZ
http://www.lux.org.uk/

攝影家藝廊

The Photographer's Gallery

一九七一年開幕，是英國首次出現以攝影藝術為主的藝廊，
以推展當代攝影藝術為目標，展出作品以社會議題、新媒介
運用等為主題範疇。每年策劃二十四個展覽，是英國國內攝
影展覽的重要場地，書店藏書也頗為豐富。
Tel: (44) 20-7831-1772
Add: 5 & 8 Great Newport St, London , WC2H 7HY
http://www.photonet.org.uk/

國際視覺藝術中心

Institute of International visual Arts

從事視覺藝術展覽策劃、多媒體開發出版、藝術課程和專題
研究，任務在於拓展當代視覺藝術領域，以及建立作品與作
品之間對話、交流的機會，並交換不同資訊及創意。
Tel: (44) 20-7729-9616
Add: 6-8 standard Place Rivington Street, London, EC2A 3BE
http://www.iniva.org/

安莉‧茱達美術館

Annely Juda Fine Art

一九六八年成立，一九九〇年從Tottenham Mews搬至現
址。主要展出英國當代藝術家以及歐、美、日籍藝術家
的作品，另外也有以年代為影響力的主題展。
Tel:（44）20-7629-7578
Add: 23 Dering Street, London, W1R 9AA
http://www.annelyjudafineart.co.uk/

蓋斯沃克藝術工作室

Gas Works Gallery

由「三角藝術信託」於一九九四年所成立的單位，有十
五間工作室，提供十二名英國藝術家及三名國外訪問藝
術家短期居住、創作及交流機會，並於訪問期間開放工
作室或舉辦展覽。除了推動國外藝術家個展外，也經常
舉辦英國年輕藝術家的展覽。
Tel:（44）20-7582 -6848
Add: 155 Vauxhall Street, London , SE11 5RH
http://www.gasworks.org.uk/

戴菲那藝廊

Delfina

成立於一九八八年，其後十年每年都會展出駐工作室藝
術家的作品。一九九四年附設餐廳啟用。一九九七年後，
合作對象更涵括了英國海外藝術家，舉辦個展及各式活
動，為倫敦著名的藝術家工作室。
Tel:（44）20-7564 -2400
Add: 50 Bermondsey Street, London, SE1 3UD
http://www.delfina.org.uk/

畢康斯菲爾德藝廊

Beaconsfield

一九九五年開始啟用，提供藝術家實驗性創作、作品
的展覽場地，定位在另類多元的藝術面貌。每年規劃
除了各式展覽還包括講座與討論，並與鄰近學校合作
教育課程。
Tel:（44）20-7582-6465
Add: 22 Newport Street, London, SE11 6AY
http://www.beaconsfield.ltd.uk/home.html

海爾斯藝廊

Hales Gallery

在倫敦評價頗高，是倫敦當代藝廊中深具影響
力的其中一個，提供年輕藝術家發表創作的平
台。自二〇〇四年九月遷至現址重新開幕。
Tel:（44）20-7033 -1938
Add: 7 Bethnal Green Road, London
http://www.halesgallery.com/

珊蒂‧寇爾斯總部

Sadie Coles HQ

一九九七年開幕，展出皆為具有強烈性格的藝
術家個展，特別提拔年輕新秀，多為英美及歐
洲的藝術家。並自一九九八年開始與外國各地
藝廊做交換展覽。
Tel:（44）20-7434-2227
Add: 35 Heddon Street, London, W1R7L
http://www.sadiecoles.com/index-flash2.html

捷吾藝廊

Jerwood Gallery

大約七十三坪，包含三個展覽區域，主要展出
捷吾基金會藝術獎、捷吾繪畫獎、捷吾雕塑獎
的得獎作品，也提供獨立個展機會。
Tel:（44）20-7654-0171
Add: 171 Union Street, London, SE1 0LN
http://www.jerwoodspace.co.uk/gallery/gallery.htm

紅樓軒基金會

Red Mansion Foundation

成立於二〇〇〇年，為一個非營利組織，透過展覽、交換計畫、出版品和紅樓軒藝術獎等，促進華人藝術家與英國藝術家的交流，以當代藝術開啟兩個文化之間的對話。
Tel:（44）20-7323-3700
Add: 4th Floor, 12 Great Portland Street, London, W1W 8QN
http://www.redmansion.co.uk/

波西米勒藝廊

Percymiller Gallery

於一九九九年啟用，除了推出藝術家個展外，也策劃許多特展，目的在於推廣個別藝術家與畫廊間的交流。
Tel:（44）20-7734-2100
Add: 5 Vigo Street, London, W1S 3HB
http://www.percymillergallery.com/cv_parsons.php

展示間

The Showroom

一九八九年成立，提供新秀藝術家個展機會。一年規劃四個展覽，在佈展、資金、行政管理三方面都給予藝術家援助。
Tel:（44）20-7983 -4115
Add: 44 Bonner Road, London , E2 9JS
http://www.theshowroom.org/

門徑

The Approach

一九九七年三月開幕，位於倫敦東區貝斯諾綠地的一棟維多利亞建築裡，多是當代藝術展覽，屬於替代空間規模。
Tel:（44）20-7983-3878
Add: 1st Floor, 47 Approach Road, London , E2 9LY
http://www.theapproach.co.uk/

中國當代藝術畫廊

Chinese Contemporary

在北京與倫敦各有一展覽空間，一九九六年開幕，引介自一九八九年以來的中國前衛藝術，是倫敦少數代理中國當代藝術家作品的畫廊。
Tel:（44）20-7499 -8898
Add: 21 Dering Street , London, W1S 1AL
http://www.chinesecontemporary.com/index_london.php?gal=lon

4

語不驚人
死不休
的泰納獎

居龍頭地位的「泰德美術館」，是每年舉辦「泰納獎」的場地。

以上這些藝術空間共同推展了英國當代藝術在國際上的地位，而「泰德美術館」每年舉辦的「泰納獎」，則肩負起拔擢英國藝術界明日之星的大任。每年經國際評審從數以萬計的展覽中精挑選四位年輕藝術家入圍，經過公開展出後，再從中選出一位獨得百萬大獎，是英國最盛大的當代藝術獎項。

不過「泰納獎」歷年來的得獎者爭議性都很高，例如一九九五年戴米‧嚇斯特（Damien Hirst）將一整隻牛切成一片片置於福馬林液中展示，驚世駭俗不說，也挑起了藝術與道德的論戰；聲名大噪後，他於倫敦諾丁丘所經營的餐館「藥局」（Pharmacy），店內更裝置了許多他的作品，可說是英國藝術家成功跨界經營的典範之一。一九九八年的得主嘔非痢（Chris Ofili），甚至還將大象大便拿來作畫。或者如一九九九年的入圍者吹吸‧愛憫（Trace Emin），將她與無數人共度良宵的破床直接拿來展示，上面還有數團有著奇怪液體的衛生紙；雖然沒有得獎，但卻使她聲名大噪、轟動藝壇。面對這類語不驚人死不休的作品，透過頻道的大量介紹與討論，無怪乎英國民眾會抓狂。但通常獲得「泰納獎」的得主都可名利雙收，世界各大美術館無不爭相收藏，其中的「煞奇收藏」更具決定性影

響力。煞奇收藏誰的作品，誰就一定變成「當紅炸子雞」，之後作品再以高價售出，賺取暴利。

以二○○一年入圍「泰納獎」的藝術家為例，計有你兒生（Mike Nelson）、被淋汗（Richard Billingham）、馬丁・魁（Martin Creed）、囚籠（Isaac Julien）等四人入圍，作品就如他們的名字般奇特，非一般人所能理解。帶著疑惑進入羅馬式建築物的展場，中央大廳有許多古典雕像，似乎不太像展出前衛藝術的場地。轉個彎來到側邊展場，只見滿坑滿谷的觀眾流竄，我還是頭一次看到如此多觀眾的場面，倫敦觀眾對當代藝術的熱情不禁令我暗自羨慕。

藝術家戴米・嚇斯特於倫敦諾丁丘所經營的餐館「藥局」。

順著人潮走入一個像安全門的展場入口，一眼便看見你兒生的作品。他這件《巨蛇座的宇宙傳說》，是將潔白而碩大的展場改裝成一間間破爛工作室，裡面推滿了材料與工具（我原本以為自己的工作室已經夠恐怖了，沒想到還有更髒亂的地方，而且竟然是在泰德美術館裡面），看這堆「作品」還花了我三英磅。我心裡暗想這算那門子的藝術品？但為了面子問題，我還是裝作非常樂在其中，面對身著名牌服飾的高尚英國佬，嘴角露出若有所思的微笑。

接著來到囚籠的錄影裝置作品《Vagabondia》前，看到三個螢光幕正播放著一部無對白的彩色電影。心想總算有比較像「藝術品」的作品，趕緊找個空位坐下來慢慢品鑑。螢幕中兩位英挺牛仔似乎在互相勾引，搞了半天原來是探討「同志」的情慾影片，不但露三點，還全武行演出，看得我大汗淋漓。但最後結局有點奇怪，為什麼有三位身著羽毛盛裝的性感女人，在公路上每走九步就轉身一次？難道是象徵「九九神功」還是「九陰真經」？

我不解地隨口問了身旁觀眾，這位男性卻含情脈脈看著我說：「我不知道耶……要不要到我的工作室一起研究研究？」嚇得我拔腿就跑。

轉出暗室後，看到以拍攝醜陋的家人生活而聞名的被淋汗攝影作品，所有觀者都倍感尷尬。而馬丁・魁的作

品〈#227〉，就是不展出任何「作品」，展場上空無一物，燈光每五秒自動熄滅又亮起，透過不斷亮起又熄滅的燈光，以玩弄空間語彙的策略，顛覆特定場所的既成概念，猶如「國王的新衣」。這個古老寓言所諷刺的「權力下的迷失」，面對藝術家及藝評家的雙重保證，又有哪位觀眾敢說這不是藝術？藝術家去除空間內容為內容，宣佈不展出任何「作品」的空間本身就是一個潔白的大畫布，任由觀眾進入內部空間，想像所謂的藝術品在美術館的機制內是如何運作，審美法則又是如何在此全然觸礁。雖然如同一場「藝術騙局」，卻以對美術館權力機制的一種調侃得到當年大獎，令所有藝評家跌破眼鏡！

這就是「泰納獎」吊人胃口、令人又愛又恨之處，也是英倫當代藝術另一個營造傳奇人物的封神榜。姑且不論備受非議的「藝術品」之美學價值，但無疑地，透過「泰納獎」的推波助瀾，「YBA」的造神運動，仍將伴隨著更多前仆後繼的年輕藝術家，繼續上演著一齣齣扣人心弦的藝術戲碼。

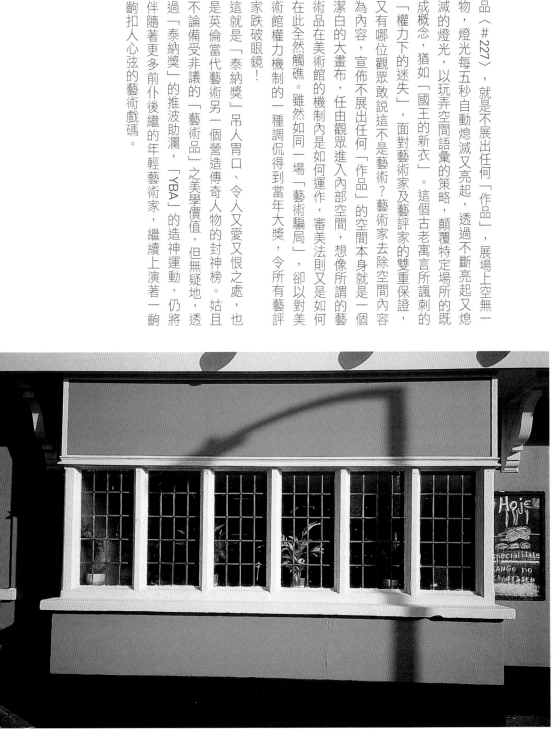

一間葡萄牙餐廳的外牆光影變化。

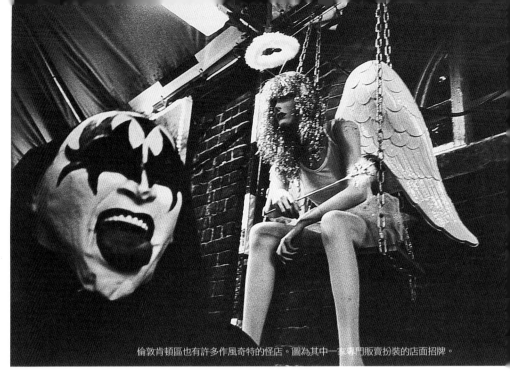

倫敦肯頓區也有許多作風奇特的怪店。圖為其中一家專門販賣扮裝的店面招牌。

5
這不會是一場夢吧！

除了爭議不斷的「泰納獎」之外，近年來華人當代藝術在國際間也相當熱門，隨著北京申辦奧運的成功，原本已經吹起的「中國風」更是愈來愈烈，似乎有一種野火燒不盡、春風吹又生的感覺。在英國至少有三個藝術空間扮演著積極推動中國當代藝術的角色，包括位於倫敦的「紅樓軒基金會」（The Red Mansion Foundation）、「中國當代藝術畫廊」（Chinese Contemporary Art Gallery），以及位於曼徹斯特的「華人藝術中心」（Chinese Arts Centre），可見英國佬對中國當代藝術的熱愛，不下於對中華傳統文化的癡狂。

「紅樓軒基金會」由尼可拉（Nicolette Kwok）女士所創立，這是一個非營利組織，透過展覽、交換計畫、出版品和「紅樓軒藝術獎」，促進華人藝術家與英國藝術家的交流，以當代藝術開啟兩個文化間之對話。

二〇〇一年策劃的「Dream 2001」，是中國當代藝術首次集體登陸英倫的大展，展場位於曾被恐怖份子放炸彈的「印巴區」內的亞特蘭提斯。這個集結二十二位中國藝術家的聯展，主要以架上繪畫為主，也搭配一些裝置和雕塑，可窺見當前中國藝術發展的一些面貌。由於我與其中許多藝術家熟識，當然不會錯過這場盛會。

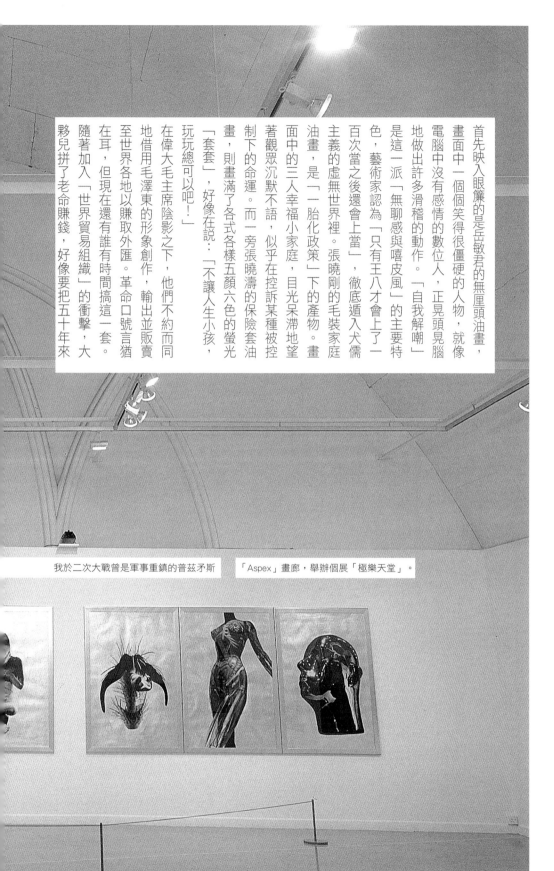

首先映入眼簾的是岳敏君的無厘頭油畫，畫面中一個個笑得很僵硬的人物，就像電腦中沒有感情的數位人，正晃頭晃腦地做出許多滑稽的動作。「自我解嘲」是這一派「無聊感與嘻皮風」的主要特色，藝術家認為「只有王八才會上了一百次當之後還會上當」，徹底遁入犬儒主義的虛無世界裡。張曉剛的毛裝家庭油畫，是「一胎化政策」下的產物。畫面中的三人幸福小家庭，目光呆滯地望著觀眾沉默不語，似乎在控訴某種被控制下的命運。而一旁張曉濤的保險套油畫，則畫滿了各式各樣五顏六色的螢光「套套」，好像在說：「不讓人生小孩，玩玩總可以吧！」

在偉大毛主席陰影之下，他們不約而同地借用毛澤東的形象創作，輸出並販賣至世界各地以賺取外匯。革命口號言猶在耳，但現在還有誰有時間搞這一套。隨著加入「世界貿易組織」的衝擊，大夥兒拼了老命賺錢，好像要把五十年來

我於二次大戰曾是軍事重鎮的普茲矛斯「Aspex」畫廊，舉辦個展「極樂天堂」。

被虧欠的部分，連本帶利要回來。在隨
建國的雕塑〈毛裝〉一作中，已看不到
毛主席的英容，只有一件件沒有頭顱的
「毛裝」供人憑弔。而王勁松〈百拆圖〉
則忠實地將北京市內待拆的古老建築一
一拍攝下來，但他只拍被市政府拆除大
隊寫在牆上斗大的「拆」字，再將這些
照片集結起來，形成一幅「除舊佈新」的
現代山水圖，影射了目前中國社會在資
本主義之下所面臨的衝擊。除了架上繪
畫之外，還有黃銳的行為表演，他美麗
的日籍夫人全裸躺在一個裝滿啤酒的浴
缸中，他再將啤酒舀出來喝，只是這缸
啤酒似乎越喝越多，究竟是從哪裡冒出
的「液體」參雜其中，也許只有這位令
人春心蕩漾的美人才知箇中真味。
奇妙的是這些曾經與中國政府唱反調的
藝術家，如今居然變成了政策宣導的傳
聲筒，最近被政府拿來作為宣導公共道
德的趙半狄的作品即為一例。以往一般
宣導拒吸二手煙的看板，不是骷髏頭就

Yao Jui-Chung

〈死之慾〉攝影裝置於台北展出一景。

是中指與(食指交叉的無聊畫面，若說有人會因為看了這樣的宣導看板而戒菸，大概沒有人相信吧。但在趙半狄創作的大型看板上，藝術家自己扮演起男主角，玩具熊貓當女主角，演出一幕幕的幽默喜劇。畫面上寫著「你介意我抽煙嗎？」熊貓則瞪著他說：「你介意我死嗎？」非常幽默地表達了拒絕二手煙的宣導「笑」果。在異鄉面對充滿異國情調卻又熟悉的符號，我突然不知身在何處？也許這樣的現象，正如趙半狄作品中的台詞──「這不會是一場夢吧！」

繼二〇〇一年於倫敦籌辦「Dream 2001」獲得廣大迴響之後，「紅樓軒」於二〇〇二年又再次舉辦「Dream 2002」，網羅二十一位兩岸三地藝術家共襄盛舉，展出地點靠近泰德美術館旁的「OXO Gallery & The Barge House」，地理位置極佳。由於這次聯展後，台灣藝術家的作品受到頗高評價，因此在這次聯展後，我受邀轉往二次大戰時曾是軍事重鎮的普茲矛斯（Portsmouth）「Aspex」畫廊，舉辦了「極樂天堂」個展。

這個畫廊是由舊教堂改建而成，內部空間潔白無瑕，挑高天花板非常美麗。除了先前展出的一套舊作之外，我再提出了另一套由黑白銀箔構成的攝影裝置作品〈死之慾〉。不過這套攝影作品原本應該如祭壇般地高高聳立，但因當地空間不容許這樣的裝置手法，因而改成水平開展的版本，效果也相當不錯。其中的圖像都是我於倫敦駐地創作期間在各處博物館所攝得的，有骨骸、解剖模型、放大數萬倍的昆蟲肢體等。圖片背景則全部貼上銀箔，試圖取消畫面原有的「景深」，讓場景成為一個似真若假的環境，製造疏離感，營造一個冥想空間，讓它變成心理層面上的內省反照。這些圖像組構起來之後，造成如同顯微鏡切片般的效果。照片上方並置有兩台泡泡機，觀眾接近時會自動吐出滿天透明泡泡，影射「一切如夢幻泡影」的虛妄人生。

面對人生荒謬無奈的處境，也許我們所能做的，只有藉著自我嘲諷並看淡一切，遁入一個不避色腥羶的世界，營造歸欲望主宰的樂園。而作為逃避現實的短暫住所，人性讓位給潛藏的慾念，無論是夢中的烏托邦或上帝的嫩天堂，對我們這些藝術家來說，也許一點都不重要；重要的是，透過藝術特有的超越性，我們才能在殘酷的現實洪流中，保存僅有的內在靈光。

第五章

猛暴性韓流

號稱亞洲規模最大的「光州雙年展」。

1

嗆腸辣胃的
光州雙年展之一——
藝術團體
大車拼

二〇〇二年春天，我隨同「伊通公園」（IT Park）一票藝術家來到了光州參與雙年展。這裡是全斗煥的專制執政黨與大學生發生「五一八」流血暴動事件之地，是專制統治與追求民主的衝突之下產生的悲劇見證之地；因此「光州雙年展」（Gwangju Biennale）的舉辦，自有其特殊意義存在。光州政府除了意圖展現傲視韓國的文人情懷之外，也希望藉由雙年展振興當地觀光產業並刺激藝術創作，更希望能讓世人都能記取曾發生過的歷史教訓，不再讓任何悲劇發生。

自一九九五年首屆的「邊境之外」（Beyond The Borders）、一九九七年「不可繪測的地球」（Unmapping The Earth），到二〇〇〇年「人＋間」與二〇〇四年「一塵一滴」（A Grain of Dust A Drop of Water），規模龐大的「光州雙年展」不像「威

二〇〇二年光州雙年展策展群合影，包括旅法策展人侯翰如夫婦等人。

尼斯雙年展」或「聖保羅雙年展」是以國家為展出單位，而是在母題之下另設子題，藉以呈現各種不同的觀點與訴求，學術氣息濃厚。此外，光州雙年展也背負著帶動整個韓國當代藝術能見度的任務，從邀請國際級大牌藝術家到推薦韓國年輕藝術家，「光州雙年展」一步步將韓國帶進國際藝壇。在未造訪韓國之前，我對近年來韓國在國際藝壇的突出表現已其有所聞，但仍好奇這個號稱全亞洲最大的雙年展，到底與其他同等級的展出有何不同？

二〇〇二年主題展「止」（P_A_U_S_E）是由四個部份組成，包括主場地的「止」與「那裡—韓國人的離散地帶」（THERE：Sites of Korean Diaspora）、五一八廣場上的「延遲處決」（Stay of Execution）與廢鐵道倉庫的「連接」（Connection），分佈在城內三個地區，意圖對當下全球化現象和歷史議題提出反省和思考，並從個人、事件和物質等不同角度，切入社會層面做一比較與對照。從整體作品呈現來看，猶如第十一屆德國「卡賽爾文件大展」一般，對社會議題頗多著墨。尤其在震驚全球的九一一事件後，全球化到底是掠奪性，還是共榮性的合作取代競爭？諸如此類的思考成為本屆許多藝術家關注的面向之一。

而全球「藝術替代空間」的集結展出，則體現了藝術體制（美術館、藝術市場……）之外的另一股力量。從這點切入，由旅法華籍策展人侯翰如、查爾斯·艾雪（Charles Esche）及韓國策展人成萬慶（Wan-kyung Sung）策劃的「止」，便是企圖對目前泛濫的雙年展現象，以「暫停」（Pause）概念提出反思，希望回過頭來觀照在各地打游擊的替代空間。因此他們邀請了來自世界各地不同國家的眾多藝術團體參與。這些分散於全球各地的藝術團體，都是前衛藝術家的集散中心，它們所提出的創作計畫，大多十分創新又有趣，展出項目包括影像、繪畫、雕刻、電腦

多媒體、裝置藝術等，作品種類可說是五花八門。除了展現有別於一般美術館或畫廊體制所缺少的實驗性嘗試，策展群希望透過藝術團體間的交流，能激盪出各創作領域間對話的可能性，因此幾乎所有參展藝術團體都朝這個方向進行。而這也是此展的特色，強調「過程性」大於「目的性」，關注「觀念性」勝過「視覺性」。

簡而言之，也就是通過藝術家們的集體激盪，與整個社會和藝術發展現狀進行思辯。因此，與其說他們是一群結合優秀個體戶的團體，倒不如視之為因創作上的需要而結盟之團體，不拘泥於任何文本，而以一種「互為文本」的方式進行跨領域對話。其目的不在於形成某種被制約的形式表象，而在於交織出一個自由開放的場域，並通過這類集體創作活動，進行一場別開生面的藝術實驗。

東亞是目前替代空間頗為興盛的地區之一，透過這些實驗性組織，不但活絡了整體藝術環境，也展現了龐大美術館體制所達不到的前衛性。例如成立於一九八八年的「伊通公園」，自一九九〇年正式對外開放後，台灣大部份的重要藝術家皆曾於此展出過，可說是台灣當代藝術的指標性空間。這次他們複製並縮小了位於台北的展場，集結成員們的代表作，讓觀眾可以快速瞭解這十餘年來的發展歷程，應證台灣當代藝術蓬勃發展的黃金

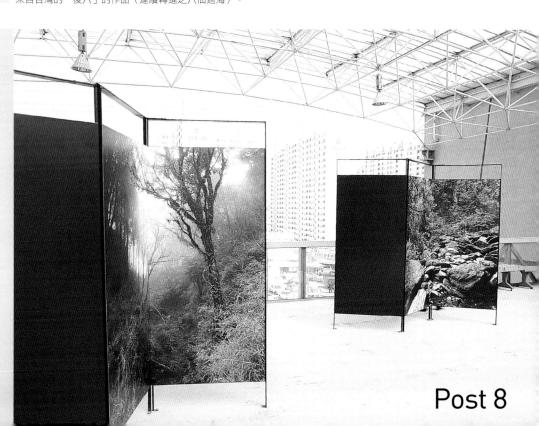

來自台灣的「後八」的作品〈連續轉進之八仙過海〉。

Post 8

時期。而來自台灣的另一個新興藝術團體「後八」（Post 8），則是一個「以藝術為營利目標的團體」，完全不迴避商業體制，他們運用企業經營操作手法將藝術全盤「企業化」，並從下游普羅大眾的角度來「行銷」作品。在此概念下，他們推出了數座成員們身穿橘色連身衣、在森林和野外漫遊的行為照片屏風，題為〈連續轉進之八仙過海〉，呈現出回歸自然的集體訴求。活躍於香港的藝術團體Para/Site，也複製了該組織原本的展出空間，以黑白反轉概念，將牆面漆成黑色，呈現出一種時空錯亂之感。至於北京著名的「藏酷」（Loft），則是一間結合餐飲與展示的複合式藝術空間，除了以投影機及大量文獻陳述其現況之外，成員們乾脆在會場上大煮火鍋，讓所有參觀者感受原本空間所提供的服務。

歐洲向來有完善的藝術體制，但並不代表替代空間就不發達；相反地，這些散落各國的替代性空間，以創新、研究、開發自許，不斷地嘗試各類型實驗性藝術，為層級分明的歐洲藝壇注入一股另類活力。來自俄羅斯的團體「AES Group」提出〈遮蔽的天空〉（Sheltered Sky）一作，借用伊斯蘭傳統地毯花飾圖案，構成一座如同帳篷的回教建築物。每張地毯圖案混合東西方的圖騰——例如自由女神被白袍蒙住臉、駱駝商隊出現在現代都會中……等景象，探討伊斯蘭世界與西方世界間的衝突。成員們並於帳

活躍於香港的藝術團體Para/Site，複製了該組織原本的展出空間。

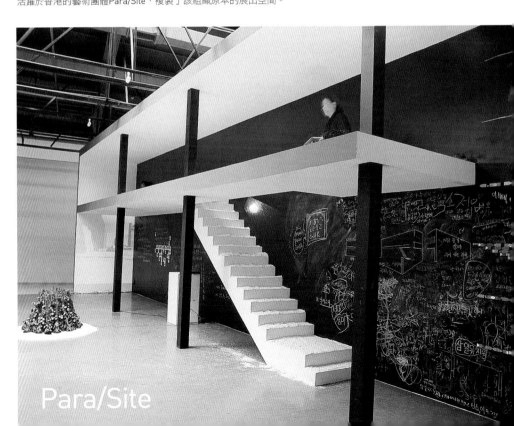

Para/Site

篷內與觀眾對話，形成一幅遊牧民族般的日常生活狀態。

丹麥的藝術團體「Super Flex」，以自製的四種工具「超級頻道」（Super Channel）、「超級氣體」（Super Gas）、「超級工具」（Super Tool），構成作品基本架構，並於現場示範操作，探討「超物體」的全球龐大買辦系統，幽默中帶有一絲批判全球化的味道。

原本美術館就不發達的東南亞，替代空間成為藝術家的主要發聲地，加上不必考慮太多市場因素，雖然大多慘澹經營，但卻保有更多可能性。例如來自印尼的團體Arahmaiani，執行了一件「以物易物」的〈交換〉計劃，試圖探討現代社會的價值體系。首先他們號召了一百二十六位藝術家製造物件，陳列在展出會場中，然後依六個步驟施行，包括收集、組織、交換、裱框、預訂，在展出期間，透過觀眾不斷地交換與參與的過程，由觀眾自行建構並目賭藝術品價值的起落。另一個同樣來自印尼的藝術團體「Ruangrupa」，雖然展出空間如同一個亂七八糟的工作室，且只有一張杯盤狼藉、擺滿了一堆吃剩的食物的桌子，配合牆上一張被拉鍊夾住的舌頭，卻勇奪了大會頒贈的「最佳團體獎」，跌破所有人的眼鏡。藝術似乎已不再是人們心目中所謂的「藝術」，它變得像是一場遊戲，一場物質過剩的交易。

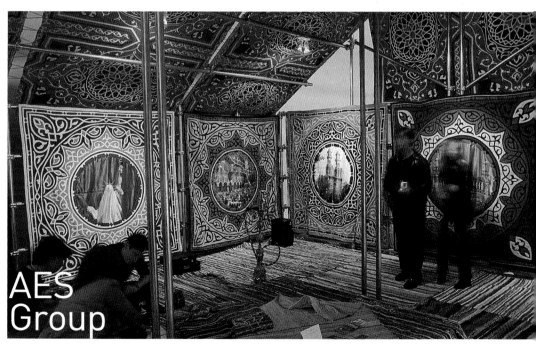

AES
Group

來自俄羅斯的團體AES Group的作品〈遮蔽的天空〉。

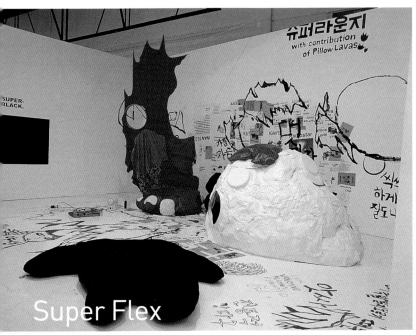

來自丹麥的藝術團體Super Flex，以四種工具構成作品基本架構，以探討「超物體」的全球龐大買辦系統。

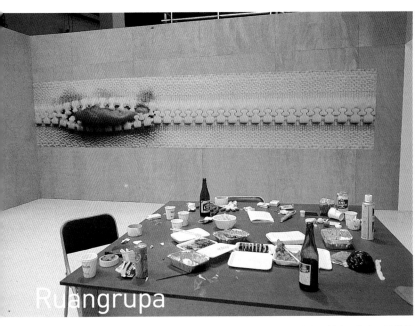

來自印尼的團體Ruangrupa，雖然展出空間如同一個亂七八糟的工作室，卻獲得大會最佳團體獎。

2
嗆腸辣胃的
光州雙年展之二——
在乎現實的
藝術個體户

除了藝術團體之外，各國藝術家無不使出渾身解數招攬觀眾：舉凡發傳單、啃瓜子、踢足球，甚至連「賓拉登」都成為展出作品，可說是無所不用其極。

而大師級藝術家的參展，更豐富了光州雙年展的光環：例如來自台灣、在紐約定居的著名行為藝術家謝德慶，這次受邀展出了早期幾件代表作品的文件紀錄，包括在自製木籠子裡生活一年、不與人交談、閱讀、書寫、收聽……；有意識地排除一切外來資訊的〈One Year Performance 1978~79〉；每天二十四小時都必須身著繡有名字、如同受刑人的卡其色服裝，到指定地點按時打卡一次的〈One Year Performance 1980-81〉；以及刻意將自己放逐於紐約街頭生活一年，進行探討公共空間概念的〈One

中國女性藝術家伊秀珍的作品〈休閒〉。

旅法中國藝術家楊詰蒼的作品〈我看見它在天上〉，以錄影裝置手法重現了九一一事件。

Year Performance 1981~82〉，讓韓國觀眾直呼不可思議。謝德慶純粹的堅強意志力和驚人耐力，以及鉅細靡遺的文件資料，不但挑戰了自我，也間接對當時的前衛藝術提出了另一層面的思考，更將人類整體生存和個體意志的某種荒謬性，以肉身試煉的手段表露無遺，令我肅然起敬。

幾乎展遍全球雙年展的中國女性藝術家伊秀珍，其作品〈休閒〉則是將傳統茶館概念複製到展場中讓觀眾休息，在竹椅和鏡屋所構成的正方體空間內，觀眾泡著茶、啃著瓜子，如同文人雅士置身幽雅環境，大談天下局勢，與一旁許多探討九一一事件的作品形成強烈對比。例如旅法中國藝術家楊詰蒼的作品〈我看見它在天上〉，便以錄影裝置手法重現了九一一事件，與當時的國際情勢連成一氣，除了對死傷民眾致上哀悼之意外，並對恐怖份子慘絕人寰的自殺攻擊事件，進行無言的抗議和譴責。這類反思體制的作品還不在少數，印證了藝術家並不是不在乎現實，相反地，藝術家們是以更活潑的創作手法試圖激發人們對這些事件的思考。就如來自中國的藝術家顧德鑫，以不同的軍車、警車、戰車、挖土機……等玩具車，建構出一個由統治機制所控

制的社會，也呈現出當今中國社會所面臨的巨大轉變，以及經濟發展所造成的社會亂象。而來自土耳其的藝術家伊麗生（Esra Ersen），則將土耳其某國小的制服帶至韓國，再由韓國小朋友穿在身上一個月，並寫下她們的感受。她在現場展出這些衣物與紀錄片，自然體現其間的文化差異，藉此反思隱含於教育體制中的宰制性，及其背後的龐大國族意識形態議題，相當發人深省。

中國藝術家顧德鑫的作品，以不同的玩具車建構出一個由統治機制所控制的社會。

來自土耳其的藝術家伊麗生，讓韓國的小朋友穿上土耳其某國小學生制服一個月，並寫下他們的感受，最後在現場展出衣物與紀錄片，自然展現其間的文化差異性。

當然不是所有藝術家都一定要在「九一一」發生不到一年的時間中，對此事件或社會議題提出觀點，有些藝術家將焦點鎖定在日常生活之中，日本當紅藝術家小澤剛（Tsuyoshi Ozawa）即為一例。他以韓國與日本的世足決賽為創作題材，透過幽默手法，將兩國長久以來的競爭情結，轉化

日本藝術家小澤剛的作品，以模擬世足賽韓國與日本的決賽為創作題材。

為一場君子之爭。地主韓國當然也不甘示弱，推出了幾位年輕藝術家以為對應。韓國藝術家鄭然斗（Jung Yeon-Doo）的作品，以小張的交際舞圖片貼滿整個房間，中央並有一顆反光球反射片片鱗光，呈現出一股淡淡懷舊風，還有不少阿公阿媽連袂起舞，我也差一點被拉下去獻醜。

韓國藝術家鄭然斗的作品，呈現出一股淡淡的懷舊風。

鄭然斗作品特寫。

另一位韓國藝術家陷晉的作品，是把許多微小雕塑隱藏在展場各角落，讓觀眾自己尋找發掘，非常討小朋友喜歡。不過開幕不到數小時，已產生了數十位「失蹤人口」，連昂貴的投影機也不見了幾台。

逛了半天之後，我走到了一處設有「伊媚兒」的沙發，看得眼花撩亂之餘，索性坐下來查閱我的電子信箱，但裡面除了垃圾郵件之外空無一物。奇怪的是有許多像是記者的人對此處猛拍照，搞了半天，原來這是泰國藝術家蘇拉西

韓國藝術家陷晉將許多微小雕塑隱藏在展場各個角落，讓觀眾自己尋找發掘。

（Surasi Kusolwong）的得獎作品。他將現場裝置成有如一處後花園，除了數台自動販賣機、電腦和一堆盆景之外，還有一台到吊在空中的金龜車，可以讓人進去休息。坐在不怎麼舒服的車內搖啊搖，我心想著，這件作品怎會得獎。說穿了，就是把資本主義社會地攤化，奇觀社會居家化，這類反思全球化問題的作品似乎已成現今全球各大雙年展的顯學。

一旁德國藝術家尼可拉（Olaf Nicolai）的作品──一雙特大號球鞋，也是探討全球性跨國消費工業的媚俗化現象。根據法蘭克福學派大將阿多諾（Theodore Adorno）的說法，文化正全面地被同化並消融到社會結構之中，為其所販賣、所消費，同時通過全體一致的消費行為而統治了人類心靈，並伴隨著去個性化、同一化及規格化的工業量產模式，已漸漸滲入人類精神最後一塊淨土的藝術範疇。在市場經濟的安排下，藝術物品也被刻意地改變成一種不倫不類的「實存」，卻失去其「實存的意義」。而普及文化對藝術品的反噬，也使得菁英文化不得不重新調整其對藝術品的觀點。因此，這種失去個性、喪失自我的同一化、規格化的工業量產模式，正是尼可拉藉「物化」來「反物化」的主要策略。只是反到後來，大家也在不知不覺中被物化了而不自知。

行走在龐大如工廠般的展覽館中，看遍所有參展藝術家的作品之後，可以領受到藝術家的入世熱情，以及「光州雙年展」挺進國際的企圖心。無論創作手法或題材，藝術家或多或少都試圖切入日常生活之中，並將藝術自傳統審美的框架中釋放出來。其重點並不在於「再現」生活，而在於透過日常行為，對特定議題提出個人看法，進而反思藝術本質。在參觀五一八廣場上的「延遲處決」

與廢鐵道倉庫的「連接」兩個子題展之後，才明白光州此地的特殊歷史意義，及其期許人們反思生存意涵的良苦用心。當然，觀賞藝術與反思歷史教訓之餘，忍著胃痛大啖獨步全韓的光州各式泡菜，也能深刻體驗到韓國人的生猛有力。在寒冷的北方凍土上，這波猛暴性韓流究竟還會持續多久？也許就在汗流浹背、嗆腸辣胃之後，歷史的瘡疤也不藥而癒。

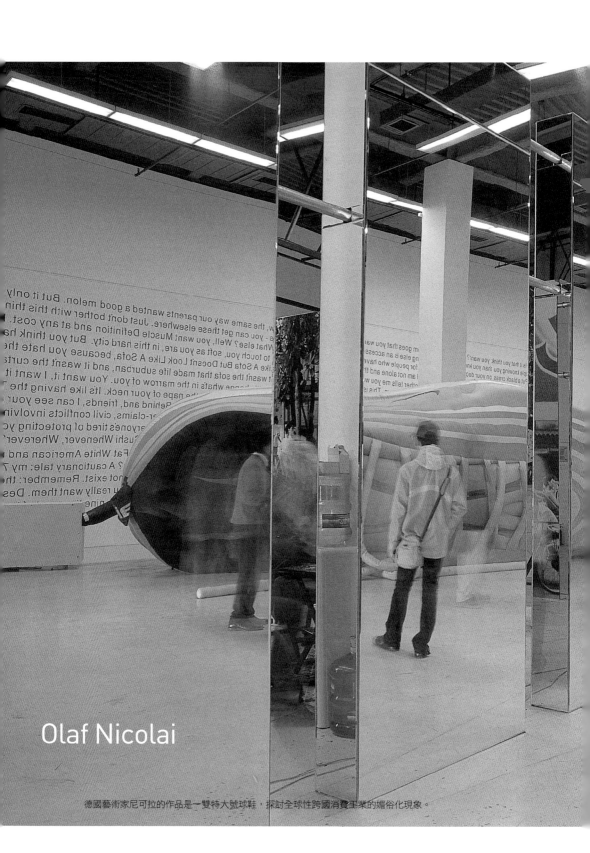

Olaf Nicolai

德國藝術家尼可拉的作品是一雙特大號球鞋，探討全球性跨國消費工業的媚俗化現象。

整體美術館舉辦的「輕且重的震撼－台灣當代藝術」一景。

3
偶染瘋韓

剛參觀完光州雙年展的同年秋天，我受邀於韓國「河南國際攝影節」（Hanam International Photo Festival）展出，不過因為並沒有太多時間駐留參訪，只留下與台北相仿的親切感和所有器皿皆為不鏽鋼的印象，以及躺在熱氣騰騰的地板上睡覺，如同熱鍋上的螞蟻般徹夜難眠的記憶。而辣到不行的醬菜與泡飯，更差一點沒讓我胃出血。原本覺得應不用再受一次罪了，然而人算不如天算，過了一個月我又來到首爾市，參加於「總體當代美術館」（Total Museum of Contemporary Art）舉辦的「輕且重的震撼－台灣當代藝術」（The Gravity of The Immaterial：Contemporary Art from Taiwan）展覽。有了前兩次慘痛經驗，這次

錄像藝術之父白南準龐大的電視錄像裝置作品。

我帶足了胃藥並盡量避免過辣的食物，上餐館都會比手劃腳或畫一個辣椒，並在上面加上一個大大的「×」。誰知送來的食物卻比以往更辣！搞了半天，原來店家以為不夠辣而有損顏面，因此端出超辣鎮店秘方！搞得我

哭笑不得。只好以儂特利果腹、人蔘雞佐飯。也罷！在酷寒的韓國總是需要熱量暖身，就當做是讓腸胃運動一下。我們一群人七手八腳地快速佈展完後，總算有較多時間可以密集參觀當地藝術活動。原本以為韓國當代藝術發展頂多跟台灣一樣，但眼見一間間美輪美奐的美術館與藝術中心，與台灣相較之下，有過之而無不及，連替代空間的數量都比台灣多了數倍。從錄像藝術之父白南準（Nam June Paik）以其在國際間的影響力為韓國當代藝術鋪路，到「光州雙年展」顯現進軍國際藝壇的企圖，以及近十年來韓國在「威尼斯雙年展」不時榮獲大會獎項肯定的表現，許多年輕藝術家更是國際大展常客，人才輩出的韓國當代藝壇，頗有與宿敵日本互別苗頭之意。

無論是以豔麗充氣體模擬日常生活物件的崔正化（Choi Jung-hwa），或者以魔女之姿、如異形般支解肢體的

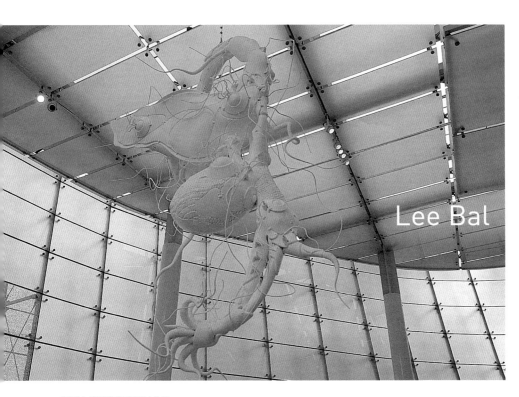

Lee Bul

韓國女性藝術家李昢的作品。

李昢（Lee Bul），以及充滿歷史悲情的大頭像攝影裝置、兼含陰柔半透明的飄浮建築體的徐道濩（Suh Do-Ho），都是箇中翹楚。而以〈無限概念公社—清潔局〉掘起的金小羅（Kim Sora），則把自己當做女清潔工，以打掃美術館當做另一種形式的精神昇華。旅法韓籍女性藝術家具貞娥（Koo Jeong-A）的作品就更絕了…我曾跟她在巴黎「碧松當代藝術中心」（La ferme du Buisson center d'art contemporain）舉辦的「你說/我聽」（You Talk／I Listen）展覽中一起聯展，在展出前一天，她老神在在、兩手空空地來到會場，借了一把掃帚，東掃掃、西撿撿，堆成了地上一片塵土。不知情的我還以為是那來的年輕清潔工，居然沒將展場打掃乾淨。待策展人到來滿意地點頭微笑，才恍然大悟這就是她的「作品」，比杜象著名的小便斗來得更灑脫。

為何近年來韓國藝術家的表現如此搶眼？是大環境使然，還是真有不世出的天才？其實仔細剖析，這與韓國當下藝文環境的優質條件有關，這點可以從幾間公、私立美術館中獲得一些解答。

成立於一九六九年的「韓國國立現代美術館」（National Museum of Contemporary Art, Korea），是韓國現代藝術發展的里程碑，主要收藏並展示韓國現代和當代藝術家的優秀作品。一九八六年增建新館後，設

金小羅於台北雙年展展出的作品。

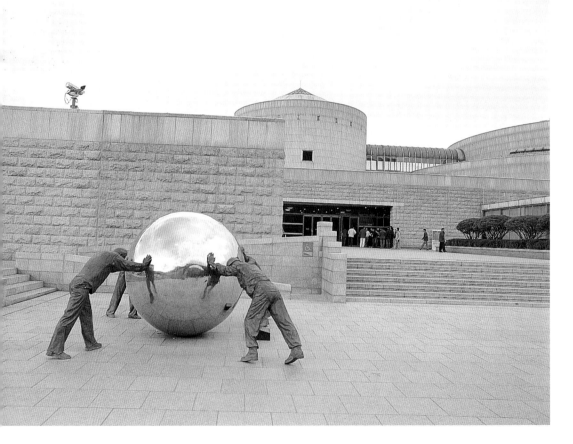

「韓國國立現代美術館」對於樹立韓國藝術形象以及促進藝術發展，具有著舉足輕重的地位。

備更趨完善與現代化。一九九八年分館德壽宮美術館對外開放，形成一個龐大的美術館體系，對於樹立韓國藝術形象及促進藝術發展，有著舉足輕重的地位。如同大廳中白南準的龐大電視塔，似乎正宣示著一個新美術館時代的來臨。而一九八八年成立的「首爾市立美術館」

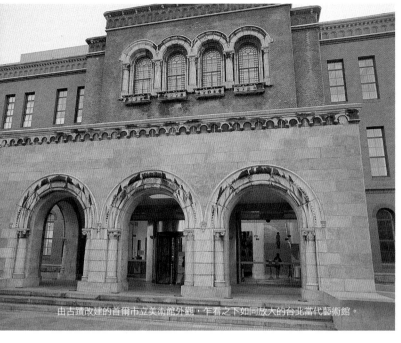

由古蹟改建的首爾市立美術館外觀，乍看之下如同放大的台北當代藝術館。

（Seoul Museum of Art），外觀有點類似放大的台北當代藝術館，都是由舊建築物改造而成，館內分為地上三層、地下一層，共有五個展廳，不但主辦各類型美術展覽，也致力於推廣韓國當代藝術。主廳入口設置了國際巨匠白南準巨大的電視牆作品，以宣示該館對於媒體藝術的關注。二〇〇三年我參與展出的「媒體城市雙年展」（Media City Biennale），就是該館走向國際化的一個積極嘗試，作品內容包羅萬象，大多數是應用科技媒材創作的新穎作品，令人不得不嘆服新媒體藝術的面貌，已不可同日而語。

除了幾間代表性的公立美術館之外，韓國大企業對當代藝術的推動也是不遺餘力。在全球藝壇的強烈競爭下，若沒有企業後援，是無法讓藝術家專心打入國際的。一九六五年由三星文化基金會成立的「三星美術館」（Leeum, Samsung Museum of Art），長期以來致力於保存與展示韓國傳統文物遺產，也關注現代藝術發展，是最早的企業經營美術館的典範。同屬三星文化基金會的「羅丹畫廊」（Rodin Gallery），則是一棟以透明玻璃為架構的後現代建築，自一九九九年開放以來，除了羅丹常設展之外，並致力於研究、展示、推廣和積極展示當代韓國藝術家的作品，也曾舉辦過德國著名藝術家波伊斯（Joseph Beuys）個展，為目前韓國相當熱門的

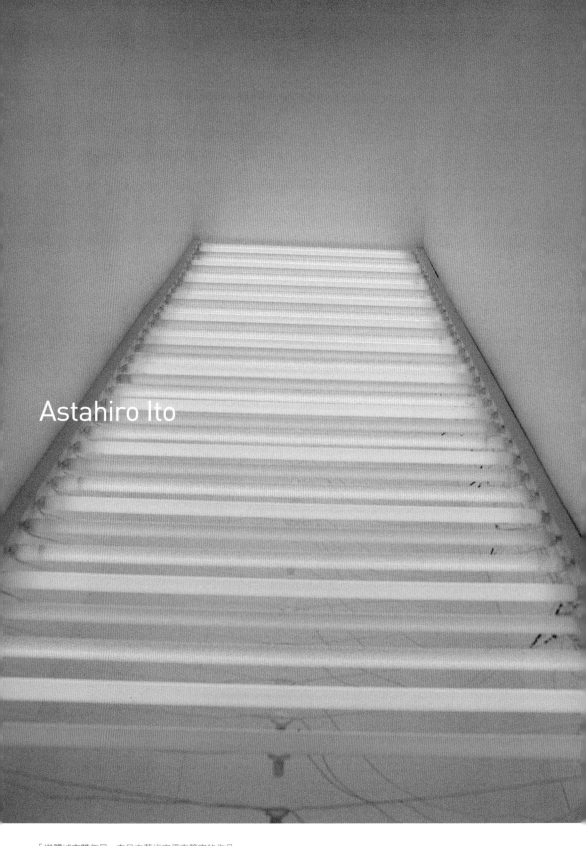

Astahiro Ito

「媒體城市雙年展」中日本藝術家伊東篤宏的作品。

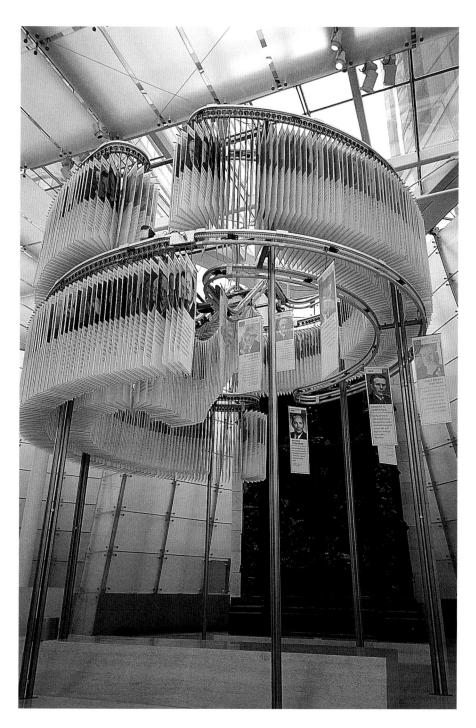

首爾市羅丹畫廊展出的諾貝爾獎得主展覽。

李昢在羅丹畫廊舉辦的個展一景。

藝術空間。我曾在此參觀過一個有關諾貝爾獎得主的展覽，原本以為是一個老掉牙的傳統展出，不過一進入大廳，就立刻被天花板上垂吊下來的一座動力裝置所吸引，略為複雜的自動輸送帶上，懸掛著歷年來所有得獎者的照片，在空間中緩慢移動。展廳中更生動活潑地以互動方式解說各種科學原理，令人印象深刻。而一九七〇年成立的「現代畫廊」（Gallery Hyundai），則屬於現代企業集團，除了經營藝術品之外，還肩負著維護現代企業形象的任務，多次推出高水準企劃展，展出韓國與國際藝術家的精心傑作，也是另一個重要據點。

除了大企業所屬的美術館之外，也有少數私人中型企業陸續跟進，例如一九八四年由盧俊義（Noh Joon-Eui）女士成立的「總體當代美術館」，其前身為一九七七年設立的「總體畫廊」（Total Gallery），不但設有韓國首座戶外雕刻公園——「總體戶外美術館」（Total Open-Air Museum），並於一九九二年於首爾市近郊的平倉洞成立分館。此地不乏國際級大師前來獻藝，而許多目前活躍於韓國的中堅輩藝術家，也都曾在此展出。一九九三年更舉辦「總體美術獎」，鼓勵熱情創作的年輕藝術家，積極推動韓國與國際藝壇的交流。雖然此地目前因經濟問題略嫌落寞，但長期以來「整體美術館」為韓國當代藝術發展所做的貢獻，仍不可抹滅。

一九九七年亞洲金融風暴之後，許多商業畫廊應聲倒地，卻也淘汰了一些體質不佳的畫廊，一些有抱負的年輕藝術家開始嘗試組成替代空間，蔚為一股風潮。一九九八年設立的「首爾藝術中心」（The Artsonje Center）即為一例，每年約推出五次大型當代藝術展覽，大量介紹亞洲前衛藝術家，並有計劃地發掘韓國

年輕藝術家，企圖心強烈。而二〇〇一年成立的Gallery Sejul也不遑多讓，無論是展出空間或品質都不輸美術館，頗有一別苗頭的味道，為平倉洞畫廊區最具企圖心的空間。此外，一九九九年之後，在韓國文化觀光部文化藝術振興基金會的資助下，首爾市也相繼成立一些較小的替代空間，例如韓國第一個實驗性藝術替代空間「仁寺藝術空間」（Insa Art Space）、「池替代空間」（The alternative space Pool）和「迴圈替代空間」（The Alternative Space Loop），都提供許多年輕藝術家發表創作的機會，展出形態非常多元。無論是視覺藝術、錄影藝術或行為藝術，或者如「迴圈替代空間」的線上藝術工作坊，都是為了讓韓國當代藝術從持續的實驗中找到更多可能，慢慢地累積一定的實力和資源，可說是藝術家自立自強的幾個典範。二〇〇〇年成立的「Ssamziespace」，則是一個非營利的多功能藝術中心，藉由邀請藝術家訪問、展覽和藝術家駐村計畫，鼓勵當代藝術的發展與研究，也是活力十足。

從以上抽樣的初步介紹，可以看出目前韓國的展覽空間層級分明、分工逐漸細緻，已形成一處優質的創作和發表環境。總而言之，在參觀了這麼多優質的藝術空間之後，不禁對韓國推展當代藝術的努力刮目相看，看得

首爾重要美術館 畫廊及替代空間 推薦單

僅列出十五處空間供讀者參考

三星美術館

Leeum, Samsung Museum of Art

一九六五年由三星文化基金會成立，致力於保存並展示韓國傳統文物遺產。Leeum 1專門展示韓國傳統藝術，Leeum 2展示當代藝術，並設有兒童教育文化中心，為孩童提供專門的藝術教育設施。
Tel：（82）2-2014-6900
Add: #747-18, Hannam-dong, Yongsan-gu, Seoul
http://www.leeum.org/html/

首爾市立美術館

Seoul Museum of Art

一九八八年成立，館內分地上三層、地下一層，共五個展廳，不但主辦各種類型的美術展覽，也致力於韓國當代藝術與美術文化的普及推廣，自一九九〇年起設立藝術教育講堂，開放民眾參加。
Tel：（82）2-2124-8911
Add: 37 Seosomun, Jung-Gu, Seoul 100-813
http://seoulmoa.seoul.go.kr/main.html

韓國國立現代美術館

National Museum of Contemporary Art, Korea

成立於一九六九年，主要收藏並展示韓國現代和當代藝術的優秀作品，一九八六年增建新館後，設備更趨完善與現代化。一九九八年分館德壽宮美術館對外開放，形成一個龐大的美術館體系，對於樹立韓國藝術形象及促進藝術發展，具有舉足輕重的地位。
Tel：（82）2-2188-6000
Add: 27-701, San 58-1（Gwangmyeong-gil 209），Makgye-dong, Gwacheon-si, Gyeonggi-do
http://www.moca.go.kr/Modern/eng/

出來此地藝術家通過地區性舞台的「操練」，已練就出一身不凡的藝術功力。有機會到首爾的讀者，別忘了在明洞大吃人蔘雞、東大門逛街之餘，順道赴一旁的仁寺洞（Lei Sei Dong）或平倉洞（Pyeong chang don）畫廊區參觀，可是處處別有「洞」天！

二〇〇一年底開幕的Gallery Sejul，為當地重要的畫廊之一。

加納藝術中心

Gana Art Center

一九八八年開幕啟用，最近焦點放在陶瓷藝術或其他手工藝術。藝術中心的空間調度很大，可讓藝術家在規劃展覽時能夠活用空間的變化表達展出概念。
Tel：（82）2-720-1020
Add: 97 Pyeongchang-dong, Jongno-gu, Seoul
http://www.ganaart.com/

Daelim當代藝術館

Daelim Contemporary Art Museum

原本為一九九三年成立的Hanlim藝廊，三年後成為美術館，二〇〇二更名為Daelim當代藝術館，並遷址於首爾市，為韓國第一座攝影美術館。美術館建築造型特殊，外觀結構由大大小小的彩色玻璃堆疊。展出內容以當代藝術為主。
Tel：（82）2-720-0667
Add: 35-1 Tongy-Dong Chongro-Go Seoul
www.daelimmuseum.org

總體美術館

Total Museum of Contemporary Art

一九八四年開幕，設有韓國首座戶外雕刻公園「總體戶外美術館」。一九九二年分館成立，是一個綜合性文化空間，展演內容包含了音樂會、演講和研討會等。每年除了室內展場的特展之外，自一九九三年開始舉辦「總體美術獎」，以鼓勵熱情創作的藝術家。
Tel：（82）2-379-3994
Add: 110-848 Seoul 鐘路區平倉洞465-3
http://www.totalmuseum.org

迴圈替代空間

The alternative space Loop

一九九九年成立，成立目標在於使大眾更親近藝術，以及提供年輕藝術家不同發表形式的展演空間，包括視覺藝術、影片、音樂或行為藝術。除此之外，也多方嘗試各項計畫，如線上藝術工作坊，促進藝術理論及實作的發展。
Tel:（82）2-3141-1377
Add: 333-3 B1, Sangsoo-dong, Mapo-gu, Seoul,
www.galleryloop.com

Project Space ZIP

成立於二〇〇三年，由達伶藝術基金會（Darling Art Foundation，二〇〇二年成立）主持，舉辦展覽及藝術家共同參與的計畫，推動當代藝術在韓國的發展。
Tel:（82）2-3446-1828
Add: #534-14 Shinsa-dong, Kangnam-gu, Seoul
www.projectspacezip.com

Korea

PKM畫廊

pkm Gallery

二〇〇一年推出首展，雖然空間不大，但網羅如李岇等韓國新一代優秀的藝術家，也推出許多國際級藝術家的個展，如貝克夫婦（Bernd & Hilla Becher）、紐曼（Bruce Nauman）。是近年來頗為重要的畫廊，值得一看。
Tel:（82）2-734-9467
Add: 137-1 Hwa-dong Chongro-ku, Seoul
http://www.pkmgallery.com/

首爾藝術中心

The Artsonje Center

一九九八年設立，是漢城最大的展示空間。著重於當代藝術展覽，每年約推出五次大型展覽，大量介紹亞洲其他的前線藝術家，並有計劃地發掘韓國年輕藝術家。
Tel:（82）2-733-8945
Add: 144-2, Sokeuk-dong, Jongro-gu, Seoul
http://www.artsonje.org/

仁寺藝術空間

Insa Art Space

成立於一九九九年，是韓國第一個實驗性藝術替代空間，為年輕藝術家提供一個作品展示機會。
Tel:（82）2-7604-7214
Add: 100-5 Gwanhun-dong, Jongno-gu, Seoul
http://www.insaartspace.or.kr/Eng/project.
php?mc=1&sc=2

羅丹畫廊

Rodin Gallery

一九九九年開放，屬於三星文化基金會。除了致力於研究、展示與推廣現代雕刻大師羅丹的名作外，還展示當代韓國藝術家的作品。展示羅丹常設展的Glass Pavilion，為一棟以玻璃為架構的現代建築，也曾舉辦過波伊斯個展，是目前韓國相當重要的藝術空間。
Tel:（82）2-2259-7789
Add: 1st Floor, Samsung Life Insurance Building,
Taepyungro 2-ga, Joong-gu, Seoul
http://www.rodingallery.org/

池替代空間

The alternative space Pool

一九九九年成立，目的是為了讓韓國當代藝術能夠自我省視，並且從持續的嘗試中找到更多可能性。提供場地策展，舉辦較具深度的藝術課程開放給藝文人士。
Tel:（82）2-735-4805
Add: #B1, 192-21 Gwanhu-dong, Jongro-gu, Seoul
http://www.altpool.org

腦袋工廠

Brain Factory

二○○三年三月成立，為一個以策展人為主導的非營
利藝術空間，網羅了韓國新一代的優秀藝術家，非常
關注於韓國新媒體藝術的發展，推出的展覽大多相當
新穎，不可錯過。
Tel:（82）2-725-9520
Add: 1-6 Tongui-dong, Jongno-gu, Seoul
http://www.brainfactory.org/

現代畫廊

Gallery Hyundai

是韓國第一個美術藝廊，於一九七○年四月建立，
為韓國現代企業集團的下屬，除了經營藝術品，還
肩負著代表現代企業形象的任務，多次推出高水準
的企劃展，展出韓國與國際藝術家之藝術作品。
Tel:（82）2-734-6111
Add: 80 Sagan-dong, Chongro-ku Seoul
http://www.galleryhyundai.com/main.htm

第六章
萬里長征之路

1

長征──
一個行走中的
視覺展示

二〇〇二年五月照舊是一個陰雨綿綿的梅雨季，才剛完成《台灣裝置藝術》一書初稿的我，正從資料堆中甦醒過來，煩惱著該如何進行校稿及美編等瑣碎雜事，此時美國紐約「長征基金會」（Long March Foundation）主席盧杰及策展人邱志杰，透過《典藏今藝術》雜誌社發了一封電郵來，問我是否有意

願參與他們所策動的「長征─一個行走中的視覺展示」（The Long March Project-A Walking Visual Display）。這個計劃有關一個非常特殊的觀念藝術創作，主要是根據一九三四年十月至一九三六年十月第二次國共內戰時期，紅軍主力從長江南北各地向陝北進行戰略大轉移，國民黨稱之為「兩萬五千公里流竄」、共產黨則稱為「長征」的

（前頁圖）四川摩西海螺溝長征大飯店身穿紅軍裝的女服務生。

〈長征──一個行走中的視覺展示〉明信片，圖上是整個長征所經之路。

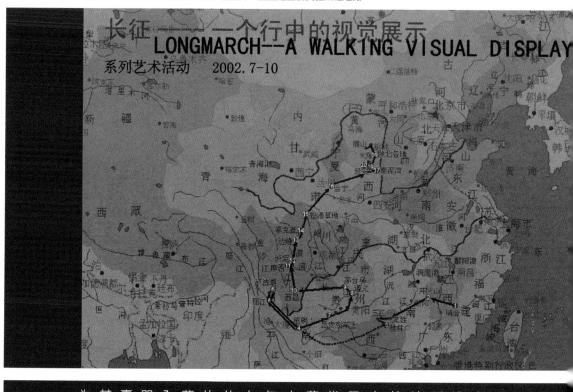

一段歷史。策展人盧杰邀請了約一百五十名藝術家參
與提案，重遊「長征」的革命聖地，並根據當地環境
進行創作，分別在十餘處地點實施。懷著對這段由血
淚書寫的歷史悲歌之好奇，我積極研究「長征」所經
地點與歷史背景，絞盡腦汁提送我的創作方案後，便
拎著簡單的行囊踏上長征的未知行程。

自一九九六年首次赴中國大陸進行作品拍攝後，
已有好些年沒有踏上這塊土地，對於近年來中國
當代藝術的快速發展早有所聞，風聲鶴唳的行為
藝術是其中一個極端的表現方式，所造成的影響
力不下於目前熱絡的中國繪畫市場。無論是九〇
年代初期以女相男體著稱、曾經全身塗滿蜂蜜坐
在公廁忍受惡臭的馬六明，目前在紐約頗為得意
的張洹，或者是以裸體相疊、為無名山增高一米
的北京東村藝術家的行為作品，都陸續引起中國
藝術界的注意。九〇年代後期更有許多藝術家投
入行為藝術創作的行列，例如宋冬在寒冬的天安
門廣場上不斷地哈氣，朱冥全裸進入透明氣泡膠
囊、行走水上的〈一九九六年十月二十八日〉，
甚至如倉鑫與不同身份的人或遊客換裝拍照的行
為，都不約而同地探討自身存在的議題。

除了個人之外，藝術家們更以團體展名義拓寬能見度，二〇〇〇年由栗憲廷策劃的「對傷害的迷戀」，有些藝術家首次運用屍體當作作品，引起軒然大波；稍後由馮博一與艾未未策劃的「不合作方式」（Fuck Off），有更多類似的作品誕生，加劇了社會對行為藝術的鞭撻之聲；二〇〇一年由邱志杰策劃的「後感性—狂歡」更是無所不用其極，連民工都成為一件活道具，引起藝術界乃至於社會上廣泛的爭議與討論。其中幾位藝術家的作品更試圖透過肉身試練直探社會禁忌，例如朱昱拍攝吃嬰兒屍體的《食人》、蕭昱展示了泡在福馬林黏有天使翅膀的嬰屍、孫原以活生生的魚體構成一面水族牆並使其自然死亡、彭禹更以人油做為雕塑……這些藝術家意圖展現的觀念不但驚世駭俗，更激起

中國藝壇一陣關於虐待動物以及道德議題的論戰，政府還立法禁止這類展出。足見中國當代藝術之生猛張狂。

因此，這次參加長征活動，除了進行個人創作之外，我也想進一步深入考察中國當代藝術的發展狀況。尤其「長征—一個行走中的展示」抱持著下鄉態度，試圖通過前衛藝術積極入世的性格，對照出目前中國藝壇投西方所好的偏頗局面，可以進而反思藝術天生所具備的顛覆特色；而藝術家們所提的創作與展示方案，與以往的策展形式完全不同，也令我非常期待。

總而言之，這是一次具有實驗精神與浪漫情愫的遠征行動，我想也只有版圖之大、歷史錯綜複雜的中國大陸，才有可能支撐這樣的創作行徑。它滿足了文化上的多元視野，也提示了藝術不一定只能存在於體制之中，更多的可能性就在打游擊的行動裡，浩浩蕩蕩地開展。

2

資本主義
大家樂

因為政治環境使然，要進入中國大陸，不得不從赤蠟角機場出關，坐上機場快線。窗外林立的摩天大樓，構成了東方明珠美麗的夜景，五光十色尚不足以形容香港夜之風華，說是紙醉金迷也並不誇張。曾經為了省錢，住在以出入複雜聞名的九龍「重慶大樓」、擠滿印度人的狹小旅店，對街是十倍價錢的「半島酒店」。從住處往下望，對岸香港島如此繁華，幾近一種超乎現實的境界，鴿子穿梭在這條劃分貧窮與富裕間的窄街上空，漫不經心地排放黃白色液體，點綴在不斷被各形各色路人踩踏的柏油路面上。也許是離群索居慣

香港或澳門轉機。不過也罷，無解的歷史導致的現實，就當作是給我這名觀光客的額外體驗。我曾經因帶有許多行為藝術光碟，準備赴中國美術學院演講時，在杭州機場硬是被海關盤問半天並差一點被羈押。幸好當時故作鎮定，給海關官員上了近兩個小時推廣前衛藝術的課，才有驚無險地脫身。因此，對於中國大陸嚴峻的思想管制，早已深刻領教。

到香港展出參訪也不下十次了，這回如同以往，

此起彼落的摩天大樓，構成了東方明珠美麗的天際線。

了，此刻面對密密麻麻的逛街購物人潮，竟覺得緊張
焦慮起來，心情逐漸從剛開始的興奮轉變為疲累。不
論是在中環、尖沙咀、油麻地，甚至太平山頂，無形
的購物慾望如影隨形地蔓延在群眾之間，手上似乎不拎
個袋子就與此地格格不入一般。

中國銀行大樓如同箭一般地插在最顯眼的中環之上，
玉帶環腰仍掩飾不了其滔滔霸氣。站在樓下環顧四周，
真是見識到跨國資本主義如何以極其喧囂的方式，炫
耀著那無形龐大的資本主義力量。不過對藝術家而言，
可不見得能以此沾沾自喜，駐立天星碼頭上的第一印

象是「這裡要怎麼搞藝術啊？」心想我若生活在此，
可能不是不是變得更為憤世嫉俗，就是光鮮亮麗地融入其
中成為朝九晚五的上班族，消失在茫茫人海之中。我
倒不是不喜歡香港，而是不太喜歡逛街採購，尤其當
一個地區的產業過於傾向流行文化及娛樂工業後，往
往會導至藝術發展過度商業化和世俗化。在香港，雖
然經濟與娛樂事業高度發展，但當代藝術並沒有相對
地受到太多群眾的關注，與「消費世界」很難掛鉤的
前衛藝術，生存空間更是狹窄。

中國銀行大樓如同箭一般地插在最顯眼的中環之上。

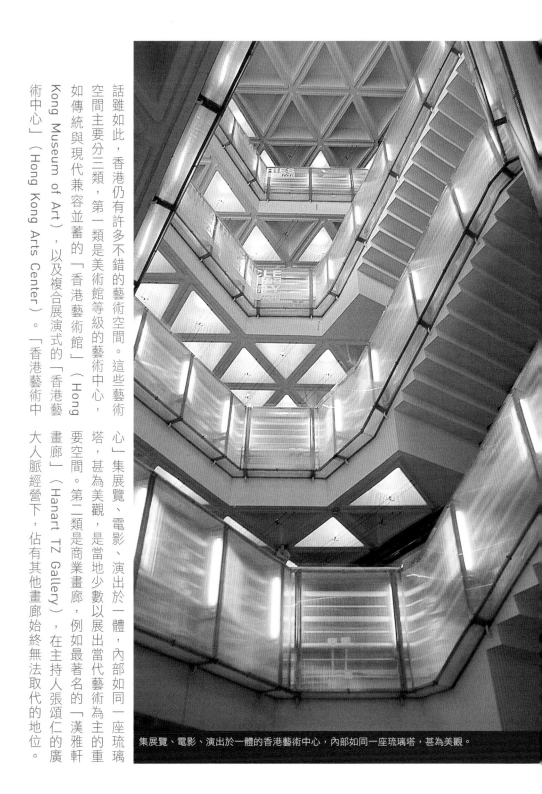

集展覽、電影、演出於一體的香港藝術中心，內部如同一座琉璃塔，甚為美觀。

話雖如此，香港仍有許多不錯的藝術空間。這些藝術空間主要分三類，第一類是美術館等級的藝術中心，如傳統與現代兼容並蓄的「香港藝術館」（Hong Kong Museum of Art），以及複合展演式的「香港藝術中心」（Hong Kong Arts Center）。「香港藝術中心」集展覽、電影、演出於一體，內部如同一座琉璃塔，甚為美觀，是當地少數以展出當代藝術為主的重要空間。第二類是商業畫廊，例如最著名的「漢雅軒畫廊」（Hanart TZ Gallery），在主持人張頌仁的廣大人脈經營下，佔有其他畫廊始終無法取代的地位。

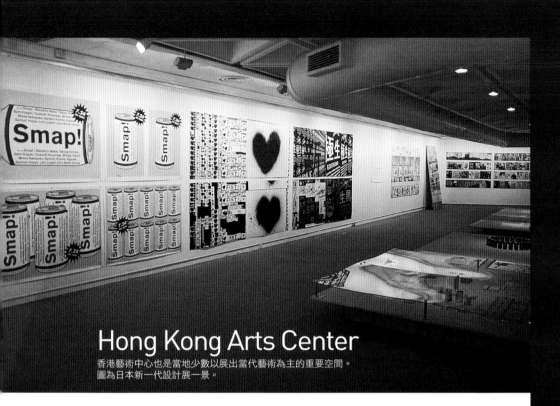

Hong Kong Arts Center

香港藝術中心也是當地少數以展出當代藝術為主的重要空間。
圖為日本新一代設計展一景。

「漢雅軒畫廊」成立二十餘年來，不但成功推動華人藝術家進軍國際藝壇，也陸續展出各類當代藝術，是瞭解華人當代藝術的入口之一。第三類是藝術家經營的替代空間，例如一九九六年成立的Para/Site，一樓是展覽空間，二樓是辦公室和迷你書店，雖然空間很小，卻是香港最有組織與最活躍的藝術空間之一。而一九九七年成立的1A Space，以推動香港當代藝術為主要發展方向，也引進一些中外藝術家進駐計劃，並策劃專業性展覽，是香港另一處重要的當代藝術空間。

至於「牛棚藝術村」，更是擁有許多藝術空間，例如一九八五年成立的老牌藝術團體「錄影太奇」（Videotage），成員皆為香港當地媒體藝術家，曾策劃舉辦許多與媒體有關的藝術活動，活動力相當旺盛。而一九九七年成立的「藝術公社M63」（Museum 63, Artist Commune），則為一個多元化民間藝術組織，除了提供當地年輕藝術工作者創作空間及發表機會外，更積極開拓不同領域藝術間合作的可能，也非常有意思。除了這些替代空間，二〇〇一年成立的「亞洲藝術文獻庫」（Asia Art Archive），是香港唯一專門收集亞洲當代藝術資料的非營利機構，無論在質與量上都要求盡善盡美，若想要快速瞭解亞洲當代藝術發展，這裡絕對是全亞洲一處資料最完整的中心。

狹窄如峽谷般的香港街頭，很有壓迫感。

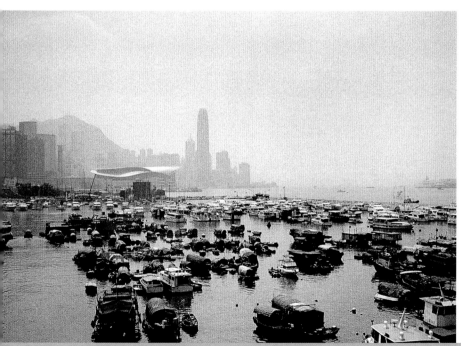

曾經只是小漁港的香江，經過百年後激烈的政治變化，能否保持其國際大都會的地位，將是香港未來的
主要挑戰之一。

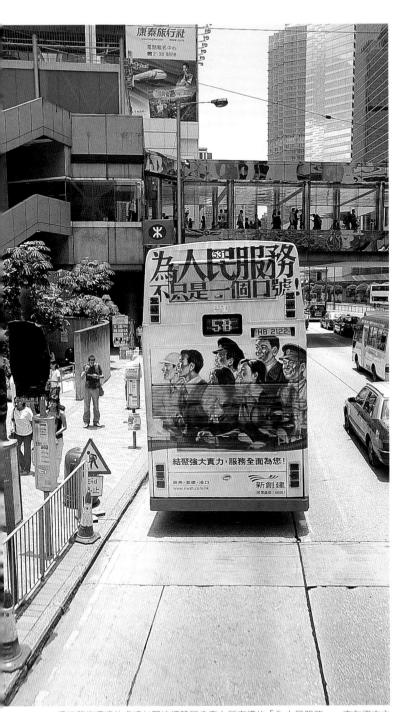

坐在受大英帝國薰陶卻又自成一格的香港雙層公車上，出路，不禁令我感慨萬千。

穿梭於狹窄如峽谷般的街頭，尋訪著散落四處的藝術空間，想像著香港藝術環境的處境，從以往做為西方世界進入中國的踏腳石，到如今背負著大中華共榮圈美夢的窗口，就如同這輛車上所宣導的「為人民服務」，香港當代藝術尷尬地夾在資本主義與社會主義的縫隙中尋找

曾經只是小魚港的香江，經過百年激烈的政治變化與國際情勢的丕變，後起之秀如上海、深圳來勢洶洶，香港能否繼續保持其國際大都會地位？這或許將是香港未來不可避免的主要挑戰之一。

香港藝術環境的處境如同這輛雙層公車上所宣導的「為人民服務」，夾在資本主義與社會主義的縫隙中自尋出路。

香港藝術館

Hong Kong Museum of Art

創立於一九六二年，一九九一年位於香港文
化中心新館落成，乃移遷到現址。藝術館致
力保存中國文化精髓和推廣香港藝術，專題
展覽廳亦經常舉辦本地及從世界各地邀請來
的短期展覽，也曾舉辦香港雙年展。
Tel:（852）2721-0116
Add: 九龍尖沙咀梳士巴利道十號
http://www.lcsd.gov.hk/CE/Museum/Arts/i

香港藝術中心

Hong Kong Arts Center

這是一座充滿活力的綜合式藝術空間，不但
有藝術展覽、戲劇表演、電影播放，還有小
型藝文書店及教學單位，曾舉辦許多精彩的
中型展覽，是當地頗為重要的藝術空間。
Tel:（852）2582-0200
Add: 灣仔港灣道2號藝術中心
http://www.hkac.org.hk/online/e/home/

漢雅軒

Hanart TZ Gallery

空間雖然不大，但是地位重要。成立二十餘
年來，不但成功推動華人進軍國際藝壇，也
陸續展出各類當代藝術，是瞭解華人當代藝
術的入口。
Tel:（852）2526-9019
Add: 中環皇后大道中五號衡怡大廈二樓
http://www.hanart.com

上海街視藝空間

Shanghai Street Art Space

這是一個小型藝術替代空間，因位於上海街
而得名。空間也不大，但推出的展覽品質有
口皆碑，在此可以看到許多香港年輕藝術家
的作品。附近的茶餐廳也不錯。
Tel:（852）2770-2157
Add: 九龍油麻地上海街404號
http://www.artmap.com.hk

香港重要
美術館、畫廊
與 替代空間
推薦單

僅列出十處空間供讀者參考

1a Space

一九九七年成立,是一個由當地藝術家經營的小型藝術替代空間,以推動香港當代藝術為主要發展方向,也引進一些中外藝術家進駐計劃,並策劃專業性展覽,是香港重要的當代藝術據點。
Tel:(852)2529-0087
Add: 九龍土瓜灣馬頭角道63號牛棚藝術村c座14號室
http://www.oneaspace.org.uk

藝穗會

Fringe Club

原為冷藏庫,藝穗會於一九八四年接管這座大樓,目前三層建築物內有兩所劇院、兩間畫廊、一間攝影館、兩間餐廳酒吧、一間排練室、一個陶器工作間,以及天台花園和餐廳「M at the Fringe」。
每年藝穗會提供約六十場展覽及逾兩百場表演,並經常開設工作坊、學習班和講座,推動藝術項目和外展活動。
Tel:(852)2521-7251
Add: 中環下亞厘畢道2號
http://www.hkfringe.com.hk/prepop.htm

亞洲藝術文獻庫

Asia Art Archive

二○○一年成立,是香港首間專門收集亞洲當代藝術資料的非營利機構。雖然不是畫廊,也沒有展覽,但這裡收集了大量亞洲藝術文獻資料,若想要快速瞭解亞洲當代藝術發展,這裡絕對是全亞洲、甚至是全世界一處資料最完整的中心,不容錯過。
Tel:(852)2815-1112
Add: 荷李活道181-191號華冠大廈208室
http://www.aaa.org.hk

Para/Site藝術空間

Para/Site Art Space

一九九六年成立,是一個由藝術家經營的小型藝術替代空間,一樓是展覽空間,二樓是辦公室,雖然空間很小,卻是香港最有組織與最活躍的藝術空間之一。附設迷你書店。也是不容錯過之地。
Tel:(852)2517-4820
Add: 上環普仁街4號地下
http://www.para-site.org.hk

藝術公社**M63**

Museum 63, Artist Commune

一九九七年正式成立。從最初在石塘咀長發工業大廈設置工作室,吸引了不少當地及外來的藝術家以此作為交流中心,並經常舉辦座談會分享創作經驗。其後雖然經歷多次遷徙,但亦因此確立了藝術公社多元化的發展方向。時至今日,藝術公社已成為一個多元化的民間藝術組織,除可提供本地有志於藝術的年輕藝術工作者一個創作空間和發表機會外,更積極開拓藝術的不同領域和可能性。
Tel:(852)2104-3322
Add: 九龍土瓜灣馬頭角道牛棚藝術村12號室
http://www.artist-commune.com

錄影太奇

Videotage, New Media Artist Collective

一九八五年成立,是一個以錄影藝術為主的小型藝術替代空間,成員皆為香港當地媒體藝術家,曾策劃舉辦許多與媒體有關的藝術活動,活力十足。
Tel:(852)2573-1869
Add: 九龍土瓜灣馬頭角道63號牛棚藝術
http://www.videotage.org.hk

3

乾坤 大挪移

從香港轉機到貴陽滯留一晚後，便搭上頗為破舊的小巴士前往遵義。雖然我穿著低調，但沿途仍感到有些不安。車上擠滿了來自農村的民工，他們手裡拿著的雞鴨不停地咕嚕咕嚕叫著。只見車子一下彎上高速公路，一下轉赴偏僻地點接人，心裡納悶這司機老大到底要開向何方？為了打發時間，車上還準備了影片供乘客解悶，只是這電影並非我想像中的老片，而是連台灣都尚未上映的某某大製作！好不容易通過混亂的郊區來到遵義，與剛完成江西瑞金定點創作的一行人，在遵義會館首度見了面。稍做基本介紹並勘景後，確認

紅軍山紅軍紀念碑位於遵義市小龍山上，陵園正面是紀念遵義會議五十周年時所興建的一座紀念碑，碑正面是鄧小平手書「紅軍烈士永垂不朽」八個金色大字，碑後是紅三軍團參謀長鄧萍之墓。我選在紀念碑前執行〈乾坤大挪移〉。

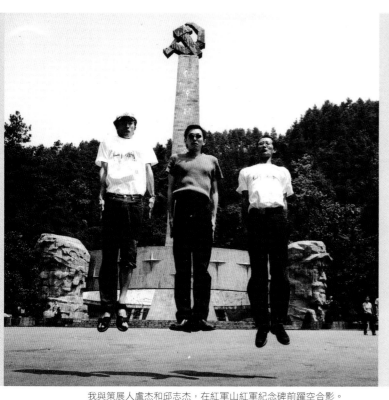

幾位藝術家即將執行的作品計劃，盧杰及邱志杰便忙著連絡相關事宜，我則開始思考要如何進行我的〈萬里長征行動之乾坤大挪移〉。

首先，我們來到了位於遵義市小龍山上的紅軍烈士陵園，此墓地坐北朝南，墓室由紅砂料石砌成，碑頂托起金屬質地的鐮刀錘子造型，正中豎著一顆紅

我與策展人盧杰和邱志杰，在紅軍山紅軍紀念碑前躍空合影。

色五角星。三個巨大的紅軍戰士頭顱連成了紀念碑的環狀底座，墓身正面嵌有鄧小平的手跡──「紅軍烈士永垂不朽」。這裡安葬著一些紅軍戰士的墳塋和骨灰房，非常莊嚴肅穆，是象徵解放中國的紅軍革命聖地，為當地著名觀光景點之一。十幾個貴州藝術家在當地評論人管郁達組織下，於紅軍山的鄧萍烈士墓前舉行儀式。貴州藝術家先展開了一面錦旗，錦旗上是毛澤東關於長征的著名講話──「『長征』是宣言書，『長征』是宣傳隊，『長征』是播種機……」，由「長征」主力部隊推出假人「瞿廣慈」接受贈旗，然後當地藝術家再給「長征」隊伍每人贈送一盒「長征」牌香煙，「長征」隊伍則回贈每人一盒「中南海」牌香煙。緊接著，管郁達代表貴州藝術家宣讀了給「長征」策展人和全體藝術家的公開信，在題為「長征與當代藝術下鄉」的公開信中，除了表示歡迎之外，也對「長征」的策展方式進行質疑，頗有當年中央與地方勢力暗地爭鬥的意味。最後雙方集體完成了這件作品。

中 国 工 农 红 军 长 征 路 线 图

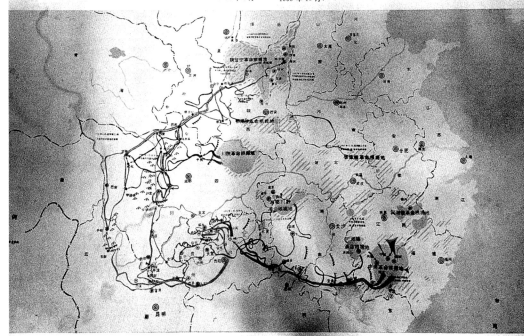

掛在遵義會議舊址牆上的中國工農紅軍長征路線圖，可以清楚地看出國共內戰的慘烈痕跡。

而在於藉沉重的歷史與乖張行為，突顯隱藏於人類意志所能想外，我的目的並不是為了解說歷史或挑戰某種意識形態，畫面。除了有種唐吉訶德式或武俠小說中意圖扭轉乾坤的幻算回台北後，放大成大幅黑白照片並將之倒放，形成一詭譎全都以同一姿勢，對「長征」所經之處做一倒轉行為，並打舒緩一下凝聚在空氣中的緊張氣氛。往後所有行程我也決定聲口令之下，一群人在紅軍山紅軍紀念碑前躍空合影，搞笑要一起做一下我的招牌動作。拗不過眾人盛情，只好在我一有趣對比。見此場景，盧杰和邱志杰一時興起，硬拉著我非只見領導一個口號一個動作，與我正在進行的倒立行為產生陣子）。恰好一旁有遠道而來的公安部隊正在向墓碑致意，雙手倒立姿勢試拍了好幾回（執行前已在台北閉門苦練了一我也不甘示弱。決定拍攝角度後，架上腳架，定好位置，以

貴州紅軍總政治部舊址大門。

掌控之外的某種荒誕處境。有人說是多此一舉，不就拍個照嗎，幹嘛大老遠非要親自跑一趟，用電腦合成不就得了？但實際上，若以如此簡易方式操作，將失去長征的根本意義。對我而言，越困難的方式才越具有挑戰性，旅途中那不可確定之事，以及遇到的人與景，才是旅行中真正吸引人之處。而實際參與後，策展團隊操作這個龐大命題的方式，更令我大開眼界。

隔天來到「遵義會議」會館，除了一賭當年著名的會議舊址之外，長征主隊伍也希望能借用此地，舉辦一場有關當代藝術語境的國際會議，以此背景呼應長征之舉。此地位於老城紅旗路八十號，老地名叫「琵琶橋」，因為是重點文物，此地已被規劃成一處觀光區，街上到處都是外國觀光客，很難想像當年一群中共中央領導曾在此舉行著名的遵義會議。不過從掛在遵義會議舊址牆上的紅軍長征路線圖，仍可清楚看出國共內戰的慘烈痕跡。會館後方的紅軍總政治部舊址，則在楊柳街的天主教堂裡。這座教堂由經堂和學堂兩部分組成，經堂在北端，是一座極具特色的羅馬式建築，我也不忘在此倒立執行〈乾坤大挪移〉。

（右圖）　我在貴州紅軍總政治部舊址後方的天主堂前倒立執行〈乾坤大挪移〉。

（左圖）　遵義會議結是中國共產黨歷史上一個生死攸關的轉捩點。我在其舊址前倒立在執行〈乾坤大挪移〉。

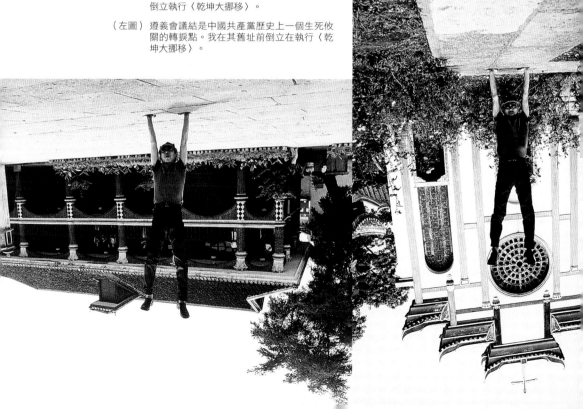

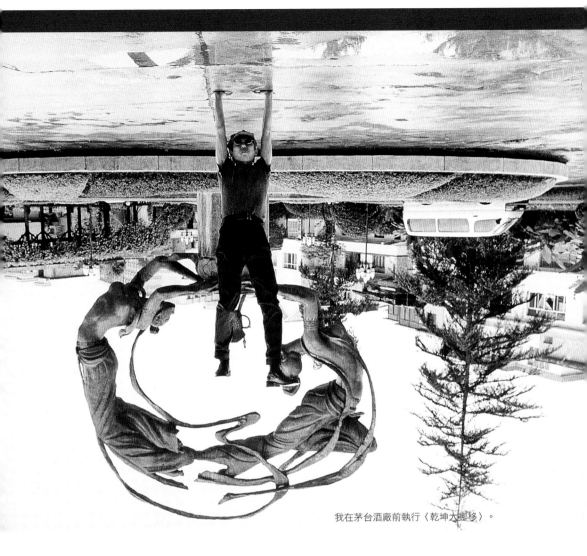

我在茅台酒廠前執行〈乾坤大挪移〉。

細究這段歷史，時值第二次國共內戰時期，由於中國共產黨王明的「左」傾機會主義路線，使紅軍根據地日益縮小，紅軍因此被迫長征。長征初期，博古等領導人決策錯誤，使紅軍蒙受重大損失，在此緊要關頭，中共接受了毛澤東的意見放棄向湘西進軍，改向國民黨控制薄弱的貴州推進。一九三五年元月紅軍到達黔北重鎮遵義，並在軍閥柏輝章的中英結合式別墅裡，召開了政治局擴大會議（即遵義會議），不但批評中共領導人在軍事上的錯誤，並通過決議，取消了博古、李德的最高軍事指揮權，推選毛澤東為政治局常委，隨後根據會議精神及常委分工，由張聞天代替博古，毛澤東、周恩來負責軍事，在行軍途中，又組成毛澤東、周恩來、王稼祥三人指揮小組。因此，遵義會議結束了王明的「左」傾路線，把毛

澤東推上軍事領導位置，除了鼓舞了廣大的指戰員之外，也確定了毛澤東路線，是中國共產黨史上一個生死攸關的轉捩點。

原本打算要在遵義會館舉辦的一場會議，因場地生變，臨時改至貴陽的金翠湖度假村舉辦，所以一行人只好轉赴省城貴陽。來自全球數十位策展人與藝評家，在熱烈討論下，對於中國目前的藝術發展都提出獨特看法，似乎呼應了當年遵義會議的精神。不過經過一整天的會議，大家都疲憊不堪；此時主席盧杰宣佈，藝術家王楚禹要在會議上實施〈民主長征〉一作。結果王楚禹一上台便指出，盧杰、邱志杰二人自封「長征」策展人，是未經民主選舉的舉動，不具有合法性，因此他要求在場所有人，以民主方式選出五位候選人，讓這五人分別發表競

選演說，再進行第二輪投票，最終選出的兩個人即為策展人。一輪唱票結束後，五位候選人上台發表演說，都極力希望說服大家不要選自己。最後盧杰和邱志杰仍舊當選，合法成為「長征」策展人，這是王楚禹始料未及的。

結束策展人會議後，長征主隊伍循當年紅軍分三路縱隊西渡赤水河的路線，來到了以釀酒聞名中外的茅台鎮。該鎮也被稱為「國酒之都」，前臨赤水、後依寒婆嶺，釀酒條件得天獨厚，有如世外桃源。遵義會議後國民黨軍意圖包抄紅軍，紅軍則以聲東擊西策略，迴避與國民黨軍正面交鋒，此地正是當年紅軍第一方面軍的主要渡口。相傳當年紅軍四渡赤水，長征戰士療傷、治腹茅台酒與長征歷史頗有淵源。

（右圖）不知名的民工接過七彩顏料和毛筆，就在紙上隨性甩了起來，不到十
　　　　分鐘就完成了數十幅畫作，簡直比波洛克還波洛克。
（中圖）王楚禹赤裸上身，正在進行〈熱烈慶祝〉行為演出。
（左圖）毛澤東在赤水邊寫下的文句頗為狂放。

策展人盧杰和邱志杰打算在城內進行〈長征事件─群眾集體創作波洛克式抽象畫〉，比一下到底是酒精中毒的波洛克厲害，還是酒國之都的茅台老鄉高段。首先，我們找了一間看起來不怎麼樣的餐廳，在街上號召路人與民工享用免費午餐，讓這些人一邊看描述波洛克作畫過程的影片，一邊吃大餐，先給他們洗腦一番。酒足飯飽後，一群人浩浩蕩蕩地來到赤水河邊的亭子裡。毛澤東在赤水邊寫下的文句就確有不凡，詩詞頗為狂放，從字裡行間中可看出他的文學造詣在一旁。工作人員已準備了十幾張白紙鋪在地面，各種顏料也已倒在盆裡，不知名的民工接過七彩顏料和毛筆，就在紙上隨性甩了起來，不到十分鐘就完成了數十幅畫作。邱志杰在一旁簡直比波洛克還波洛克，我也看傻了眼。民工們大言不慚地說這太容易了，藝術也沒什麼了不起，直呼我們是一群傻B。

王楚禹則在剛吃完飯的小餐館內進行〈熱烈慶祝〉行為演出。他赤裸上身，胸前戴著綢布紮成的大紅花，另外四條紅色綢布分別繫在脖子、腿上和雙手腕部，另一頭則繫在飯館的樑上。行為開始，他目光前視，重覆用力鼓掌，嘴裡高聲喊著「熱烈慶祝」，持續了約四十分鐘，直到完全筋疲力盡，抬不起手臂為止。而我則在紅軍四渡赤水紀念塔前，冒著綿綿細雨勘景，決定好角度後，架起腳架拍攝倒立行為。這座矗

立在赤水河西岸、茅台渡口朱砂堡頂的高塔，約有二十五米，暗寓著紅軍長征二萬五千里之意。塔身由四根巨大浪形柱依次錯位重疊構成，浪形柱上部懸嵌著不鏽鋼球，恰似騰空浪花。塔碑上則由前中共中央總書記江澤民題寫「紅軍四渡赤水紀念塔」九個銅板鎏金立體大字，足可見此地對長征的重要性。

工作結束，一行人全身溼答答地回到位於赤水旁、充滿霉味的飯店內，剛好房內的電視正播著「長征」電視連續劇，一旁幾位大陸藝術家見狀，開始滔滔不絕地講述這段對我來說十分模糊的歷史情節。從樓山關講到瑞金，電視畫面中也出現了赤水這段情節，冥冥之中似乎跟我們所走的路線成一呼應。

我不禁想著，若歷史可以倒轉、往事可以重來的話，又會是怎樣的一番局面呢？帶著這個無解的思緒，將煙圈吐向灰濛濛的天際，就這樣在發霉的房間中沉沉睡去……

我冒雨在紅軍四渡赤水紀念塔前倒立執行〈乾坤大挪移〉。

4

人類歷史的命運具有某種
無可救藥 的荒謬性

一行人結束了貴州幾個點的創作計劃，將大包小包行李從窗外丟上火車，朝四川直奔而去。一路上大家天南地北說個不停，盧杰和邱志杰兩人的談話頗有內涵，長在台灣、只會看電視的自閉年輕人十分佩服。由於連我在內的五個工作人員都會說閩南語，因此我們還半開玩笑地說長征隊伍是由「福建幫」所組成。隨行的財務小姐楊潔是杭州姑娘，因為聽不懂我們這票人在講啥，索性忙連絡所有相關事務。原本我並未打算在重慶倒立拍照，不過聽當地藝術家形容，原本為「抗戰視台主播，因為覺得「長征」這個活動很有意思，所以一個人單拿出一本小說來讀。她原本是電槍匹馬前來參與財務工作。不久，一行人開始你一言我一語地對當代藝術涉獵未深的她，進行藝術上的思想改造，從杜象的「現成物」、「活體雕塑」到「裝置藝術」都一一剖析，聽得她趣味盎然。雖然我在心中暗自竊笑這牛皮吹大了，但基於入境隨俗的基本禮儀，只好面帶微笑裝做啥都不知。

在硬臥上睡了一覺後，清早來到了天府之國四川重慶，大夥兒趕勝利紀功碑」的「人民解放紀念個人的「抗戰

碑」，是一處頗有價值的歷史建物，為重慶市中心以及重大集會、節日慶典之地，因此趁著空檔便驅車前往。此地人來人往，如同台北西門町般地熱鬧，但這座解放碑孤伶伶地處在四周的高樓大廈間，形成資本主義與共產主義的強烈對比。我當下便決定在此倒立拍照留念一番。而著名的四川牛肉麵就在不遠處，當然也不能免俗地要品嚐一下，看是這裡的麻辣，還是台北永康街的嗆。果不其然，四川的牛肉麵的確名不虛傳，辣到我猛灌冰開水還是受不了。原本透明的水，表面立即浮上一層紅花花的油漬。

當地另一處赫赫有名的歷史景點「渣滓洞」，原為民營煤礦，後來因出產的煤質量太差而廢棄。當地人戲稱此地為一處只會出產渣滓的洞穴。後因地勢險要隱蔽，被國民黨特務頭子戴笠看中，改建為秘密監獄。不遠處的「白宮館」原為中統招待所，後也改為監獄。這兩處均關押共產黨及其支持者等政治犯，從抗戰後期起用到最

一九四一年國民政府在重慶市區都郵街廣場建了一座高七丈七的碑形建築，以象徵「七七」抗戰的精神。一九四六年在原「精神堡壘」舊址上建立「抗戰勝利紀功碑」。一九五〇年十月一日首屆中共國慶，西南軍政委員會再將碑名改為「人民解放紀念碑」。我在碑前倒立執行〈乾坤大挪移〉。

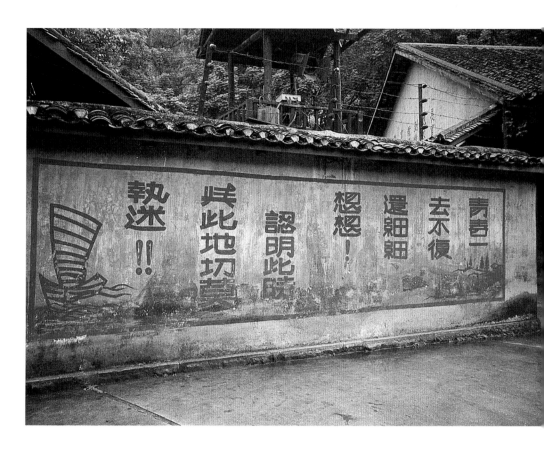

青春一去不復返，細細想想！認明此際，此地切莫執迷！！

後國民黨撤離，前後共關押過三百餘人。內牆上的標語尚可清楚辨識出「青春一去不復返還細細想想！認明此處與此地卻莫執迷！」等字樣。當時國民黨看守時使用中式及美式酷刑，以吊打、坐老虎凳、電刑、灌辣椒水，或強迫受刑者背上一個裝有火炭的轎子……等刑罰，逼問機密軍事情報，可說是無所不用其極。

一九四九年十一月底，「渣滓洞」的留守人員在共軍進攻的炮聲和驚慌中用機槍掃射受刑人，再用手槍進行補射並焚燒現場，共有一百八十餘人被打死，十五人從監獄外牆的一處缺口逃生，可見當時國共內戰之激烈與殘暴。

我則在陰風陣陣中，挑了一處掛有國民黨黨徽的地點倒立，結果還不慎摔倒破皮，令旁觀者嚇了一跳。

匆匆離開重慶後，我們轉往下一個目的地——西昌。長征主隊伍打算在此進行幾件作品，因為此地為紅軍渡過金沙江，中央軍委從皎平渡向會理、德昌、西昌及瀘

四川重慶渣滓洞是當年國共內戰時，國民黨特務頭子戴笠所設立的集中營。

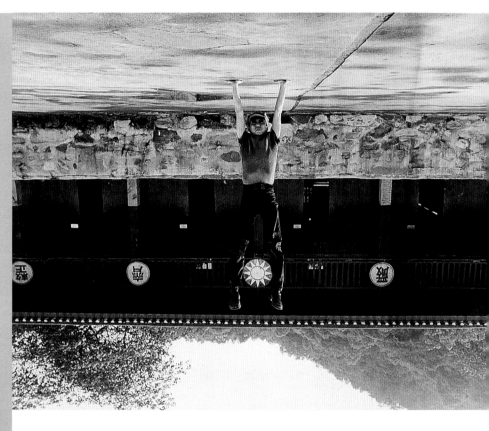

沽挺進的目標之一。其中的西昌市，以建於七〇年代初的衛星發射中心聞名，發射場位於市中心西北約六〇公里處的大涼山窪，發射中心擁有測試發射、指揮控制、跟蹤測量、通信、氣象及技術勤務保障等系統；自一九八四年以來，西昌衛星發射中心先後發射了十七個顆通訊衛星，中國第一顆「長征一號」衛星即是從此基地發射。從北京前來與主隊伍會合的藝術家展望，希望能用「長征」火箭，把一顆不鏽鋼複製的隕石送回太空，不過這個《新補天計劃》並沒有獲得基地領導的首肯。於是展望表示可以將這個不鏽鋼隕石捐給基地，等將來條件成熟時再送往太空。最後基地領導同意接受他的饋贈，將這塊不鏽鋼隕石和詳細計劃說明文件，陳列在即將落成的「航太展望」廳中，算是皆大歡喜。

我在四川重慶渣滓洞陰風陣陣中倒立執行〈乾坤大挪移〉。

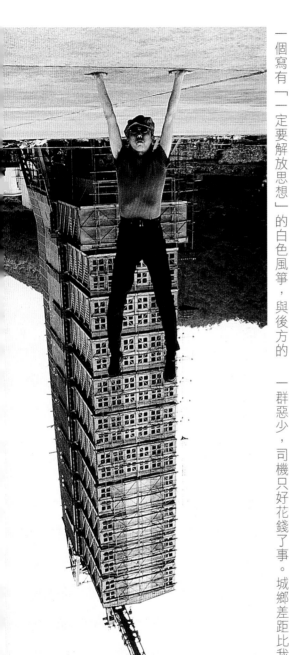

基地領導一高興，特別開放我們一行人進入中央指揮所參觀，然後前往存放長征火箭的倉庫一睹風采，最後到十幾層樓高的發射架區前仰望。眼見機會難得，趁基地領導引領大家參觀的時間差，我不動聲色地架好腳架，在數名手持衝鋒槍的解放軍注視下，極為迅速地倒立執行《乾坤大挪移》。一旁的解放軍同志還以為我在耍寶，嚴肅軍帽下的嘴角露出了微笑。出了基地後，我與展望都很高興完成了此定點的創作。來自成都的藝術家劉成英也不甘示弱，在西昌衛星發射站外找了一處空地，在大夥兒的幫助下，對空放飛了一個寫有「一定要解放思想」的白色風箏，與後方的

發射塔形成強烈對比，巧妙地暗示了人類的進步不在於科技能力高低與否，而在於思想的解放。

揮別了西昌衛星發射站，一行人便繼續朝向下一個目標磨西前進。不過唯一的道路必須先經過石綿，但這條路因為還在修繕中，司機大多不願意輕易前往，怕被卡在路中間，進退不得。費了好一番勁，楊潔總算找到了一台不怕死的中巴。這一路上非常顛簸，坐在車內前座已被搖晃得頭昏眼花，後座的攝影師沈曉閩還被彈跳撞上車頂，差一點沒骨折。沿路不但沒有餐館，連廁所也沒有半間；途中還碰到攔車要買路費的一群惡少，司機只好花錢了事。城鄉差距比我想像中

著名的「長征一號」衛星即是從此西昌衛星發射中心發射。我在數名手持衝鋒槍的解放軍注視下，倒立執行〈乾坤大挪移〉。

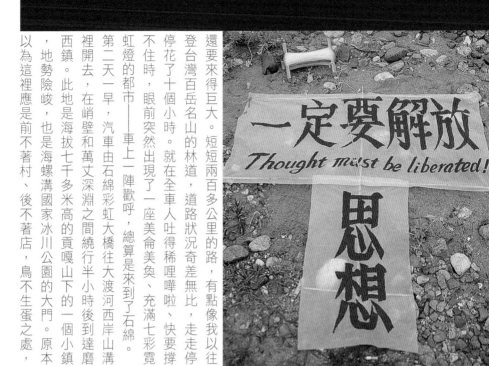

還要來得巨大。短短兩百多公里的路，有點像我以往登台灣百岳名山的林道，道路狀況奇差無比，走走停停花了十個小時。就在全車人吐得稀哩嘩啦，快要撐不住時，眼前突然出現了一座美侖美奐、充滿七彩霓虹燈的都市——車上一陣歡呼，總算是來到了石綿。第二天一早，汽車由石綿彩虹大橋往大渡河西岸山溝裡開去，在峭壁和萬丈深淵之間繞行半小時後到達磨西鎮。此地是海拔七千多米高的貢嘎山下的一個小鎮，地勢險峻，也是海螺溝國家冰川公園的大門。原本以為這裡應是前不著村、後不著店，鳥不生蛋之處，

但眼前卻出現了數間豪華五星級大飯店，令所有人都非常驚訝，與之前行程所住的破爛旅館比較起來，這裡簡直是天堂。其中一間「長征大酒店」更絕了，前台服務員一律穿著紅軍服裝，大堂牆面上掛著毛澤東手書的〈長征〉詩句，以及毛、鄧、江的肖像，還有奇岩怪石構成的假山庭園，如同進入中南海禁地。見到如此豪華美景，全隊人馬頓時鬥志盡失，開始懷疑長征的意義。策展人盧杰見所有人幾乎都快掛了，乾脆仿傚毛澤東的策略，宣佈在此休養整息。

（上圖）中國藝術家劉成英在西昌衛星發射站外，對空放了一個寫有「一定要解放思想」的白色風箏。
（下圖）位於四川西昌衛星發射站，不輕易開放參觀的「長征一號」火箭。

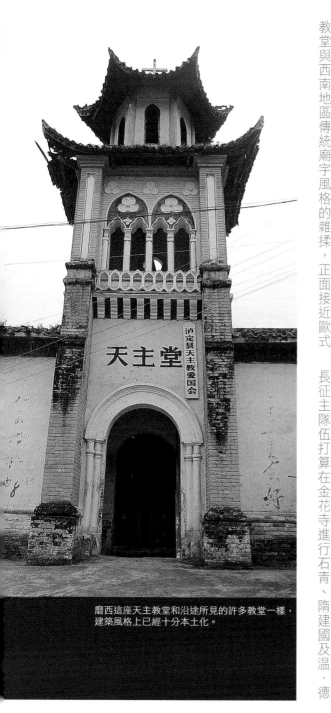

磨西這座天主教堂和沿途所見的許多教堂一樣，建築風格上已經十分本土化。

當年紅軍強渡大渡河後來到了磨西，毛澤東把天主教堂當作紅軍指揮部。磨西這座天主教堂和沿途所見的許多教堂一樣，建築風格上已經十分本土化，是西式教堂與西南地區傳統廟宇風格的雜揉，正面接近歐式風格，鐘樓的一、二層為平面四方形，東北面是中式廟宇的圓窗，到第三層變為八角形，飛簷之上立著十字架，整體造型略顯怪異。

長征主隊伍打算在金花寺進行石青、隋建國及溫．德

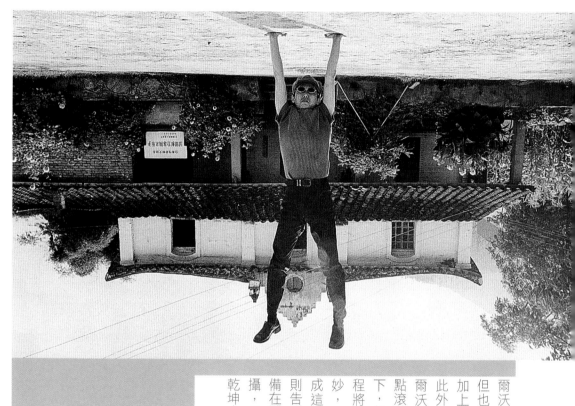

爾沃依（Wim Delvoye）等人的作品。

但也許是此地海拔甚高、空氣稀薄，加上隊員都已疲憊不堪、設備不足，此外楊潔因為奮勇回石綿輸出溫·德爾沃依的大圖，回程道路坍塌，差一點滾落山崖，而傷了一隻腳；在此情況下，如果接下來還要進入陝甘荒漠，行程將更為艱辛。主策展人一看形勢不妙，原本預定二十站的行程，就在完成這裡的創作計劃後，暫時打住。我則告別長征主隊伍，提前趕赴瀘定，準備在那兒完成我個人最後一個定點的拍攝，算是結束整套〈萬里長征行動之乾坤大挪移〉計劃。

當年毛澤東被國民黨逼到四川摩西海螺溝，在這個破舊的臨時住所中，他決定橫越大金山，以突破國民黨軍隊的封鎖。時過境遷，我在同一地點倒立執行〈乾坤大挪移〉。

位於縣西之大渡河上的瀘定橋，建成於一七〇六年，橋身共由十三根鐵鏈組成，其中底鏈九根，扶手四根。原本沒沒無名的瀘定，因為曾是太平天國翼王石達開被清軍剿滅之處，也是紅軍差一點被國民黨殲滅之地，因此在共產黨黨史中赫赫有名，在中國大陸更是無人不知、無人不曉。

在這個狹小的山谷中，兩岸步道清晰可見。想當年國民黨部隊與紅軍曾在兩岸「賽跑」，比誰先到瀘定橋；紅軍部隊為了不被殲滅，只能馬不停蹄、日夜不息地以手攀附前方將士肩膀以跑帶走，他們也很清楚若過不了大渡河這一關，只怕會做石達開第二。國民黨將領薛岳老神在在，等的就是這一刻。不過薛岳軍隊沒紅軍跑得快。就在一九三五年五月底，中共紅二師四團由二連連長率領二十二名突擊隊員，在炮火中作為第一梯隊，率先衝上了鐵索橋，冒死衝進了瀘定城，在這裡取得了「飛奪瀘定橋」的勝利，也讓國民黨無法在此一舉殲滅中共殘餘部隊。六月初，中央紅軍先頭部隊終於翻過幾座大雪山，在北進途中，與紅四方面軍先頭部隊會師。紅一方面軍主力於十月到達陝甘蘇區吳起鎮，隨後中央在此召開政治局擴大會議，宣告紅軍主力長征結束。最後紅軍三大主力在甘肅會寧會師，從而結束

了長征，並奠定往後共產黨在延安政權壯大的基礎。

瀘定橋一旁小餐廳內的電視，仍陰魂不散地播放「長征」連續劇。吃著午飯，觀賞片中被英雄化的紅軍與被妖魔化的國民黨軍形成強烈對比，心內滋味如口中味覺，自是五味雜陳。望著腳下滾滾江水，已搭建木板的瀘定橋仍在風中晃動，有些觀光客換上紅軍裝、手拿玩具槍，在橋上猛拍紀念照。我趁著空檔在橋頭架好腳架，由一路幫我拍攝的Jeff操刀按快門，開始不斷在橋上倒立拍照，不過橋面晃動很難保持平衡，差一點沒失手掉落大渡河。最後總算在狀況頻傳的旅程中，完成了十個定點的拍攝。

回來後在破舊的爛旅館中等了兩天巴士，每天聽著對面店家不斷播放的康定情歌，彷若置身青康藏高原，只是耳膜差點沒震破。隔天搭上同來程一樣奇怪的小巴士，在出了名要人命的二郎山山巔，轉得頭昏眼花、恍惚出神之際，總算抵達成都，回到了文明世界。

經過了漫長且艱辛的「長征之旅」，終於體會到當年國共內戰的激烈鬥爭史，不禁感慨良多。當然如同大多數台灣青年一樣，我對這段陳年往事所知不多，也沒有太大興趣。我只是希望藉藝術行為來來印證存在於歷史中那無法言狀的荒謬感，也對上一代的歷史情結

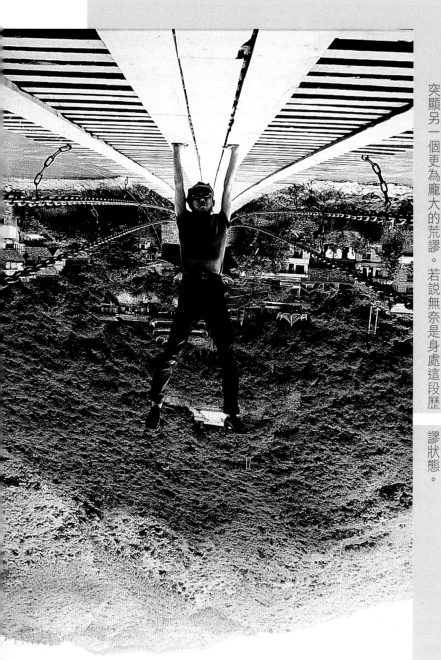

進行解構，並試問歷史是否存在著某種反轉之可能？

而我們所認知的歷史究竟有多少真實成份？意識形態

的對立又是如何產生？

除去這些龐大的歷史命題，我試圖以自身的荒謬行徑，

突顯另一個更為龐大的荒謬。若說無奈是身處這段歷

史迷霧中，我們這一代年輕人之命運，那麼總得對於如

何走到這步田地表示些什麼吧！現在，我更加相信：人

類的歷史命運具有某種無可救藥的荒謬性！

以前是、現在是，未來也將無法迴避這無可名狀的荒

謬狀態。

我在瀘定橋上倒立執行〈乾坤大挪移〉，在搖晃的鐵索橋上，差點沒掉下大渡河去。

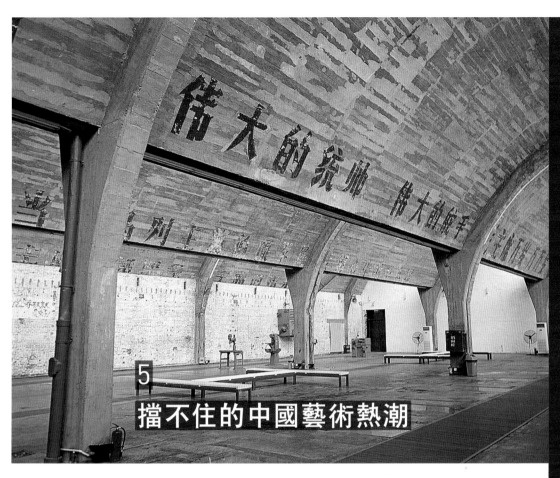

5
擋不住的中國藝術熱潮

八〇年代末的中國，仍處在從共產主義過渡到具有中國特色的社會主義階段，當時的前衛藝術展覽大多是地下活動，商業畫廊非但沒有幾間，美術館更不必說。但時至今日，中國當代藝術發展已不可同日而語，自九〇年代中期之後，整個中國藝術基本上是與經濟成長平行進展，伴隨著經濟改革與開放政策，當代藝術水平也水漲船高，頻頻在國際上露臉，隨著文化交流而逐步發酵。

而近年來中國政府對當代藝術已不像以往充滿敵意，相反地，政府積極對外推動當代藝術，並已成為外國對中國想像的切入途徑之一。

因此，來自大江南北的英雄好漢，無不想要在中國分一杯羹，無論是北京七九八、通州、宋庄、索家村、費家村、藝術東區，或者是上海莫干山、南京聖劃藝術中心、成都藍頂藝術家工作室、重慶坦克倉庫、昆明上河創庫、廣州 Loft 345 等地都有藝術家聚落，這些地點不但有為數眾多的藝術家工作室，也有不少藝術空間，可說是中國當

二〇〇三年成立的「七九八時態空間」，旨在推動中國前衛藝術家的作品，展出空間廣闊。

代藝術的生力軍。幾波前衛藝術運動（例如八五年美術新潮及後八九年中國新藝術），都是由北京發動並向外擴延，慢慢形成了一個龐大文化磁場，成為外國策展人必造訪之地。

以目前蓬勃發展的藝術空間來說，成立於一九九一年的老牌「紅門畫廊」（Red Gate Gallery），由澳大利亞人布朗‧華萊士（Brian Wallace）所創辦，十餘年來不曾間斷地舉辦中國當代藝術展，並引進西方藝術，為中國當代藝術發展及中西方的藝術交流，做出不少貢獻。而一九九三年由藝術家艾未未成立的「文件藝術創庫」（China Art Archives & Warehouse），則是另一處推動中國前衛藝術的根據地，極具歷史意義。

北京費家村藝術聚落內的展出空間。

整齊劃一的北京索家村藝術聚落一景。

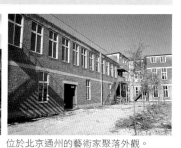

位於北京通州的藝術家聚落外觀。

昆明上河創庫一景。

南京聖劃藝術中心外觀。

北京藝術東區「站台中國」外，有許多藝術家在聊天。

不過，北京近來熱門的藝術集中地，當推距離中央美院不遠的大山子「七九八工廠」。這裡原本是電子工業部前身——第四機械工業部——的生產基地，一九五〇年由前蘇聯援助、東德工程師負責設計施工，專門生產無線電等軍事用品，經藝術家們的巧手改造，此區內目前有為數眾多的藝術空間、畫廊、工作室與酒吧，來自海內外各地的參觀者絡繹不絕，甚至還有

一九九三年由藝術家艾未未成立的「文件藝術創庫」，是另一處推動中國前衛藝術的根據地。

總理級外賓指定一遊，足可見其吸引力正與日俱增，充滿商機。除卻商業畫廊不談，其中還有幾處也很值得一看；例如二〇〇三年成立的「七九八時態空間」（798 Space），旨在推動中國前衛藝術家的作品，空間不但廣闊，展出作品更是一時之選。而由紐約「長征基金會」支持的「長征空間」（Long March Space）就更加生猛，是由該基金會主席盧杰主持，這裡並不

由紐約「長征基金會」支持的「長征空間」，是具有學術性與實驗特色的前衛藝術基地。

成立於一九九一年的老牌「紅門畫廊」，十餘年來不曾間斷地舉辦中國當代藝術展，並引進西方藝術，為中國當代藝術發展以及中西方的藝術交流，做出不少貢獻。

是一個單純的藝術空間，而是一個藝術工作站，作為實驗性展覽策劃空間，用以研究和展示文化和藝術原創、實踐與理論、藝術品與文本、觀眾與作品的關係，曾策動了幾件大型藝術創作計劃如「長征」、「延川剪紙大普查」及「唐人街」，是具有學術性與實驗特色的前衛藝術基地。

此區尚有不少外國單位進駐，都是看準這裡的發展性而投資，例如於二〇〇二年創立的「北京東京藝術工程」（Beijing Tokyo Art Projects），主要在推動中國與日本當代藝術，並與日本進行合作交流；「中國當

代藝術」（Chinese Contemporary）則為英國在北京成立的分公司，台灣幾家畫廊也都陸續進場卡位。二〇〇四年園區發起規模相當盛大的「大山子國際藝術節」（The Dashanzi International Art Festival）；行走於眾多工作室與藝術空間之間，不但可以見到許多有趣的活動，也可以窺見當下中國最新的美術發展，使得「七九八時態空間」成為名符其實的國際藝術特區，聚集在這裡的藝術家之多，會令人產生一種時空錯亂之感，即使是紐約蘇活區可能也比不上。此地無疑已成為北京最火紅的藝文場地。

上海浦東的摩天大樓雖不比香港密集，但從外灘望去，
仍不失其國際大都會的泱泱氣度。

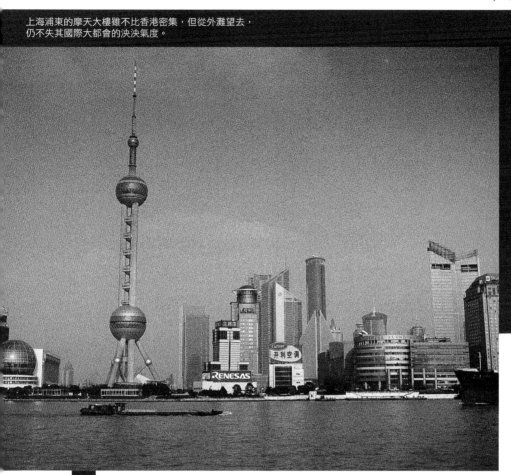

與北京嚴肅的文化氣息比較起來，上
海就的確像風景明信片一樣充滿了異
國情調，此起彼落的摩天大樓構成了
無盡的天際線，擁有所有國際大都會
該具備的條件與氣度。放眼亞洲，也
只有東京和香港能與之媲美。上海得
天獨厚的養成環境，非得親自走一趟
才能體會。外灘夜色之美不在豔麗，
而在於不落俗套，有一種飽經世故的
滄桑之美。東方明珠如外星基地般地
矗立於浦東最顯眼的位置之上，站在
黃浦江渡輪上環顧四周，有如置身另
一個國度。新與舊的並陳對立，構成
上海街頭的基本調性，乍看之下雖如
同無政府狀態，卻又自有其生存法則。而
觀光客必造訪的上海豫園，則充滿了江
南情調，放眼望去只見重重屋簷，將天際
劃分為各種抽象圖案。上海的絕代風
華，似乎自古皆然。

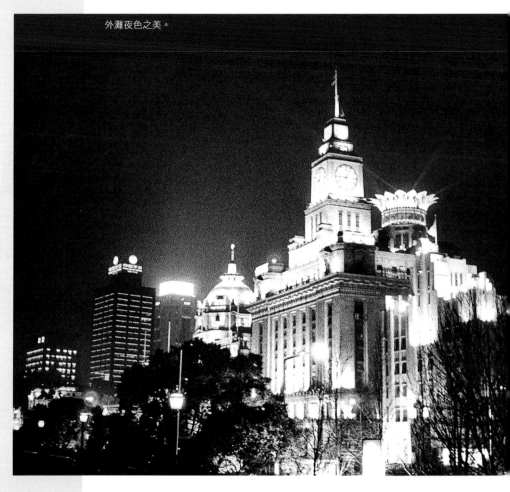

外灘夜色之美。

雖然上海的商業氣息濃厚，但無論藝術空間或藝術家的質與量，都明顯沒有北京來得多元與豐富。不過上海仍有幾間不錯的美術館；例如一九八六年成立的「上海美術館」（Shanghai Art Museum），不但展出具有代表性的中外藝術大師作品，而由該館舉辦的「上海雙年展」（Shanghai Biennale），更號稱是目前中國境內最大、水準也最整齊的雙年展。座落在上海文化歷史名人街多倫路上的「上海多倫現代美術館」（Shanghai Duolun Museum of Modern Art），則是中國第一個由地區政府設立的專業現代美術館，為推動中國當代藝術發展與國際交流而努力，空間頗具後現代感，屬於中型美術館規模。

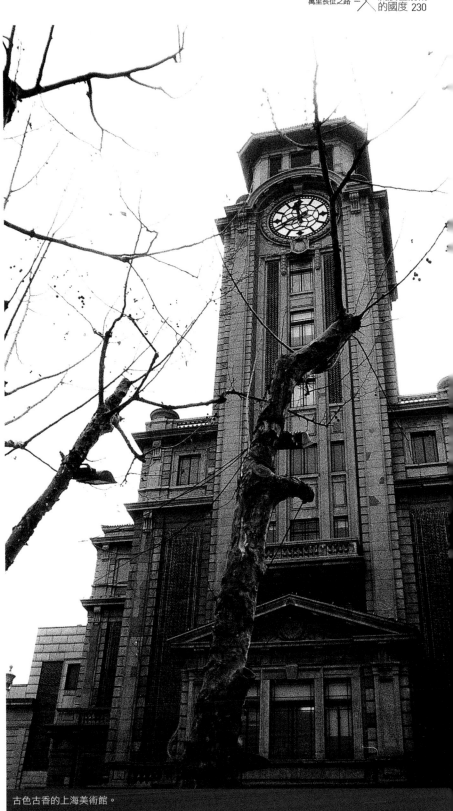

古色古香的上海美術館。

上海豫園充滿江南情調。

至於畫廊部分，位於外灘三號的「滬申畫廊」（Shanghai Gallery of Art），地處一棟高級進口名牌古典建築物內，對面就是風光優美的上海灘。此地推出的展覽品質優良，可說是一處中型私人美術館，不但積極推動中國當代藝術發展，也引進世界級藝術家在此獻藝，如今已成為富商貴婦進出的高級地段。一九九六年成立的「香格納畫廊」（Shanghart Gallery），也是中國當代藝術相當重要的私人畫廊，專門展出中國當代藝術家的作品，一九九九年移至復興公園旁，不但有常態性展覽空間，並有大量藝術檔案與書籍；二〇〇〇年另在蘇州河邊承租一間大倉庫，供作典藏用途，為上海最具規模的中國當代藝術畫廊。至於一九九八年成立的「比翼藝術中心」（BizArt Art Space），則是上海地區極具當代性與實驗性的藝術空間之一，幾乎囊括所有中國先鋒藝術家的作品，為瞭解中國當代藝術必造訪之處。整體而言，上海大部份藝術家仍偏向架上繪畫，但隨著社會改革開放，許多藝術家也時興創作裝置藝術，面貌可說非常多元。

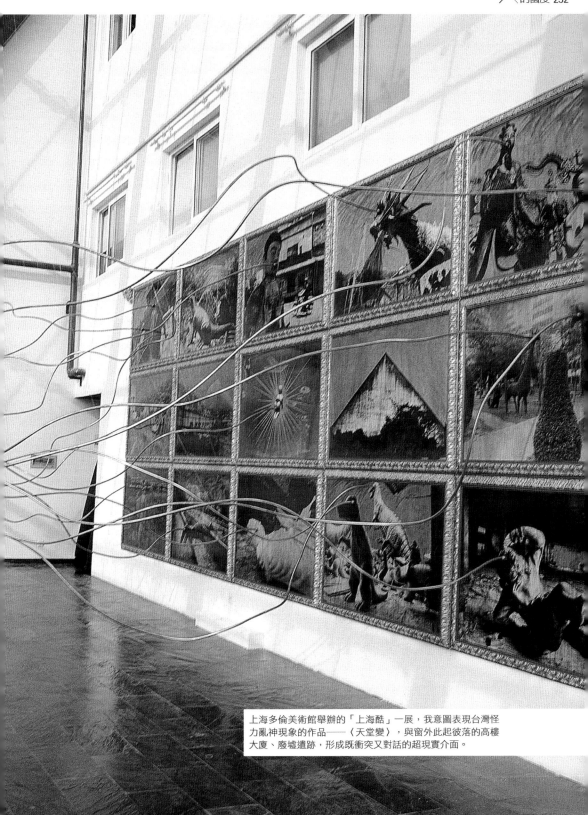

上海多倫美術館舉辦的「上海酷」一展,我意圖表現台灣怪
力亂神現象的作品──〈天堂變〉,與窗外此起彼落的高樓
大廈、廢墟遺跡,形成既衝突又對話的超現實介面。

從作品發展面貌來看，目前活躍於國際藝壇的中國當代藝術，大部份非常強調具有中國社會特色的圖像表現，如紅、光、大等元素，甚至帶有某種圖解社會背景的傾向，例如喜歡運用毛澤東肖像。但真正具有批判性或前鋒性格的作品，在轉化為西方藝術市場的寵兒之後，反而慢慢喪失原有的意涵。尤其在目前，中國的經濟改革開放之後，對世界各國產生某種程度的吸引力，中國本身也試圖建立一套以其經驗為出發點的藝術觀點，進而達成文化交流與市場價值上的實質目的。但快速挪用傳統美學或民俗樣式，是否對藝術本身有所提昇？目前看來尚無定論。整體而言，許多的嘗試仍停留在滿足西方對中國文化的綺想或文化誤

讀之上。因此這幾年來，中國當代藝術大量使用傳統文化形式進行變奏或嘲諷的策略，間接造成了當代藝術無論是在先天意識型態或民族情感上，皆與中國傳統文化密不可分，這點也是西方藝評家對中國當代藝術過於迎合西方「異國情調口味」的評價。

如此觀之，圖解社會變遷、闡述資本主義語下的價值觀鉅變，或者玩弄形式、怪力亂神的創作策略，是否會成為發展藝術本身精神層次的阻礙？一條看似理所當然的大道，也許不如毛澤東所言「無限風光在險峰」的突圍策略。而這些充滿戲劇性與議題能量的作品，是否能如同紅軍萬里長征之路，開創出一條嶄新大道？值得所有人拭目以待。

中國美術館

China National Art
Museum Of Fine Art

以展示、收藏、研究中國近現代藝術家作品為重點的國家級美術館，館內分上、中、下三層，共十三個展廳，不但主辦各類型的中外美術展覽，也進行中外美術交流，以建立中國近現代美術史料、藝術檔案為主，是瞭解中國現代藝術發展的入門途徑。
Tel:（86）10-6401-7076
Add: 北京市五四大街一號
http://www.ccnt.com.cn/visualart/mcprc/under/meishu/mcprc715.htm

上海美術館

Shanghai Art Museum

一九五六年經人民政府批准，將南京西路原「康樂酒家」改建為「上海美術展覽館」。一九八六年，在原址新建「上海美術館」，展出水準整齊。而由該館舉辦的「上海雙年展」，號稱是目前中國境內最大、水準也最整齊的雙年展，在此可見到中外一流當代藝術家作品，為必到訪之處。
Tel:（86）21-6327-4896
Add: 上海市南京西路325號
http://www.sh-artmuseum.org.cn

劉海粟美術館

Liu Hai Su Art Museum

一九九五年三月正式開館，集美術館、小型博物館和個人紀念館於一體，並積極推動美術教育及組織學術研究，以開展中外間的文化交流。
Tel:（86）21-6270-1018
Add: 上海市虹橋路1660號
http://www.lhs-arts.org/

上海多倫現代美術館

Shanghai Duolun Museum
Of Modern Art

中國第一個政府平台的專業現代美術館，座落在上海文化歷史名人街的多倫路上，魯迅、茅盾、丁玲、沈從文等眾多文化先驅都曾居住在此。為推動中國當代藝術發展而設立，空間大方，設備齊全，屬於中型美術館規模。
Tel:（86）21-6587-2530
Add: 上海市多倫路27號
http://www.duolunart.com/

中國重要
美術館、畫廊
與 替代空間
推薦單

僅列出二十五處空間供讀者參考

長征空間

Long March Space

由紐約的「長征基金會」支持，該基金會主席盧杰主持。這裡並不是一個單純的藝術空間，而是一個藝術工作站，作為實驗性展覽策劃空間，用以研究和展示文化和藝術原創、實踐與理論、藝術品與文本、觀眾與作品的關係。到「798時態空間」不可錯過此處。
Tel：（86）10- 6438-7107
Add：北京市大山子酒仙橋路4號798廠內
http://www.longmarchfoundation.org/

798時態空間

798 Space

二〇〇三年成立，旨在推動中國前衛藝術家的作品，展出空間有一千兩百平方米，九米高，另有書店、餐廳與影像放映廳，可說是一間私人美術館，展出的作品質地優良，是北京重要的新興藝術空間之一。
Tel：（86）10-6643-8862
Add：北京市朝陽區酒仙橋路4號798廠內
http://www.798space.com

帝門藝術中心

Dimensions Art Center

一九八九年創立於台灣，二〇〇五年在北京另外成立分支，主要展出華人當代藝術家的作品，空間雖不大，但展出水準整齊，值得一看。
Tel：（86）10-6435-9665
Add：北京市朝陽區酒仙橋路4號798廠內
www.dimensions-art.com

廣東美術館

Guangdong Museum of Art

廣東首屈一指的現代美術館，曾舉辦「廣州三年展」等中外大型展覽，是中國南部最專業的省級美術館，到廣州不可不去。
Tel：（86）20-8735-1391
Add：廣州市二沙島煙雨路38號
http://www.gdmoa.org/info/default.asp

成都現代藝術館

Chungdu Museum of Art

一九九九年九月開館，不但曾舉辦第一屆「成都雙年展」（二〇〇一），歷年來也扮演著推動西南地區當代藝術的推手角色，即將遷移至位於世紀城的新館。
Tel：（86）028-8764-9999
Add：成都市沙灣路國際會展中心西區
http://www.scsti.ac.cn/wh/cdysg.htm

今日美術館

Today Art Museum

二〇〇二年成立，有兩處空間，展出條件不錯，除了展現中國傳統藝術之外，近年來陸續策劃一些中國當代藝術的特展，值得一看。
Tel：（86）10-62238309、58621100
Add：（主館）北京市海澱區文慧園北路9號
　　　（分館）北京市朝陽區百子灣路32號
http://www.todaygallery.com/

中華世紀壇藝術館

The China Millennium Monument

為一幢頗具特色的圓型建築物，有廣大的公園腹地，該館計有東方、西方、多媒體教學和現代藝術館，展出空間頗大，值得一遊。
Tel：（86）10-68573281
Add：北京市海澱區復興路甲9號
http://www.bj2000.org.cn/

四合苑

The Court Yard Gallery

一九九六年成立，包括地面一樓的餐廳與地下室的展場，主要展出中國當代藝術家的作品；二〇〇五年七月另在東區成立一間龐大的展廳，展出水準頗佳，不可錯過。
Tel:（86）10-6526-8882
Add: 北京市東華門大街95號（餐廳與小展場）
　　　朝陽區南皋鄉草場地村155號（新展場）
www.courtyard-gallery.com

站台·中國

Platform China

成立於二〇〇五年，位於藝術東區A區，為一綜合性藝術中心，致力於中國當代藝術與國際間的交流。除了二樓的展場外，一樓另有一間咖啡店，也有藝術家進駐計劃，值得一看。
Tel:（86）10-6435-7232
Add: 北京市朝陽區崔各庄鄉草場地319-1
www.platformChina.org

聖劃藝術中心

Shenghua Arts Center

二〇〇三年元旦在南京城西的大型倉庫區基礎上改建而成，主展廳面積八百平方餘米，中心對面另有二十多個藝術家聯合創作倉庫，以及許多藝術家工作室。自成立以來已策劃和主辦多次大型當代藝術展覽，並多次接待國際藝術家、策展人、學者及國際團體，為當地重要的展出空間之一。
Tel:（86）25-8655-6402
Add: 南京市漢中西路北河口98號
http://www.singleart.com/index_main.htm

北京東京藝術工程

Beijing Tokyo Art Projects

位於大山子789廠內，二〇〇二年十月創立，主要在推動中國與日本當代藝術，並與日本進行合作交流。
Tel:（86）10-8457-3245
Add: 北京市朝陽區酒仙橋路4號798廠內
http://www.tokyo-gallery.com

中國當代

Chinese Contemporary

一九九六年成立於倫敦，是英國唯一一家代理中國當代藝術的西方畫廊，目前在789廠內成立分店。
Tel:（86）10-8456-2421
Add: 北京市朝陽區酒仙橋路4號798廠內
www.chinesecontemporary.com

文件藝術創庫

China Art Archives & Warehouse

一九九三年由藝術家艾未未成立，是推動中國前衛藝術的老牌根據地，佔地不小，頗具歷史意義。
Tel:（86）10-8456-5152
Add: 北京市朝陽區東葦路南皋派出所前
http://www.chinaArtArchiveswarehouse.com

紅門畫廊

Red Gate Gallery

由澳大利亞人布朗·華萊士於一九九一年創辦。多次舉辦中國藝術展，並引進西方當代藝術，為中國當代藝術的發展及中西藝術交流貢獻良多。代理二十多位中國藝術家，為瞭解中國當代藝術必探訪之處。
Tel:（86）10-6525-1005
Add: 北京市崇文門東大街東便門角樓樓上
http://www.china.redgategallery.com

香格納畫廊

Shanghart Gallery

一九九六年成立，為中國當代藝術相當重要的私人畫廊，專門展出中國當代藝術家的作品，一九九九年移至復興公園旁，有常態性展覽空間，並有大量的藝術檔案。二〇〇〇年另在蘇州河邊承租一間大倉庫，供作典藏用途。為上海最具規模的中國當代藝術畫廊，不可錯過。
Tel:（86）21-6359-3923
Add: 上海市皋蘭路2號甲
http://www.shanghart.com/

維他命藝術空間

Vitamin Creative Space

是目前珠江三角地區唯一一個非官方的當代藝術空間，致力於當代藝術的交流和當代文化各種型態的探討和融和，作品頗具實驗性，並且極富特色，值得一看。
Tel:（86）20-8429-6760
Add: 廣州市赤崗西路橫一街29號301室
http://www.vitamincreativespace.com/

昆明上河會館

Kunming Up River Club

位於知名的雲南白華廠旁，是由當地藝術家所經營的替代空間，約有數十家畫廊與工作室集中在此，畫風大都偏向架上繪畫，是雲南省境內唯一一處當代藝術重鎮。
Tel:（86）0871-310-6615
Add: 昆明市後新街7號

蘇河藝術中心

The Creek Art Center

二〇〇五年一月正式開幕，由挪威華人袁文兒先生及夫人麗莎女士創建，為一個當代藝術國際化交流的平台，以「國際性、實驗性、學術性」為理念，以「創新當代藝術、扶持青年藝術家」為宗旨，具有展覽、交流、服務三大功能，是一個為當代藝術服務的民營式專業化的現代藝術館。
Tel:（86）21-6380-4150
Add: 上海市長安路101號
http://www.creekart.cn/

比翼藝術中心

BizArt Art Space

一九九八年成立，是上海地區極具當代性與實驗性的藝術空間之一，有兩間工作室與駐站藝術家計劃。一旁的展覽館空間挑高龐大，幾乎囊括所有中國先鋒藝術家的作品，為瞭解中國當代藝術必造訪之處。
Tel:（86）21-3226-0709
Add: 上海市莫干山路50號7號樓4樓
http://www.biz-art.com

滬申畫廊

Shanghai Gallery of Art

是上海一處相當重要的當代藝術據點，為商業畫廊，推出的展覽品質優良，空間外觀也極具古典特色，可說是一處中型私人美術館。不但積極推動中國當代藝發展，也引進世界級一流藝術家，為必到訪之地。
Tel:（86）21-6321-5757　（86）21-6323-3355
Add: 上海外灘三號中山東一路3號3層
http://www.threeonthebund.com

亦安畫廊

Aura Gallery

二〇〇〇年成立，為一間相當具有專業水準的私人畫廊，除了推展中國當代藝術外，也引進許多國際大師的展覽。附設書店。
Tel:（86）21-6595-0901
Add: 上海市東大名路713號5樓
http://www.aura-art.com

第七章
散步嫩天堂

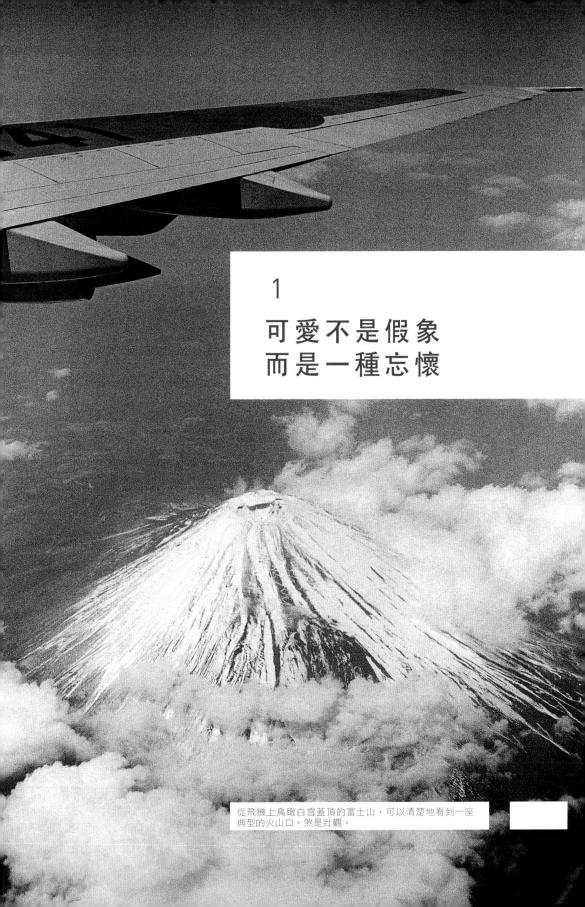

1
可愛不是假象
而是一種忘懷

從飛機上鳥瞰白雪蓋頂的富士山，可以清楚地看到一座
典型的火山口，煞是壯觀。

曾有幾次，從飛機上鳥瞰被日本人奉為民族精神象徵的富士山，與月曆上看到的景象截然不同，心中暗自驚嘆這座典型的火山口煞是壯觀，在白雪蓋頂的蒼鬱壯美中，頗有遺世獨立蕭瑟之姿。日本人的潔癖與注重細節的處女座性格，正有如富士山的孤絕淨白，與周遭田野上美麗的花朵形成強列對比。好比死亡、情色、暴力與活潑、可愛、天真這兩類極端美學的並立，也大致代表了日本戰後面對世界與自身的兩種處世態度。

一九七〇年代「大駱駝艦」（Dairakudakan）、「山海塾」（Sankaijuku）等團體的「暗黑舞踏」頹廢美學風格，強調醜陋、變形、回歸原始自然的表演方式；舞者大多全身塗白，舉著弓形彎腿或滿地亂滾，臉部表情扭曲、極度痛苦，強調由內而外的舞蹈動機與內省精神，呈現出戰後日本對原爆及戰爭陰影的存在思考。雕塑家關根伸夫（Nobuo Sekine）、菅木志雄（Kishio Suga）、成田克彥（Katsuhiko Narita）、李禹煥（Lee Ufan）、川俣正（Tadashi Kawamate）……等人，則於七〇年代前後推動「物派」（Mono-ha），強調自然材質中的東方哲學性空間，超越現實回返東方物質與精神本體的運動。這些創作表現都體現了當時日本藝術界某種自我反省與自我建構的美學傾向。

不過自越戰結束之後，日本年輕人的世界觀已有所不同。對於亟欲參與國際事務並擺脫戰爭陰影的日本人而言，悲慟的歷史已漸行漸遠，取而代之的是資本主義、全球市場經濟以及流行文化的襲捲；隨著全球化狂潮，世界疆域逐漸失去了界限，而變成一個超級大賣場。只是泡沫經濟的陰影仍如影隨形，對日本人產生不小影響。

伴隨著超過三十條錯綜複雜的運輸網路，上百萬人為了生活默默在狹窄的東京地鐵內流竄；行走在與陌生人摩肩接踵、充斥各類廣告招牌和訊息的澀谷或銀座街頭，

櫻木町JR電車站一整排的塗鴉，可愛怪怖中流露出些許脫軌的衝動。

日本地下鐵網路錯綜複雜，有超過三十條運輸線，載運著上百萬人在狹窄的大東京流動，車箱上空無一人的景象實屬罕見。

不免感到焦慮異常。生活在資本主義社會體制中的人們，意識似乎也在不知不覺中被隱藏於工業文明下的冷漠態度所侵蝕，只能追逐物質，以填滿無窮無盡的慾望黑洞。就如櫻木町ＪＲ電車站一整排的塗鴉般，可愛怪怖中流露出些許脫軌的衝動。

話雖如此，在追求國際化的同時，日本並不像少數國家揚棄了自身傳統文化或讓其自生自滅；相反地，日本人仍努力維持著傳統精神並將之精緻化，這點倒是相當令我佩服。究竟是什麼樣的民族性，讓日本人可以一方面尊奉傳統文化，另一方面又積極追求嶄新生活？站在六本木山森大廈上看著璀璨東京夜景，不禁想起了日本攝影家都築響一（Kyoichi Tsuzuki）專門描寫東京地狹人稠的居家室內場景《東京和室》，以及另一本鉅細靡遺紀錄日本荒謬而虛假的偶像及超現實場景的攝影集《日本大紀行》（Roadside Japan），

作為東京進出口門戶的橫濱港雖頗為國際化，但也努力維持著日本傳統文化精神。圖為慶祝兒童節的旗帆，復古又可愛。

由六本木山森大廈上的「森美術館」鳥瞰全東京夜景，絕對值回票價。

暗自納悶在高度資本主義化的日本社會中，當代藝術研究竟會走向何方？

事實上，如今許多日本年輕藝術家的作品，將藝術發展成一種消費語言，並且希望從產銷體系中，賦予現實生活上的幸福許諾；因此，有些藝術家開始以漫畫、卡通裡的偶像和元素作為創作的來源，或者自創虛擬人物，形成另一種有別於傳統繪畫的風格。這類畫風前有奈良美智（Yoshitomo Nara）、村上隆（Takashi Muradami），後有高野綾（Aya Takano）、青島千穗（Chiho Aoshima）……，他們在日本如同明星般受歡迎的程度，可說是日本當代藝術中一種奇特現象。而伴隨著日本精緻的藝術行銷以及強大的經濟實力，他們擅長使用可瞭解並可閱讀的、非製造不安或給任何人負面感的創作方式、材料和語法，以確認和鞏固這個「全球化消費性藝術體系」。

目前當紅的藝術家奈良美智就是箇中翹楚。我曾有一次在橫濱美術館觀賞他的盛大個展——「I Don't Mind, If You forget Me」（即使你忘了我，也沒關係），作品中充滿可愛的人物與粉嫩色彩。平面油畫和紙上作品不但具備了卡通、漫畫和插畫的特色，又混雜了塗鴉及隨性風格，自創一格。雖然日本一些藝評家對其畫

風有些批評（幼稚、討好女人及小孩……），但仔細觀賞，奈良美智的作品並不見得如此單純與膚淺，隱藏在甜美夢幻的風格下，仍可感受到一股淡淡的失落及疏離感，猶如日本作家村上春樹的小說《聽風的歌》，在無所謂、漫不經心中，訴說著深沉的孤寂與無奈。這個被再造的虛擬天堂不但宣示了現世的「無聊感」，也間接傳達了現實世界的「大失落」。但這是否就意味著奈良美智遁走至耽溺且故做可愛的姿態之中？事實也許並不盡然。雖然從他的作品中感受不到太多入世情懷，而比較像是以某種嬉皮式的生活觀看待世界。不像地球人口吻而比較像外星人語氣的奈良美智，以可愛娃兒營造的嫩天堂，正提供人們一個自現實逃逸的出口與想像。

而這也正是日本目前藝術發展的處境，跨國資本主義壓得人們喘不過氣來，卻又無法置身其外。而身處在恐怖份子神出鬼沒的地球上，縱使天堂來自地獄，可愛還是比邪惡更令人容易忘卻這個殘酷與現實的世界。因此，嫩天堂不是假象，而是一種忘懷，或可說是某種心理治療，以喚回每個人心中那不曾復返的歡樂童年吧！

Yoshitomo Nara

奈良美智的作品不但具備了卡通、漫畫和插畫的特色，又混雜了塗鴉及隨性風格。

雖然許多日本當代藝術家都帶有消費文化的傾向，較具社會批判性的作品並不常見，但仍無法抹滅這些作品的傑出表現。這點得力於成熟的整體藝術環境與國際關係，從散佈日本各地上千座的美術館中可以窺見。其中專注於當代藝術的美術館不下三十座，又以東京最為集中。無論是具備國際級水準的「東京都現代美術館」（Museum of Contemporary Art, Tokyo）、專門推展攝影藝術的「東京都寫真美術館」（Tokyo Metropolitan Museum of Photography），或東京副都心的「橫濱美術館」（Yokohama Museum of Art），都如同一塵不染的日本街道，精緻中帶著幾近苛求的潔癖，推出的展覽有口皆碑。而以媒體藝術、數位藝術、科技藝術為主的日本電信「互動藝術中心」（ICC），則是一座連結國際藝術家與科學家的網絡中心，不但積極地引介媒體藝術作品與電子科技技術，包括互動裝置、虛擬實境等，也不定時舉辦工作坊、學習課程、研討會、表演等推廣科技與藝術的交流。由此可見向來走在時代尖端的大和民族，對科技力量的迷戀，並不會少於對傳統文化的尊重。

除了大型美術館之外，東京也有幾間口碑不錯的私人美術館，例如老牌的「原美術館」（Hara Museum of Contemporary Art），隱藏於品川區的高級別野區內，雖然空間不大，卻有高水準展出。「原美術館」特別關照與提倡全面人性化的藝術創作，收藏許多國際級藝術品，並不間斷地舉辦各式展覽，重要性不亞於公立美術館。我

2
精緻到
近乎苛求
的日本藝壇

副都心的「橫濱美術館」。

位於東京六本木山森大廈高層的森美術館，
與金澤二十一世紀美術館共享日本最受矚目
的美術館美譽。

就曾在此看過日本知名藝術家森村泰

昌（Yasumasa Morimura）的個展；

他大量借用電影宣傳照、拷貝名畫或

以普普藝術結合大眾傳播媒體的表現

方式，塑造每個人心中都渴望成為明

星的「投射物」，並且以帶有日本傳

統「Onnagata」男扮女裝藝妓的性別

反串方式，批判了日本父權的社會結

構，令我印象深刻。另一處位於東京

六本木山森大廈高層的「森美術館」

（Mori Art Museum），則結合了商

業運作與購物中心，以嶄新面貌推出

水戶美術館舉辦的「亞細亞散步」為一個中型展覽，每三至四年舉辦一次，關注於亞洲當前最新藝術發展。該館
挑空展區如同一處聖潔的白色教堂內部，我的作品〈野蠻聖境〉在此的展出效果令我相當滿意。

日本知名建築家磯崎新所設計建造的水戶美術館。圖中銀白色高塔是水戶市的地標，十分具有現代感。

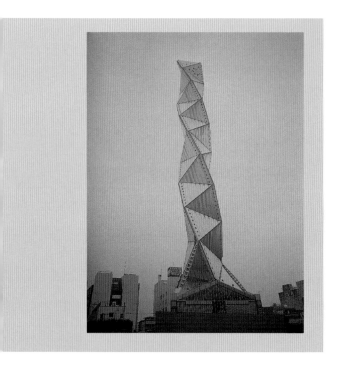

許多高水準國際展覽，來此參觀不但可欣賞廣場上的奇特公共藝術，由頂樓鳥瞰東京夜景更是一絕，成雙成對熱戀中的情侶在浪漫氣氛下耳鬢廝磨，堪稱東京最熱門的景點之一。

而分佈於日本其他地方的幾間美術館也各有其重要性與可看性，例如著名建築家磯崎新（Arata Isozaki）設計的「水戶美術館」（Art Tower Mito），有如地標般的高塔，遠看如同一條彎曲的銀白巨蟒，為一座結合戲劇、舞蹈、音樂和美術的綜合式美術館。該館舉辦的「亞細亞散步」（Asia Sanpo）展，相當用心且精緻，每三至四年舉辦一次，關注於亞洲當前最新藝術發展。這個展覽在九〇年代可說傲視全日本，參加

的藝術家都是一時之選。不過，「金沢二十一世紀美術館」（21st Century Museum of Contemporary Art, Kanazawa）成立之後，其他美術館都黯然失色。這座號稱迎接二十一世紀的嶄新公園式美術館，以「輕鬆、愉快、方便」概念，將現代美術氣息注入此地的傳統文化當中，頗具前瞻性，為目前日本最受矚目的美術館。

其他如日本第一座專注當代藝術的「廣島市立當代美術館」（Hiroshima City Museum of Contemporary Art），或日本第一座專門針對亞洲當代藝術的「福岡亞洲美術館」（Fukuoka Asian Art Museum），也都有其獨特的經營方針。這些美術館分工極細極專業，各自扮演著不同卻重要的角色。

若說以上這些具代表性的美術館是推動日本當代藝術的大動脈，那麼分佈於日本各大城市的上百間畫廊與替代空間，則可視為後備動員的小動脈。例如於一九八五年開放的「螺旋畫廊」（Spiral Gallery），便是東京重要的當代藝術空間之一，歷年來的展出都具有高水準。結合了展覽廳、餐廳酒館、生活雜貨店舖等複合式文化設施的「螺旋畫廊」，旨在促進「生活與藝術的融合」，除了展覽外，還舉辦音樂會、舞臺劇表演與論壇，保持國內外藝術家網絡，持續推動綜合性藝術活動，在日本具有指標性地位。而活用橫濱市歷史建築物、將原本銀

行改造為藝術中心使用的「藝術銀行1929」（Bank Art 1929），則擁有優美的展覽空間與藝術家駐站計劃。站在展場陽台上眺望倒映在碼頭水面上的巨大摩天輪，幽靜中帶有一絲超現實的幻覺，而在有著優美古典圓柱的展場上欣賞作品，心神蕩漾更是不在話下，不愧為當地

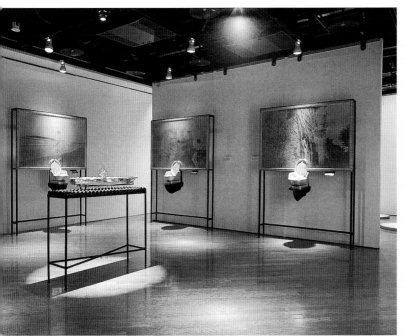

1998年於福岡三菱地所舉辦的「新認同／台灣當代美術展」，是台灣當代藝術首次於日本的展出。圖為我的作品〈本土佔領行動〉展出一景。

Yayoi Kusama

著名的替代藝術空間。

此外，在日本還有一個特殊現象，那就是各大百貨公司大多會在頂樓另闢藝文空間，讓民眾購物之餘還可

親近藝術。台灣的日系百貨公司雖然也有類似的空間，但通常不是展出不怎麼當代的藝術，就是變成大賣場。

位於福岡市中心天神區的「三菱地所藝廊」

日本知名女藝術家草間彌生的作品，無論是平面或立體，向來都以令人目眩的點所構成，自成一格。

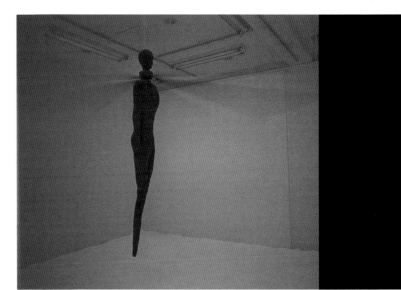

（Mitshbishi-Jisho Atrium Art Gallery）可就不同。

位於ＩＭＳ百貨公司八樓的「三菱地所藝廊」，空間屬於中型規模，展出內容以當代藝術為主，歷年來的展覽都相當專業，無論是展覽品質或邀展的藝術家都頗具國際水準，可說是福岡市最好的畫廊。台灣當代藝術幾次於日本的展出皆在此地。而福岡市另一間私人畫廊「MOMA Contemporary」，空間雖然不大，但在當地頗具活力，除了代理日本知名女藝術家草間彌生（Yayoi Kusama）的作品外，更是全日本唯一代理台灣當代藝術作品的畫廊。畫廊主持人中村光信（Mitsunobu Nakamura）對台灣當代藝術知之甚詳，可說是台灣藝術家進入日本藝壇的幕後推手。雖然台灣當代藝術很難打入日本藝術市場，但他仍默默投資這個宛如無底洞般不知何時才能回收的領域。到了福岡可別吝於幫他打氣，到畫廊逛逛也是一種鼓勵。

我於日本福岡MOMA Contemporary畫廊的個展一景。

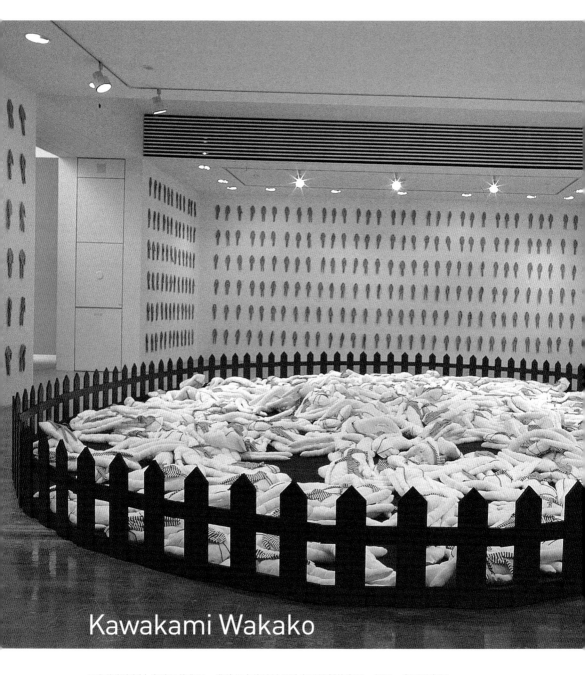

Kawakami Wakako

日本藝術家川上和歌子的作品，堆積如山的娃娃是她自己縫製的寶貝，如同一處玩具店面。

從以上抽樣介紹的美術館、畫廊與替代空間中不難發現，日本當代藝術的確有相當優異的條件與環境，層級分明、分工專業，也都各有經營特色與方向。這些美術館之專業、處理作品之細心，更是我參加過所有國際展中最難以忘懷的。以往出國佈展時，上至掛畫、下至調燈，皆事必躬親，每次參展就如同佈展工人，累得半死兼狼狽不堪，偶有機會才得以四處閒晃。但在日本，有專門的佈展人員供我調度，不必親自裝置作品，每天到現場指揮即可，所有工作人員見到藝術家還會點頭致意，並且羞澀地跑來找我簽名。撇開展出空間的細緻程度不說，畫冊的印刷品質更是一流，不但有盛大的記者會，還有電視台錄製專題節目，在日本展出簡直是身為藝術家的一種享受。由此可知主辦單位對藝術家的尊重，藝術家自然要以最好的作品展出狀況給予回報，相敬如賓的同時也賓主盡歡。再加上日本企業收藏能力之強，可媲美歐美各大收藏家，無怪乎歐美藝術家若要到亞洲辦展，日本為當然首選之地。伴隨著日本人向來吹毛求疵、鉅細靡遺的做事態度，無論是百家爭鳴的主題性展覽，或現下時興

日本重要美術館 畫廊及替代空間 推薦單

■■■■■■ 僅列出四十處空間供讀者參考

日本國際交流基金會

The Japan Foundation

最初設立於一九七二年，二〇〇三年後正式成為一獨立組織。該基金會不但推動各式各樣的國際交流，其中的文化藝術交流項目包括戲劇、電影、造型藝術，更是推動日本文化藝術進入國際的幕後推手。除總部之外，也有一處水準頗高的展場，陸續推出國際級具代表性的藝術家作品，值得一看。

Tel. (81) 3-5562-3511
Add: 東京都港區赤坂2-17-22, 1F
http://www.jpf.go.jp/

日本電信互動藝術中心

ICC

一九九七年四月成立，是日本一座以媒體藝術、數位藝術、科技藝術為主的新興美術館。關注科學與藝術的溝通，企圖成為連結國際藝術家與科學家的網絡中心。不但積極地引介媒體藝術作品與電子科技技術，包括互動裝置、虛擬實境等，也不定時舉辦工作坊、學習課程、研討會、表演等來推廣科技與藝術的交流。

Tel:0120-14-4199（日本當地專用）
http://www.ntticc.or.jp/index_e.
html

東京都現代美術館

Museum of Contemporary Art, Tokyo

日本最具規模的當代美術館，成立於一九九五年三月，是東京唯一一座有系統地介紹外國與日本當代藝術的美術館。典藏區收藏了屬於藝術史系譜主題裡將近三千八百件作品，而特展區則展出自二次大戰後發展的多樣化藝術展覽，不可錯過。

Tel: (81) 3-5245 4111
Add: 東京都江東區三好4-1-1木場公園內
http://www.labiennale.org/

的大型博覽會及雙年展，都顯現了日本朝文化大國挺進的決心。在可預期的未來，東亞一點紅的日本，除了經濟力量傲視全球之外，很有可能另創文化高峰，與近年來崛起的中國共逐東亞文化寶座。

原美術館

Hara Museum of Contemporary Art

此美術館是由一九三八年建成的舊原邸所改建，有庭院、博物館禮品店和咖啡廳。在館長原俊夫的主持下，特別關照與提倡全面人性化的藝術創作，收藏國內外眾多現代美術作品，並舉辦各式各樣展覽。該美術館雖空間不大，但卻具有高水準展出。一九八八年在群馬縣設立分館，收集五〇年代以後的現代美術代表作品。
Tel:（81）3-3445-0651
Add: 東京都品川區北品川4-7-25
http://www.haramuseum.or.jp/
generalTop.html

森美術館

Mori Art Museum

館內展覽因結合了時尚、設計、建築與繪畫等各種領域的藝術創作而受到矚目，副館長南條史生期望美術館能做到商業與藝術並存，並希望這座位於六本木山森大廈高樓上的美術館能以提供多樣性的企畫特展，符合不同型態的期望，讓大眾更願意親近藝術。
Tel:（81）3-6406-6104
Add: 東京都港區六本木6-10-1
http://www.mori.art.museum/

東京都寫真美術館

Tokyo Metropolitan Museum of Photography

為日本專業性攝影和影像的綜合美術館，於一九九五年成立，目的是為了增進日本攝影、影像文化的充實和發展。館內有三個主要展覽室，推出的攝影師都是一時之選，也不乏國際大師在此獻藝。此外，更有傲視全球保存攝影、錄像作品的完善設備。
Tel:（81）3-3280-0099
Add: 東京都目黑區三田1-13-3惠比壽公園大廈內
http://www.syabi.com/

水戶美術館

Art Tower Mito

從一八九八年成立的水戶藝術館，是日本水戶市當地相當
重要的文化資產之一。館內除了藝廊外，還有音樂廳和劇
場，是一間全功能型的文化中心。為了慶祝水戶市建城百
年，還在館內建了一座代表接連過去及未來的展望塔，也
是西城地標地景的主要地。

Tel：（81）29-227-8111
Add：茨城県水戶市五軒町1-6-8
http://www.soum.co.jp/mito/atm-e.html

廣島市現代美術館

Hiroshima City Museum of Contemporary Art

日本專注於推動當代藝術的第一座美術館，成立於一九
八九年五月，位於比治山公園內，風景優美。有系統地
收藏當代藝術作品，展覽主題多樣且專業，在原爆的陰
影下，該館推出的展覽以能夠發人深省為原則，值得一
遊。

Tel：（81）82-264-1121
Add：廣島市南區比治山公園1-1
http://www.hcmca.cf.city.hiroshima.jp/

福岡亞洲美術館

Fukuoka Asian Art Museum

日本第一座專門針對亞洲當代藝術的美術館，每三年舉
辦一次亞太三年展，其目的在於推展亞洲當代藝術，並
增進亞太地區間的文化互動。典藏品收集了來自亞太各
國重要藝術家的代表作，資料室也非常完善。經常舉辦
藝術家短期駐村計劃，與當地民眾互動，並製作現場作
品。

Tel：（81）92-263-1100
Add：福岡市博多區下川端町3-1 河雨中心大道7 & 8樓
http://faam.city.fukuoka.jp/

橫濱美術館

Yokohama Museum of Art

一九八九年開始對外開放，館內收藏作品豐富
多樣，自十九世紀晚期畫作、西洋繪畫雕塑、
達達主義、超現實主義至當代藝術作品，無一
不囊括。知名日本藝術家奈良美智也在此舉辦
過個展。內有攝影藝廊、美術館書店和餐廳。

Tel：（81）45-221-0300
Add：神奈川県橫濱市西區みなとみらい3-4-1
http://www.yma.city.yokohama.jp/

目黑區美術館

Meguro Museum of Art, Tokyo

一九八七年成立，為東京都內的地區性美術館，
主要關注於日本現代藝術的研究與典藏，建築
外觀新穎，展出空間專業，值得一看。

Tel：（81）3-3714-1201
Add：東京都目黑區目黑2-4-36
http://www.mmat.jp/

金沢21世紀美術館

21st Century Museum of Contemporary Art, Kanazawa

這是日本一座號稱迎接二十一世紀的嶄新美
術館，自許能將現代美術氣息注入此地的傳
統文化當中。館長長谷川佑子也是著名的國
際策展人。館內包含展廳、藝術圖書館、研
究工作室、餐廳、設計長廊等，提供參觀者
各項服務，是以「輕鬆、愉快、方便」為概
念的公園式美術館。

Tel：（81）76-220-2801
Add：石川県金沢市広坂1-2-1
http://www.kanazawa21.jp/

児玉畫廊

Kodama Gallery, Tokyo

東京與大阪各有一個空間，關注日本中青輩優秀藝術家，展出的作品水準頗高，有點類似台北誠品畫廊，值得一遊。
Tel：（81）3-5261-9022
Add：東京都新宿區西五軒町3-7ミナト第3ビル4樓
http://www.kodamagallery.com/start/

山本現代

Yamamoto Genda

二〇〇四年成立，為一間新興的畫廊，主要推出日本年輕一代藝術家的作品，也不定時舉辦現場表演與演奏會，活力十足。
Tel：（81）3-5225-3669
Add：東京都新宿區西五軒町3-7ミナト第3ビル4樓
http://www.yamamotogendai.org/

大阪國立國際美術館

The National Museum of Art, Osaka

一九七七年開幕啟用，主要是收藏、納置與展示日本國內外的藝術作品，同時也主持藝術相關研究活動。經過移址重建，一番新氣象的美術館依舊本著初衷，繼續鼓勵當代藝術的發展。
Tel：（81）6-6447-4680
Add：大阪府大阪市北區中之島4-2-55
http://www.nmao.go.jp/

螺旋畫廊

Spiral Gallery

為日本重要的當代藝術空間之一，歷年來的展出都具有高水準，有指標性地位。結合了展覽廳、餐廳酒館、生活雜貨店舖等複合式文化設施的展覽空間，於一九八五年開放，旨在增進「生活與藝術的融合」。除了展覽外，還舉辦音樂會、舞台劇表演與藝術論壇，保持國內外藝術家網絡活動，持續推動綜合性的藝術活動。
Tel：（81）3-3498-1171
Add：東京都港區南青山5-6-23
http://www.spiral.co.jp

東京歌劇院畫廊

Tokyo Opera City Art Gallery

成立於一九九九年，計有四個空間，為該劇院的附屬畫廊，屬於都市型畫廊，夜間也開放參觀。除了擁有超過兩千五件日本現代藝術收藏品外，也推動「Project N」（N計劃），藉以展示日本年輕藝術家的個展，不但可以看演出，也可順道參觀展覽。
Tel：（81）3-5353-0756
Add：東京都新宿區西新宿3-20-2
http://www.operacity.jp/ag/

柏湯

Scai The Bathhouse

位於東京藝大附近，原本是一七八七年的一間古老澡堂「柏湯」，後來於一九九三年由Shiraishi Contemporary Art Inc.改造，外觀雖看似古典，但內部展出作品都非常前衛。目前活躍國際藝壇的藝術家如宮島達男、中村政人、蔡國強……等，都曾在此展出，為東京一處相當重要的藝術空間。
Tel:（81）3-3821-1144
Add: 東京都台東區谷中6-1-23柏湯跡
http://www.scaithebathhouse.com/

Ota Fine Arts

自一九九八年開始營運，空間小而精緻，著名藝術家如草間彌生、小沢剛……等，都曾在此展出過，為六本木畫廊區中的代表性空間之一。
Tel:（81）3-5786-2344
Add: 東京都港區六本木6-8-14, 1樓
http://homepage2.nifty.com/otafinearts/

資生堂畫廊

Shiseido Gallery

二〇〇一年重新裝修，為於銀座資生堂的地下室，為物價高昂的銀座地區最大的畫廊，主展場挑高五米，展出的作品水準頗高，非常關注國際最新藝壇動態，不可錯過。
Tel:（81）3-3572-3901
Add: 東京都中央區銀座8-8-3, 地下1樓
http://www.shiseido.co.jp/gallery/html/

Zeit-Foto Salon

成立於一九七八年，空間雖不大，但森山大道、荒木經惟、杉本博司……等許多日本著名攝影家的作品，都可在此見到原作。近年來除了推展年輕攝影家之外，也不間斷地進行國際交流。
Tel:（81）3-3535-7188
Add: 東京都中央区京橋1-10-5松本ビル4樓
http://www.zeit-foto.com/

NADiff

成立於一九九七年，是「New Art Diffusion」（散播新藝術）的縮寫，包括書店、唱片、精品店、畫廊與咖啡廳，展出空間雖不大，但每年仍會推出十檔左右的展出，而數量專精的藝術書店更可消磨一個下午，值得一遊。
Tel:（81）3-3403-8814
Add: 東京都涉谷區神宮前4-9-8カソレール原宿地下1樓
http://www.nadiff.com/

FADS藝術空間

FADS Art Space
二〇〇〇年夏天啟用，由藝術家開發好明及山
口正規創立，為一藝術工作室，由進駐藝術家
作主體規劃，同時也有展示空間（開放時間限
於週末）。附設的店面供藝術家販售自創的作
品，相當有趣。
Tel: (81) 42-571-1201
Add: 東京都國立市東2-9-13
http://www.fads-artspace.com/

巨大藝術工作室

Studio BIG ART
一九九八年成立，位於一棟四層樓的建築物
內，除了工作室之外，也出租展覽空間。是
一處以年輕藝術家為主的藝術中心，定期規畫
展演活動，多是實驗及裝置性的展覽，也包括
與音樂及設計有關的活動。
Tel: (81) 45-450-5041
Add: 橫濱市神奈川區神奈川 2-10-17
http://www.bigart.gr.jp/

橫濱藝術銀行1929

Bank Art 1929 Yokohama
活用橫濱市具有歷史的建築物，將原本的銀
行改造為藝術中心使用。有優美的展覽空間
與藝術家駐站計劃。面對橫濱港口，為當地
著名的替代藝術空間。
Tel: (81) 45-663-2812
Add: 橫濱市中區本町6-50-1
http://www.bankart1929.com

小山登美夫畫廊

Tomio koyama Gallery
主要以日本新一代的繪畫為主，展出的藝術家作品都
非常甜美、可愛，具有濃厚的動漫氣息，例如：奈良
美智、村上隆……此展出過。此區還有3間畫廊
「SHUGOARTS」、「Taka Ishii Gallery」、「Hiromi
Yoshii」水準也頗高，可一起參觀。
Tel: (81) 3-6222-1006
Add: 東京都中央區新川1-31-6, 1樓&地下1樓
http://www.tomiokoyamagallery.com/

SHUGOARTS
二〇〇〇年成立，主要引介一些歐美重量級藝術家的
作品，如卡巴科夫（Ilya Kabakov）、法布羅（Jan
Fabre）等人，也代理日本中青董藝術家，如森村泰昌、
戶谷成雄等人，並積極參與巴賽爾博藝術覽會（Basel）。
二〇〇三年搬進此地，展出具國際一流畫廊水準，不
可錯過。
Tel: (81) 3-5542-3468
Add: 東京都中央區新川1-31-6-2樓
http://www.shugoarts.com/en/index.html

指令N

Command N
成立於一九九八年四月，是由中村政人等十六位藝術家
組成的自發性團體。名稱取自麥金塔電腦的「另開視
窗」指令。希望藉由各式藝術計畫與活動，成為東京的
新藝術據點。藝術家們的活力十足，值得一看。
Tel: (81) 3-3818-7506
Add: 東京都文京區湯島1-8-2, 1F
http://www.commandn.net/

帽屋

Cap House

二〇〇二年成立，為一棟四層樓的綜合型藝術中心。一樓為大廳及咖啡廳，二樓有三間畫廊及兩間工作坊，三樓及四樓有二十間藝術家工作室。是一個可以讓藝術家互相交流的場所，並從事實驗性質的藝術創作，為當地著名的藝術空間。
Tel:（81）78-230-8707
Add: 神戶市中央區山本通3-19-8
http://www.cap-kobe.com/house/

神戶藝術村中心

Kobe Art Village Center

一九九六年成立，除了藝術展覽，也有不定期的工作坊與小型策劃的映畫祭。每年舉辦「神戶藝術年鑑展」（Kobe Art Annual），以提攜當地年輕藝術家。為當地重要的複合型藝術中心。
Tel:（81）78-512-5500
Add: 神戶市兵庫區新開地5-3-14
http://www.kavc.or.jp/

Graf Media gm

Graf是個概念性團體，最初由六人成立，關注與生活相關的所有事物。一九九三年推動計畫「Decorative Mode No.3」，一九九八年在大阪開設實際店體。Graf Media gm販售餐飲與家具產品，同時也是展覽空間。
Tel:（81）6-6459-2082
Add: 大阪市北區中之島4-1-18 瑛長大樓1F
http://www.graf-d3.com

CAS

Contemporary Art and Spirits

一九九八年成立，二〇〇一年成為特定非營利活動法人，宗旨在於推動藝術與大眾間的嶄新關係，朝打破僵化死板的觀展模式為目標，將藝術帶入日常生活中。不論是藝術家、策展人或觀眾，都能參與藝術活動，實驗任何的可能性。
Tel:（81）6-6244-3833
Add: 大阪市中央區久太郎町3-2-153, 6F
http://cas.or.jp/home.shtml

+Gallery

原本的建築物至少有七十年歷史，且作為餐廳使用。一九九八年改建後才成為藝術空間運作。一九九九年至二〇〇二年作為「七福邸」（Art House）藝術組織的展覽及活動場所。二〇〇三年後更名為「+Gallery」，繼續作為實驗、前衛的當代藝術展演空間。
Tel:（81）0587-56-5547
Add: 愛知縣江南市布袋町南236
http://Homepage3.nifty.com/plusgallery

京都藝術中心

Kyoto Art Center

原本為一八六九年設立的國小，於一九三一年整建，作為不同類型藝術交流的重要地點。京都藝術中心希望能從京都的悠久歷史中開發出新的文化創意花朵。提供藝術家工作室申請、展出場地，收集並提供各式文化情報，積極促進藝術家與市民的對話。
Tel:（81）75-213-1000
Add: 京都市中京區室町通蛸藥師下る山伏山町546-2
http://www.kac.or.jp/english/

N記號

N-mark

一九九八年設立，為一處兼具國際視野及本土場域的藝術文化交流據點，新開放的展覽空間（KIGUTSU）原是一家咖啡館，空間雖不大，但卻相當具有實驗性質，不但積極介紹當地優秀藝術家，也不斷邀請國際藝術家來此交流。
Tel:（81）52-653-0228
Add: 名古屋市港區入船1-7-21
http://www.n-mark.com/

Japan

MOMA
Contemporary
位於福岡市中心中央區，除了代理日本知名女藝術家草間彌生的作品外，也是全日本唯一專門代理台灣當代藝術作品的畫廊。該畫廊空間雖不大，但卻是幫助台灣藝術家進入日本藝壇的推手。主持人中村光信對台灣當代藝術知之甚詳。
Tel:（81）92-715-0355
Add: 福岡縣福岡市中央區大名1-1-3石井大廈 2F
http://www.ne.jp/asahi/moma/contemporary/taiwan/

三菱地所藝廊
Mitshbishi-Jisho
Atrium
Art Gallery
位於IMS百貨公司八樓，空間屬於中型規模，以推出當代藝術為主。歷年來的展覽都相當專業，無論是展覽品質或邀展的藝術家，都具國際水準，可說是福岡市最好的畫廊。台灣當代藝術幾次於日本的展出皆在此地，值得一看。
Tel:（81）92-733-2050
Add: 福岡縣福岡市中央區天神1-7-11 IMS 8F
http://www.nishinippon.co.jp/jigyou/artium/artium.html

Kiti
原本是一個木材倉庫，後改作為展覽空間。取名kiti，不具任何意義，只是不希望這個空間被侷限在藝術的狹隘範疇裡。為一個中性的空間，替代性與實驗性濃厚。
Tel:（81）6-6914-6865
Add: 大阪市鶴見區德庵1-1-49
http://kiti_kiti.at.infoseek.co.jp/

大阪藝術港區
Osaka Arts-Aporia
於二○○二年秋天開始啟用，原本只是大阪港旁的一棟紅磚倉庫，現作為投入當代藝術創作展覽的場所，藝術家、學者與策展人分別參與在此舉辦的各式藝術活動，包括視覺藝術、音聲藝術和藝術圖書館的經營。
Tel:（81）6-6599-0170
Add: 大阪築港紅磚倉庫2-6-1
http://www.arts-center.gr.jp/

REMO：記錄、表達和傳播媒介組織
REMO:GRecord,
Expression and Medium
Organization
成立於二○○二年，為一個以錄影藝術、電腦藝術及音聲藝術為主要創作方向的團體組織，強調實驗性與原創性，探索不存在於電視或商業電影中的其他非主流或大眾化影像美學的可能，有常態展示空間、也有工作坊，另有數位科技文獻庫。
Tel:（81）6-6634-7737
Add: 大阪市浪速區惠美須東3-4-36 Festival Gate 410
http://www.remo.or.jp/e/index.html

近年來在「日本國際交流基金會」（The Japan Foundation）的後援下，不但頻頻向國際發聲，並進一步舉辦了許多大型國際展覽。例如成立於一九九九年、位於日本九州的「福岡亞洲美術三年展」（Fukuoka International Triennial），關注整個亞太地區的當代藝術發展，主要以推舉新人為目的，女性藝術家參展比例非常高。其藝術田野調查之深入，放眼亞洲只有布里斯班「亞太當代藝術三年展」堪與比擬。另一個相當特殊的「越后妻有三年展」（Echigo-Tsumari

雖然日本當代藝術的發展環境頗為完善，體制也相當健全，但走向國際仍是時勢所趨。

3 跳躍日常的藝術馬戲團

「2005年橫濱國際三年展」主展場入口一景。

Art Triennial），又稱為「農村三年展」，展出宗旨鎖定在與環境互動的大地藝術以及公共藝術範疇，邀展的藝術家等級頗高，經費充裕，為日本成功結合雕塑、公共藝術與雙年展體制的典範。二○○五年中秋節剛過，我受邀參加日本境內規模最大的「橫濱國際當代藝術三年展」（Yokohama International Triennial of Contemporary Art），計有三十國、八十六位藝術家的七十一組計劃亮相，關注於跨類型、跨領域的藝術類型，佔據了山下碼頭第三、四號倉庫與中華街等地，堪稱轟動日本藝文界的頭條大事。這個展之所以引起關注的另一個原因，是因為前策展人磯崎新年初的請辭事件，讓這個已延宕一年的大展另起波折。橫濱三年展執行委員會在緊急決議下，邀請了知名藝術家川俁正擔任總策展人，另外搭配三位區域性策展人—天野太郎（Taro Amano）、芹沢高志（Takashi Serizawa）及山野真悟（Yamano Shingo），在短短不到八個月中緊急催生，戲劇性地展現了日本人高度的藝術行政效率。

然而這個三年展與其他國際大展有何不同之處？又提出了什麼特殊觀點呢？事實上，由於總策展人川俁正本身為藝術家的關係，展覽概念比一般的學術性雙年展來得活潑，並且有更多與觀眾互動、場域發生對話的設計。

從本屆主題「藝術馬戲團—跳躍日常」（Art Circus-Jumping from the Ordinary）中就可嗅出這種傾向，因此展場上即使展覽已經開始，但作品仍然繼續發生。展覽本身是各種元素的集合體，就像馬戲團一樣，所有事物連續不斷地躍上舞台，向觀眾提供一系列來自日常生活的體驗，使得展覽成為一個交流場所，而非僅是單純地陳列藝術品的地方。在持續發展和改變之下，藝術作品會隨著時間以及與觀眾的交流而不斷變化，可說是一個有機發展與擴張的實驗場域。

早在九月初，各國藝術家已陸續進場進行駐地創作，有的已積極融入當地中國城生活，進行深入的文化對話。

其中由中國策展人盧杰策劃的「長征—唐人街」（Long March—China Town Project），就是一個相當有意思的子計劃。我與長征團隊於半年前已先赴日本中華街戡景，尋找可能的創作地點。這座號稱全球最大的中國城，不但空間規劃井然有序，七座牌坊金碧輝煌，街上更是熱鬧繁華、水洩不通，行走其間除了日文招牌外，幾乎沒有身在異國的感受，果然如同一個「中國外

號稱全球最大的橫濱中國城，不但牌坊精美、無與倫比，街上更是熱鬧、擠得水洩不通。

的中國」。

曾與我一起長征的邱志杰，打算由五名當地招募來的舞獅者，於展覽期間從主展場以類似慢動作的姿勢緩慢地舞向唐人街，沿街表演後再回到展場；最後將這兩尊迷彩醒獅，放回四幅以軍事迷彩構成的巨幅油畫前，成為一幅若隱若現的「隱身雜耍團」。這件〈慢慢來〉主要以「共舞」和「聯歡」的形式，喚起一個如同嘉年華會般的狂歡場面，把三年展渲染成一個充滿「藝術假像」的狂歡節慶。而來自上海的徐震，則

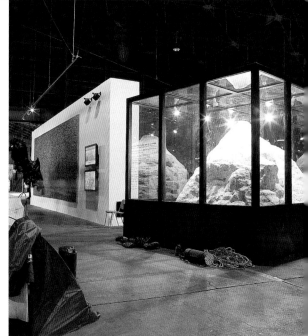

以眾所周知的世界之巔珠穆朗瑪峰（聖母峰）的高度切入，提出了〈8848－1.86〉一作，虛構了將聖母峰鋸掉的過程。現場展出了一塊一點八六米的峰頂，尚包括一部隊伍鋸峰的紀錄片、工作照片、文獻資料，以及隊伍所使用的工具與登山設備等。藉由此作，他提出了人類對某個「公共普遍認可的既成事實」中所存在的荒謬性，也試圖顛覆人們對社會、歷史價值觀的既有判斷經驗。

類似的概念也可在另一名匿名藝術家（唐宋）的作品

（上圖）曾與我一起長征的邱志杰，以〈慢慢來〉一作，在唐人街沿街表演後再回到展場，將迷彩醒獅放回巨幅軍事迷彩的油畫前。
（下圖）來自上海的徐震推出了〈8848－1.86〉，虛構了把聖母峰鋸掉1.86米的過程。

〈二十一路圍棋〉中見到。他在主展場與唐人街頭安排了中國、日本和臺灣的少年圍棋手對弈，通過即時影像轉播，試圖為當下的世界政治衝突，提供文化意義上的解決方案。「多出一路」（圍棋格是由十九路組成）是否就能突破僵局？在這場看似輕鬆的遊戲中，藝術家試圖向人們表述一個敏感但又無奈的亞洲政治與經濟共存上的矛盾。但在進行對弈時才發現，原本以為多出一路可以化解僵局，實際上卻多了更多進攻機會；而三方勝負似乎在冥冥之中反映出某種現實：日本小棋手居冠、台灣居中，大陸殿後。原本想跳脫僵局卻被捲入現實的洪流之中，則是藝術家所始料未及的。

我則推出了舊作〈天下為公行動—中國外的中國〉，並在當地中國城進行了一件彩色錄像新作〈唐人街—天旋地轉〉。這件作品概念其實很簡單，也就是畫面影像緩慢地呈現三百六十度旋轉，在到達一百八十度時，我入鏡在中華街牌坊前倒立，藉由倒立所形成的時空錯置感，探討中國城存在的特殊處境，荒謬中帶有一絲幽默的意圖。為了要達成拍攝效果，我事先製作了一套旋轉裝置，可使錄影機緩慢旋轉。不過在實際拍攝時，卻也吃盡苦頭。首先要跟當地警察局申請道路使用許可證，還要詳述創作內容以備審議，好不容易申

唐宋的作品〈二十一路圍棋〉，試圖為當下的世界政治衝突提供文化意義上的解決方案。

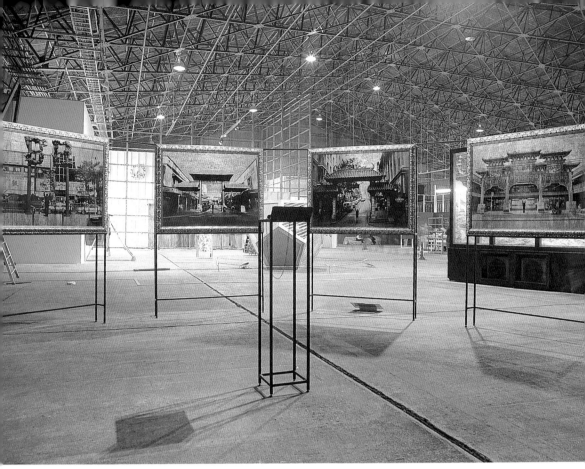

請到早上的短暫拍攝時間，架好機器、戡查光線與構圖後，就在眾目睽睽下開始進行。由於要計算時間差，好讓我在畫面呈一百八十度倒轉時正好呈現立姿，因此不斷地在街頭倒立，差一點沒腦溢血兼手抽筋，不過路人倒是看的津津有味。整個「長征—唐人街」計劃就在運用東方符號的基調下，以輕鬆遊戲的姿態，解構了人們對中國城原本的刻板印象。

除此之外，中國城還有一件大型計劃也相當有趣。旅居德國的日本藝術家西野達郎（Tazro Niscino），曾

〈上圖〉我的作品〈天下為公行動—中國外的中國〉展出一景。
〈左圖〉我在當地中國城進行了一件彩色重疊道錄像新作〈唐人街—天旋地轉〉。

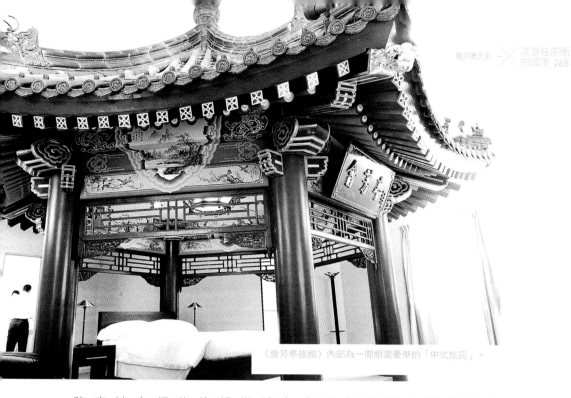

〈會芳亭旅館〉內部為一間相當豪華的「中式旅店」。

在德國一座教堂尖塔上方，以鷹架搭了一幢小屋，屋內的陳設與一般室內沒什麼兩樣，不過桌子上卻出現了一尊天使雕像，原來是教堂尖頂原本的雕塑。觀眾累了半死爬到屋內，會因為空間錯置形成一種奇異的時空體驗。此次西野達郎乾脆將中國城山下町公園內的會芳亭外部，加蓋了一棟臨時建築物，將會芳亭整個包起來，稱之為〈會芳亭旅館〉，可供民眾過夜。

原本屬於公共空間的涼亭，搖身一變成為私人空間的裝飾物。這間相當豪華的「中式旅店」，在寸土寸金、住宿費高昂的橫濱，預約入宿者卻絡繹不絕。

從中國城穿過山下公園，會經過一道從地上隆起、如同龍形的中國傳統城牆，這是來自北京的姜潔的作品。透過此作，姜潔試圖對中國城的刻板印象進行解構，路人可以拆卸磚瓦，瓦解這條沉沒的〈遊龍〉。不過守法的日本人大多不願碰觸，若換作在中國，大概不出幾天就被民工拆個精光，換錢活口。

來到主展場大門，映入眼廉的是比利時藝術家路克·迪魯（Luc Deleu）的作品。他以四個

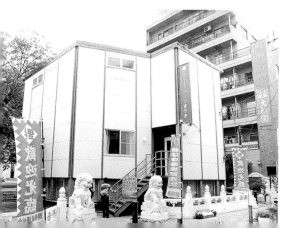

日本藝術家西野達郎的作品，將中國城內的會芳亭包起來，供民眾在內過夜。

來自北京的藝術家姜潔，在地上製造一道
隆起如同龍形的中國傳統城牆〈遊龍〉。

比利時藝術家路克・迪魯以四個大型貨櫃
構成了一個巨大的紅色拱門。

大型貨櫃構成一個巨大的紅色拱門，點出了橫濱以進出口貨運所賴以立足的地位。兩邊長達一公里的通道，則是法國觀念藝術家丹尼爾·布罕（Daniel Buren）為三年展量身訂作的旗海，紅白相間如同浪花擺盪，非常優美。不禁令我想起約三十年前，同一位藝術家的代表作〈兩個踢腳板兩種顏色〉（On Two Leavels With Two Colours），在兩間展覽廳內畫下一高一矮的八點七公分寬帶狀直條紋，有如台灣曾廣泛使用的塑膠袋，除此之外別無他物，引發藝術界不少討論。事實上，布罕試圖藉由淡化作品中的具象內容，並捨棄敘事性主題，以達到純粹創作的目的。這些看來既不是繪畫也非雕塑的作品，都是根據展出地點的特性而創作，帶有很強的空間裝置特性，開啟了歐陸的極限藝術發展。此後這種抽象的八點七公分相間條紋就成為他的註冊商標。

進入挑高十五米的山下碼頭第三號倉庫，迎面而來的是日本現代藝術先行者池水慶一（Keiichi Ikemizu）的巨大鋁架裝置，走上樓梯，有如進入一座工業宮殿，懸空，略具飄浮感。鳥瞰全場，可見到許多以木料隔間的展間，感受到存放貨櫃的龐大倉儲感。對面的巨大白牆上是已過世的另一位前

法國觀念藝術家丹尼爾·布罕，為三年展量身訂作的旗子，紅白相間如同浪花擺盪，非常優美。

高松次郎的作品〈工事現場的影子〉。

輩藝術家高松次郎（Jiro Takamatsu）於一九七一年創作的作品〈工事現場的影子〉。作為活躍於六〇年代日本藝壇的先峰，高松次郎的概念是將許多人影描繪在畫布上，形成一個若隱若現、被定影的畫面，是一種描繪「曾在此地」的幻覺再現，頗耐人尋味。這兩件作品都帶有向前輩致敬的味道，可

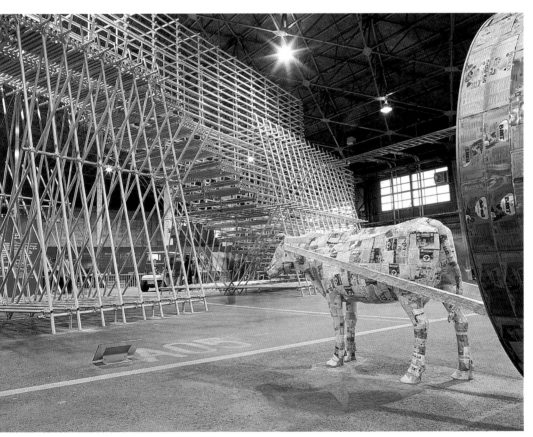

池水慶一的巨大梯子，走上以鋁架構成的樓梯，有如進入一座工業宮殿。

嗅出策展人尊重藝術倫理的態度。

轉到３Ｂ展場，出現一間放有古琴桌面的和室作品〈No.55〉。台灣藝術家王德瑜將日常生活中不起眼的用品轉換為揚聲器，以參與者共譜音聲的概念，發出靡靡之音。這類提煉日常無用之物的創作方式，也是此展另一個有趣之處。例如巴西藝術家托尼克‧

王德瑜藉由日常生活中不起眼的用品，以參與者共譜音聲的概念，發出靡靡之音。

李蒙斯‧奧（Tonico Lemos Auad）的作品，不仔細看還以為是一團塵埃似的東西，其實是藝術家花了數天的時間坐在地毯上，慢慢搓出一座可愛的毛球雕塑。而德國藝術家溫特和博斯豪‧侯比特（Winter & Berthold Hörbelt）的作品，則以搬運飲料的塑膠箱構成一座塔，呼應橫濱碼頭貨運集散地的功能，也是「集合藝術」

已仙逝的中國旅法藝術家陳箴的作品相當具有厚度。

德國藝術家溫特和博斯豪‧侯比特以搬運飲料的塑膠箱構成一座塔，呼應了橫濱碼頭貨運集散地的功能。

（The Art of Assemblage）與建築概念的巧妙結合。

「化腐朽為神奇」可說是「橫濱國際當代藝術三年展」的主要精神之一，這點可從已仙逝的旅法中國藝術家陳箴的主要作品〈房間淨化〉（Purification Room）中看出。他將整間房內的所有物件及牆面都以米黃色封存，如同廢墟般靜默地訴說著逝去的日常生活記憶。這些使用廢棄物或日常用品創作的作品，以傳統眼光來看，是處於一個反常的狀態中；因為它們並不是為了審美上的需求，也無所謂是否能長久保存下去。藝術家的想法及點石成金的主宰性，使得任何事物都有可能成為藝術品。

巴西藝術家托尼克‧李蒙斯‧奧在地毯上慢慢地搓出一座座可愛的毛球雕塑。

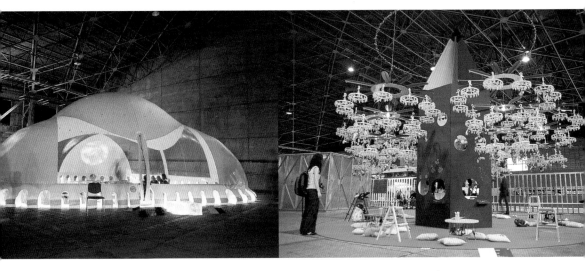

來自法國的藝術團體「L'estació」，在展場中置放了一個如飛碟般的發光空氣氣囊〈Estacio Movil〉。

安部泰輔與助手們於現場縫製上百尊以廢布料縫製的小坑偶，造型相當可愛。

而另一個被大量運用的則是為數眾多的玩具與遊戲，以喧囂歡樂的姿態，掩蓋了展場外現實人生中殘酷的生存競爭。來自九州的安部泰輔（Taisuke Abe），製作了一件稱之為〈每日森〉的空間裝置，他與助手們於現場縫製上百尊小動物玩偶，都是以廢布料縫製，造型相當可愛，開幕沒幾天就被搶購一空，剩下一座掛滿衣架的主幹。看來在都會叢林內，大家都需要可愛動物的慰藉。同樣運用玩具、來自芬蘭的瑪莉亞‧威卡拉（Maaria Wirkkala），就比日本藝術家的要可愛來得幽默些，她將許多動物模型成一列地安置在鋼索上，似乎要群體移居至對岸。在藍天白雲中，如同作品名稱〈那又怎樣〉（So What），沒人知道它們從哪裡來，也不知道它們去對面幹什麼？總之，現實生活已壓得人們喘不過氣來，藝術也改變不了社會，何必自找苦吃、杞人憂天，不如在藝術中自得其樂。

除了個別藝術家的創作外，藝術團體與藝術家的共同創作，也是大會標榜的特色之一，更是目前各大國際雙年展的趨勢。來自法國的「L'estació」就是其中一個代表團體，他們在展場中置放了一個如飛碟般的發光膠囊〈Estacio Movil〉，觀眾可以進入工作室內部，藉由置放的電腦，觀賞他們先前於墨西哥、法國及義大利所進行的廢屋再利用計劃，並展開一系列有關地域與社會問題的討論，屬於開放式的創作論壇。而由日本三個團體「KOSUGE1-16 + Atelier Bow-Wow + YOKOCOM」合作的作

芬蘭藝術家瑪莉亞‧威卡拉，將許多動物模型排成一列地安置在鋼索上，甚為有趣。

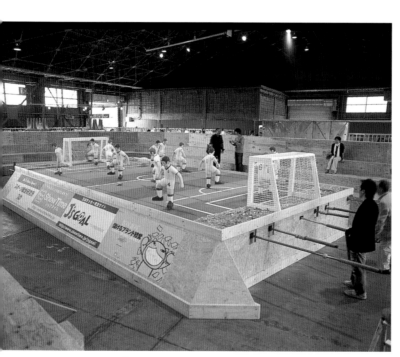

由日本三個藝術團體「KOSUGE1-16 + Atelier Bow-Wow + YOKOCOM」
合作的〈第四號體育俱樂部計劃〉，是一個放大了的足球遊戲檯，供觀
眾自行比賽。

品〈第四號體育俱樂部計劃〉（Athletic Club No.4 Project），
則是一個放大了的足球遊戲檯，坐在觀眾席上看著參與者比
得滿頭大汗，不禁覺得遊戲是一種競爭，競爭又何嘗不是一
種遊戲。

雖然這些作品看起來與傳統的藝術審美法則有段距離，但對創
作者來說，若藝術品可以幫助藝術走出美學鴻溝的限制，那麼

使用遊戲手段，使普羅大眾理解藝術的語言，又未嘗不可？

類似的手法也可以在泰國的藝術團體「©uratorman Inc.」中見到。他們呼應大會主題推出了〈超級（Ｍ）藝術©橫濱〉（Super（M）Art © Yokohama），以張狂且凌亂的方式，模擬了西方藝術史上的經典名作與流行文化界的明星，不過這些「偶像」都被誇大化，搔首弄姿地有點俗不可耐，而這也是藝術家希望點出的現象。也就是說，藝術品在經過包裝後進入市場販賣，就已失去了大部份的藝術精神，而成為一件可供交換的「商品」。就如同現場另一邊的〈賭博遊戲〉，藝術家藉此嘲諷藝術市場就像賭局般，看好下手，骰子滾動，買對升值，押錯賠本。

整個展覽就在一片熱鬧又不失實驗深度的氛圍中展開，也顛覆了我對這類國際雙年展的既有看法——展覽不是用「看」的，而是用「玩」的。作品的有效性與合法性，就內化於遊戲的進行中，無須在遊戲之外設定一個普遍的規則；如同遊戲的規則存在於遊戲的進行中，藝術審美的標準也在遊戲中被重新定義。參觀完如此眾多以互動遊

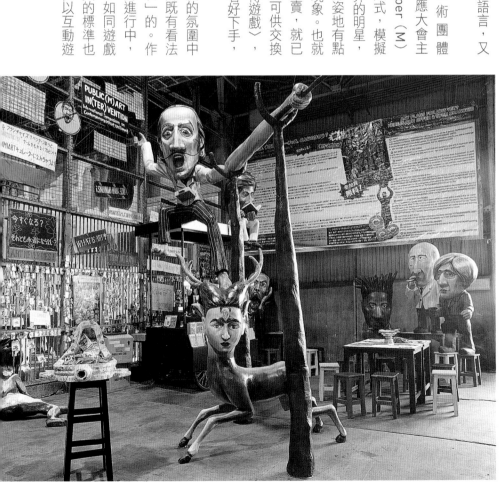

泰國的「©uratorman Inc.」以非常張狂且凌亂的方式，模擬了西方藝術史上的經典名作。

「uratorman Inc.」在展出現場大玩賭博遊戲，藉此嘲諷藝術市場就像賭局一般。

戲方式創作的作品，我不禁開始懷疑藝術理論的必要性，藝術家埋頭在工作室苦幹的時代是否已成過去？

晃到港口旁抽根煙、透口氣，碼頭邊有一座放大的人體消化器官雕塑，吸引了我的目光，走進屋內一問，才知這是荷蘭藝術家凡‧籟簫特（Atelier Van Lieshout）所建構的〈直腸吧〉（Bar Rectum）。坐在「大腸」內歇息，喝著濃郁的褐色咖啡，感覺有點不太自在，肚子似乎隱隱蠕動起來。但這讓我領悟了當代藝術的發展，已從「口腔期」（理論辯證）返回到「肛門期」（感官衝動），「前衛」與「實驗」已悄然讓位給「消費」與「享樂」。事實上目前的狀況是，當代藝術的獨創性已幾乎被納入「文化工業」（Culture Industry）的買辦系統中，

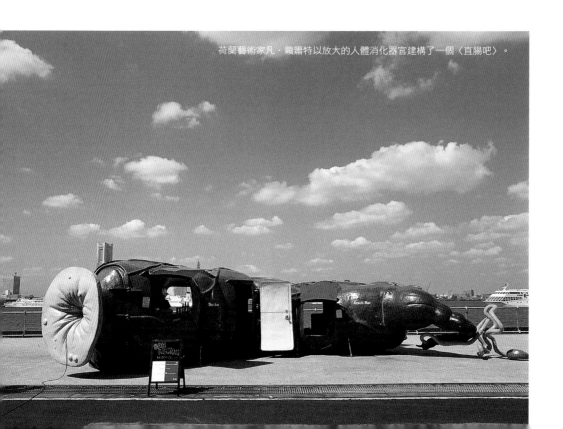

荷蘭藝術家凡‧籟簫特以放大的人體消化器官建構了一個〈直腸吧〉。

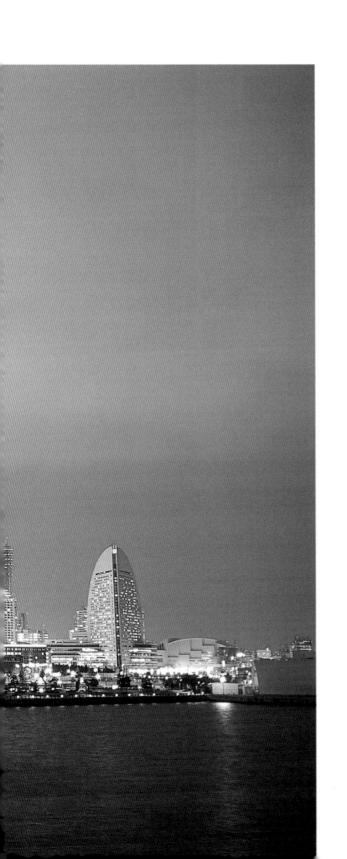

成為布爾喬亞（Bourgeois）的玩賞物。如果還有前衛藝術的話，充其量，也只能與反全球化霸權的社會運動合流。

望著橫濱港口對面的「港都未來21」與日本第一的地標塔橫天大廈，兩棟建築物在傍晚的暮靄中顯得格外耀眼。不禁感到關東作為第一個對外開埠的港口，

雖然有著大格局的世界觀，但卻又無法不被市場經濟所左右。太陽早已落入海平面，滿天燦爛星辰正準備開始，背後「BUREN CIRQUE cie ETOKAN」馬戲團的掌聲才剛響起，看來這處時髦且粉嫩的天堂，似乎也無法自外於人間馬戲團的歡樂喧囂之中⋯⋯

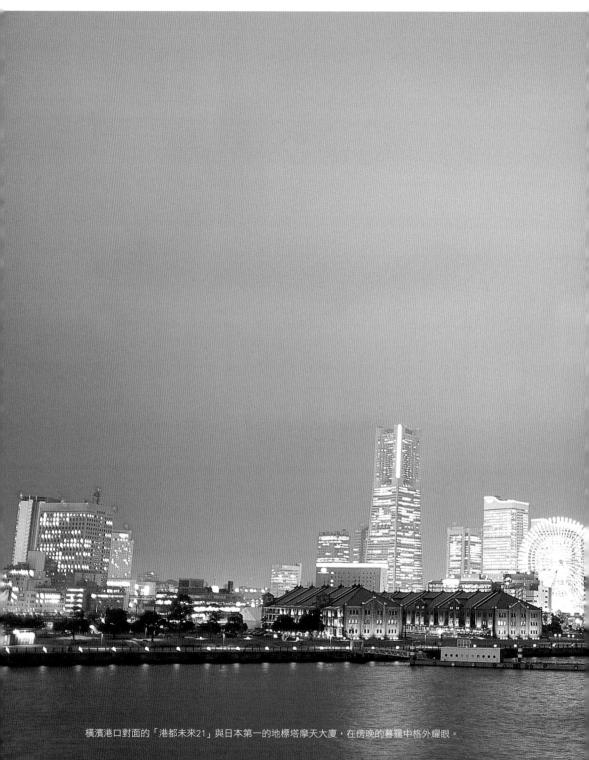

橫濱港口對面的「港都未來21」與日本第一的地標塔摩天大廈，在傍晚的暮靄中格外耀眼。

我等藝類旅行守則

當旅行已成為生活中不可或缺的心靈糧食，藝類該問一下自己，吃喝玩樂、血拼殺價的旅行形態，真是我們要的嗎？除了可供消費的物件之外，其實我們什麼都帶不走，什麼也留不住；而參觀那些餵養觀光客的名勝古蹟，在現今網路世界如此發達的年代，又具有什麼樣的意義呢？到此一遊不過是網路圖片的對號入座罷了！那麼我們對所謂的旅行，究竟該以何種態度，或者說應該抱持著怎麼樣的一種姿態？在此提供個人旅行經驗累積的十八條守則供讀者參考：

1 敢說

英文彆扭沒關係，敢說比不說強，說錯比走錯好，反正出門在外也沒人認識你。我們在國外本來就是外國人，要說不說不在臉皮厚薄，而在一種態度，這種態度取決於誠懇溝通。若能瞭解此點，語文就不會那麼令人卻步。

2 不做過多旅行計劃

計劃的意義在於完成某件預定事物，但往往在計劃中，也排除掉一些不在計劃中的事物。旅行本身雖不免需要計劃，但與其按表操課、走馬看花，倒不如有彈性地因地制宜、且戰且走，收穫絕對比計劃中可以預見的事物還要豐富。

3 少跟團

跟團雖然看似便宜又安全，但行程卻不一定精彩。該看的雖然都短暫地見識到了，但看不到的還是看不到，沒去過的地方這輩子大概也沒什麼機會再去。而幾乎所有旅行團都會安排購物時段，大包小包行李與此起彼落的殺價聲，跟採購團差不了多少；不然就是安排一些民俗活動，往往樣板化得令人倒胃口。當然要放鬆心情則另當別論，不過若是抱著探險心理，還是與朋友瞎混亂走較有趣。

4 別趕路

短時間什麼地方都去的結果，通常會累到在車上睡著，而無法看到許多值得一看的事物。雖然到此一遊的照片乍看之下好像去了許多地方，但其實等於沒去。轉乘公共運輸工具時，時間許可的話不要排的太近，留一點時間在附近走走閒逛，往往能發現意想不到的事物。

5 旅遊指南僅做參考

指南當然可以參考，但不必過度相信。我的經驗是許多指南往往華而不實，到了現場之後，經常會有一種落差太大的失落感，而不是興奮感，還不如只停留在照片如夢似幻的想像中來得強。若每一站都如此的話，會對往後行程有所打擊。餐飲這檔事尤其因此與其相信指南與外觀，還不如求教於當地人。不要迷信指南與外觀，跟著當地人走準沒錯。

6 能不住大飯店就盡量不住

實際上全世界的有星級飯店都差不多是一套模式，若能選擇有特色的住宿環境，那可是比豪華大飯店還來得有意思。若當地有朋友，方便的話可以在朋友住處住幾天，不但免費也可培養友情，更可不費吹灰之力就打聽到當地奇聞軼事與特色小店，經濟又實惠。不過別忘了要好好謝謝朋友們，送一點小禮是必要的禮數。

7 少批評

每個地方都有特殊歷史背景、宗教信仰、社會價值、生活習慣、風土人情……；若一昧以自我中心價值觀看待旅途中的事物，光是比較的心態，就會讓人無法盡情享受旅途中發生的種種。「尊重」是必須遵守的基本態度。而每一地都一定會有自己的政治正確與虔誠信仰，也有一定程度的偏見，不必用過多個人經驗與價值觀進行批評，不妨多交換意見，雙方的認知相信會有一定程度的改觀。

8 少在觀光區購物

觀光區不但所有價錢都會比一般地區來得高，販賣的物品也都比較樣板化、單一化。內行人通常都不會在觀光區購物，觀光區之外的特色小店會比較有看頭，雖然有些價錢並不便宜，但就算買不起，練練眼光、增廣見聞也不是件壞事。因

為真正的文化精髓，大多不會產生在自由市場上的激烈競爭下，這類保有文化感的處所，也正因為迴避了過多的商業干擾而得以倖存。

9 行囊輕便

若要赴大城市旅行，除了少許禦寒衣物、藥品及證件外，最好什麼都不要帶，因為當地一定都會有這些生活必需品，多帶多累贅。若真的手癢忍不住買了許多東西，除了易碎品之外，比較重的東西（如書本）可以用郵寄方式寄回去。總之，旅行這檔事不是搬家，真正的玩家是不會讓自己像在趕場、工作，或是甘於成為一名購物狂，他肯定是優閒地融入當地生活之中。

10 穿著樸素

若非參加宴會等特殊場合，盡量不要花枝招展，力求簡便，同當地人一般的穿著即可。甚至到了一些較偏僻之地，最好能低調的像隱形人。這當然有安全上的考量，但真正目的是降低當地人對外來者的排擠目光。

11 廣結善緣

一般人出遊大多不是為了公務，雖然有可能因為避風頭而遁走他鄉，理由因人而異，但大部份人出遊是為了開開眼界、放鬆心情、增廣見聞……，所以沒有必要撕破臉與人結仇。

12 多微笑

記住，是多微笑而不是傻笑或狂笑，微笑的意義不僅在於禮貌，更在於一種胸懷。

13 多閒逛

若說藝術是從無聊中展開的一段生命歷程，那麼從無聊中展開的旅行，也有可能成為一件偉大的「藝術品」，端看是抱持著何種心態去面對旅行中那不可迴避的無聊感。

14 多嘗試

世界面貌超乎人類想像的範疇，人生經驗也是一樣，沒遇過的事物不代表不存在，沒試過的東西不意味著不奇妙。總之，大膽一些吧！

15 備零錢

無論是小費、上廁所、打電話……等看似不重要的瑣碎小事，卻往往困擾著只有信用卡的旅者，尤其在鄉間野徑中，小小一個銅板可能會撿回一條命。總之有備無患，多的銅板還可收集或捐給路上乞丐當小禮。

16 停、看、聽

言下之意呢，就是把自己當成什麼都不懂的「白癡」，但不是真正的「笨蛋」；而是多問與細心觀察的「福爾摩斯」。

17 迷路之必要

不迷路就不能稱之為真正的旅行，然而迷路後的意外之旅，卻是所有花錢安排好的行程無法換取的寶貴經驗。當真的迷路時，也許是一個意外旅程的開始。

18 隨遇而安

人生不如意事十之八九，旅行也不能例外。有狀況是常態，沒狀況反而變態，狀況太多則考驗著每個人隨機應變的能

力，就把一切狀況當做是國際社會大學的必修課吧！

說實在的，以上許多看似奇怪的旅行守則，我也未必會全部遵守，因為旅行本就是暫時脫離一個既定生活軌道上的方式，又何必給自己下一個守則去死命遵從？

話雖如此，這些教戰守則，其實是一種旅行態度所衍生的「信念」；但我還是必須承認，並沒有一成不變的守則，也沒有完全被安排好的旅程，若我們不願想像人生到幾歲該幹什麼之類的生涯規劃，那麼充滿變數的未知旅途，又何必如此嚴謹待之？所以就讓我們收拾好輕便行囊，一路且戰且走地看著辦吧！

感謝誌

感謝曾經邀我參展的所有國內外單位及人士，沒有你們的協助，這本書不可能出版。包括：文建會、國藝會、帝門藝術基金會前執行長賴香伶及現任執行長熊鵬翥、富邦藝術基金會執行長蔡翁美惠、台北市立美術館前任館長林曼麗及現任館長黃才郎、評審委員蕭勤、黃海鳴、李長俊、南條史生，展覽組長張芳薇、雷伊婷以及北美館所有工作同仁、台北當代藝術館館長謝素貞及展覽組吳麗娟女士、首爾市立美術館展覽組組長李圓一、香港漢雅軒負責人張頌仁、美國紐約長征基金會負責人盧杰、中國策展人張頌仁、顧振清、朱其、吳美純，英國倫敦紅樓軒基金會負責人Nicolette Kwok、英國倫敦蓋斯沃克工作室負責人Rorbert Loder、威爾斯科芬尼亞國際藝術工作營召集人Lin Holland、澳大利亞伯斯當代藝術中心總監Seaah Miller、利物浦雙年展策展人Lewis Biggs、亞洲文化協會總部執行長Ralph Samuelson及台北分會前執行長鍾明德與現任執行長張元茜、旅加策展人鄭慧華及其夫婿羅悅全、多倫多李家昇攝影藝廊負責人李家昇及黃楚喬、香港「藝術地圖」策展人樊婉貞、香港藝術中心前主任何慶基、香港策展人林漢堅、香港亞洲藝術文獻庫徐文玠、日本水戶美術館策展人淺井俊裕、橫濱三年展總策展人川俁正及亞洲區策展人山野真悟、加拿大策展人

Grant Arnold、日本福岡MOMA Contemporary畫廊負責人中村光信、漢城Total美術館館長盧俊義、旅台日籍藝評人岩切澪、澳大利亞策展人Sophie Mcintyre、慕尼黑Lothringer 13策展人李樂、法國獨立策展人Cécile Bourne、上海多倫美術館、法國碧松當代藝術中心、舊金山海得嵐藝術中心、英國ASPX畫廊、黃金海岸朗森畫廊、倫敦OXO畫廊、紐約台北藝廊及曼哈頓村大學布Brace Watting畫廊、日本三菱地所、布拉格Rudolfinum魯道夫美術館、韓國河南國際攝影節委員會、康乃爾大學強生美術館、台北伊通公園的陳慧嶠與劉慶堂、台灣策展人王嘉驥、吳嘉寶、賴瑛瑛、徐文瑞、石瑞仁、何春寰、李玉玲、潘安儀、胡朝聖、呂佩怡，旅法藝評人余小惠、劇評家王墨林，友人林瑋、林采玄、陳雅娟、楊潔、吳士宏、蕭淑文、Blues Wong、黃珊珊，藝術家葉永青、盧謹明、Kerry Cannon、Maria Mencia、西山美奈子、陳永賢、許仲敏、Lisa Cheng、蕭麗虹，以及與我一起在世界各地打游擊的藝術戰友們；最後還要感謝嘉芬給我的寶貴建議、小八協助整理表格，當然還有邀請我寫書的大塊出版社主編李惠貞。我非常慶興不只是藉由展覽繞著地球走，而是認識你們這些為美好心靈努力著的朋友們，文末我只能說：「一個都不能少！」

國家圖書館出版品預行編目資料

流浪在前衛的國度：
和藝術家一起上路，體驗當代藝術的叛逆與美感
／姚瑞中文字‧攝影──初版──
臺北市：大塊文化，2005〔民94〕
面；　公分──（tone；6）
ISBN 986-7291-67-0（平裝）

1. 藝術

900　　　　　　94017382

LOCUS

LOCUS

LOCUS

LOCUS